與當代藝術家的對話

葉維廉 著　　東大圖書公司 印行

國立中央圖書館出版品預行編目資料

與當代藝術家的對話／葉維廉著 . --
再版 . -- 臺北市：東大發行：三民
總經銷，民85
　　　面；　　公分 . --（滄海叢刊）
ISBN 957-19-0822-3（精裝）
ISBN 957-19-0823-1（平裝）

1.藝術家

909

© *與當代藝術家的對話*
——中國現代畫的生成

著作人	葉維廉
發行人	劉仲文
著作財產權人	東大圖書股份有限公司
	臺北市復興北路三八六號
發行所	東大圖書股份有限公司
	地　址／臺北市復興北路三八六號
	郵　撥／〇一〇七一七五——〇號
印刷所	東大圖書股份有限公司
總經銷	三民書局股份有限公司
門市部	復北店／臺北市復興北路三八六號
	重南店／臺北市重慶南路一段六十一號
初　版	中華民國七十六年十二月
再　版	中華民國八十五年 二 月

編　號　E 94008

基本定價　拾壹元貳角

行政院新聞局登記證局版臺業字第〇一九七號

ISBN 957-19-0823-1（平裝）

獻給

愛藝術生活的慈美

前言

這一系列文字的構想，可以溯源到十年前左右和幾位現代中國畫家偶然的談話。他們說：中國現代畫發展了這些年，已經有了確切的個人面貌與風格，對西方和傳統的揉合問題做過一番思索，但一直都沒有一本類似中國現代畫史的書，來把發展的來龍去脈、美學理論據點與根源、各家風格的生成衍化以及社會文化環境等做一個評價與論定。這樣一本書，如果是圖文並茂的，不但可以給入門的年輕畫家做一個借鏡或做一個反省；這一本書說不定還可以出英文本，讓世界人知道在現代化的進程中，在中國特有的歷史時空下，產生了什麼樣不同面貌的現代藝術，和扮演了什麼樣的一個角色。

但這樣一本書談何容易。第一，這個人最好是讀比較藝術史而對現代各前衛藝術有所專長的。第二，這個人應該經常進出於展覽場所，和這些畫家保持著一種評友的密切關係，而且要十年如一日地把畫家們的言論，展出後的評論與爭辯，他們衍變的過

程，有時還包括個人衝突，都要一一記下。第三，更難的是，有許多畫家的成熟作品竟完成在外國居住的時期，分散在歐洲、美國、亞洲各地。要緊緊的追踪，他要非常勤懇；如果無法在現場親睹，他便要時常去信，取得最詳盡的記錄。當然還有許多別的條件。但就以上三點，我就無法及格，當然是想也不敢想。我不是一個專門研究藝術的，我只是一個愛好畫的朋友，所以我當時說：這是個重大重要的工作，應該有人做，那不是我；但我可以做這本書撰寫人的「先頭部隊」，開發一些資料給後來撰寫該書的人用。那便是用對談的方式，通過當事人的口述，把當時的歷史情況和他們對藝術的看法引發出來，這樣有一個好處，「五月」可以談「五月」的，「東方」可以談「東方」的……不會被史筆一下子厚此薄彼的割切。

這話說完了，有好幾個人贊成，包括莊喆、吳昊、劉國松等。但人事的遷移，我個人教書、寫文的種種變動，就把這個計畫拋到九霄雲外。畫，我繼續的看，平日也喜歡評評點點的，大家都是朋友，也沒有什麼顧忌，但始終沒有認眞的把它們寫下來。

一九八一年，爲了王無邪在臺灣的首次大展，爲了劉國松的

一次畫展，兩人都找上我來，要找我寫文章。我那時在香港中文大學當英文系的客座講座教授，忙得焦頭爛額，那有空坐下來寫這種歷史性的畫評畫論呢。折衷的辦法，便是對談了。如此竟開始了我十年前的建議。跟著我便和其他幾位畫家聯絡上，包括親身到巴黎去和趙無極、陳建中對談，這樣做了好幾次，弄下來便是這本書的結果。

這些「對談」之得以完成，得力於慈美的鼓勵和《藝術家》的編者何政廣的推動。本書的文字，除和王無邪的對談原刊於民生報之外，全部曾刊登於《藝術家》雜誌。這本原屬於藝術家出版社計畫的書，得政廣見同意讓我另行在三民書局葉維廉專書系列下出版，在此要特別致謝。另外要致謝的，是書中的九位畫家的合作。

這本書由對談到見諸文字，在抄錄過程中幫忙最多的是慈美。而且一路上給了我很多她本行（藝術史）的意見，使得我沒有漏掉一些重要的觀點。這本書獻給她是理所當然的。

一九八六年於臺北

中國現代畫的生成

——與當代藝術家的對話

陳建中 ▶

蕭勤 ◀

趙無極 ▼

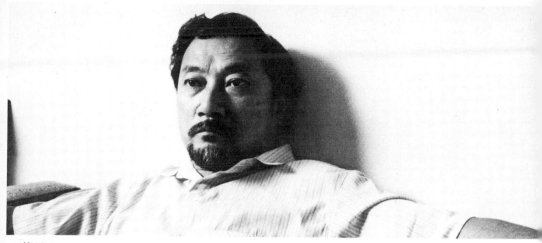

莊喆

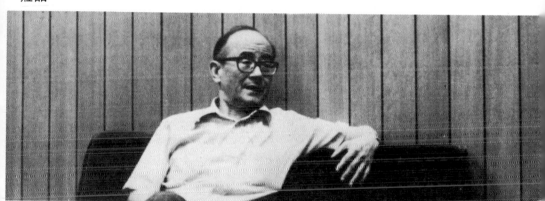

陳其寬

王無邪

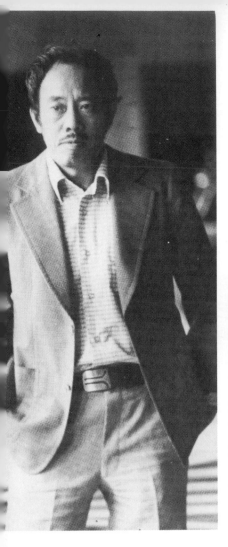

◀ 吳昊

▼ 劉國松

何懷碩 ▶

趙無極

資料篇

生平紀要

1921　生於北京。趙家旋即移居上海附近。趙無極在此完成小學及初中教育。

趙家爲宋朝名門之後，家中藏有米芾和趙孟頫眞跡二幅，趙無極從小即經常閱賞，他對米芾尤爲喜愛。

十歲開始畫畫，並得執業爲銀行家的父親大力鼓勵。他的叔叔並經常由巴黎帶回複製名畫的明信片，使他很早便認識到歐洲繪畫的狀況。

1935　十四歲入杭州藝專，受了六年學院的訓練，包括油畫，國畫，書法。

國畫學的是明清手法，油畫則是布魯塞爾皇家學院力求準確的素描工夫。他個人則希望「重新發現畫中客觀的統一性」，他認爲學院式的繪畫遠離了現實的眞相，它們是一種「虛假的悲劇」。他覺得他應該從別的方向去尋求重現眞實的世界。

1941　他畢業的最後一年在遷都的重慶，被邀請留校任教，並舉行他第一次畫展。趙無極後來回顧說「那些畫，坦白說，受了馬蒂斯和畢卡索很大的影響」，他並說，當時他覺得塞尙、馬蒂斯、畢卡索的畫最接近

1946
　自然。（他當時收到的明信片和雜誌上看到的畫，包括有雷諾瓦、墨迪利亞尼、塞尚、馬蒂斯、畢卡索。）他並說，他覺得塞尚與馬蒂斯的畫最接近他自己的氣質。

　光復第一年。趙無極重回杭州藝專。在回去前在重慶並與林風眠、關良、丁衍庸等一同展出。

1947
　出國前在上海個展。

1948
　二月二十六日與妻乘船往法國，到巴黎的第一日，下午便到羅浮宮看畫。後來定居在 Moulin-Vert 路，與意大利名雕塑家傑克梅第（Giacometti）爲鄰。他說，他當時選擇了巴黎，是因爲他喜愛印象派的畫。一九四六至一九四八年間的巴黎是很重要的二年，不少重要的畫家都到了巴黎。Sam Francis 和 Norman Blum 來自紐約；Jean Riopelle 來自加拿大；Pierre Soulages 由 Rodez 北上；Hans Hartung 和 Nicolas de Staël 也來了，都在 Nina Dausset 畫廊展出。

1949
　他獲得素描首獎。開始學石印方法。五月在巴黎的 Creuze 畫廊第一次展出。國立現代美術館館長的序文有如下一段評語：「中國的本質，帶有法國與現代的一些層面，趙無極的畫很成功地創造了可喜的綜

合。」

1950 一九五〇年一月四日名現代詩人亨利・米修（Henri Michaux）把彼爾・洛爾（Pierre Loeb）（展出畢卡索、米羅等人的畫廊主持人）來看趙無極的畫。他看完沒有說什麼，三個月後再來看他，並和他訂了合同，買了他十二張畫。趙無極和彼爾合作至一九五七年。同年並替亨利・米修的八首詩插畫。從此，趙米二人變成莫逆之交。同年他首次參與五月畫廊的展出，並從此每年都參與。

1951 一九五一年趁着在瑞士的兩個展覽而首次遊瑞士並在該地的博物館發現了保羅・克利。他覺得克利的內在世界非常接近他的感性。克利後期受東方啟發用近似書法符號的畫曾喚起他原有的中國的表現方法。

1952 一九五一到一九五二年間，趙無極畫得不多。六月遊意大利，到 *Tuscany*、羅馬、龐貝、那不勒斯和 *Ischia*。在這些旅程中，他發現透視不斷變化的空間，正可和中國傳統畫的情形接合。次年他遊西班牙，並開始在巴黎的 *Pierre* 畫廊、美國華盛頓、支加哥、紐約的畫廊、瑞士 *Basel* 和 *Lausanne* 的畫廊和倫敦的畫廊展出。米修為他在紐約的畫展寫的序中說：「藏中帶顯，或斷直線而使之顫慄，或沿小徑的轉折迂迴追跡，或夢的一些游離漂盪，這些都是趙無極喜於

呈現的；然後，突然，帶有中國鄉村郊野的歡快，他的畫，在一圍的符號裏，快樂地顫動着⋯⋯。」

1953 一九七六年，趙無極回顧這個時期的畫曾說：「我的畫變得難以辨認。靜物畫，花朵已經看不見。我走向一種想像的，不可解的書寫。」

有一年半的時間，一張畫都沒有賣出去。

1954 在十一月廿二日在美國 *Cincinati* 博物館的一次展出中，藝評家 Alain Jouffroy 這樣寫道：「趙無極的作品清楚地讓我們看到中國對宇宙的靈視，那種溶霧入遠方的境界不是要反映冥思的對象，而是要反映冥思的精神狀態。他的畫變成一種現代的，復是世界共同的靈視。像保羅‧克利，馬克‧托悲（Mark Tobey），和亨利‧米修三個風格完全不同的畫家都和這個靈視互通着消息。」

1955 認識音樂家 Edgar Varése，並成莫逆之交。

1957 在紐約認識 Franz Kline, Conrad Marca-Relli, Guston, Philip, Gottieb, Baziotes, Steinberg, J. Brooks 和 Hans Hoffman，並覺得這些畫家比歐洲的繪畫來得自動自發。他繼續西行到三藩市，然後到東京、京都、奈良，並開始了後來在日本經常的展出。

1958 他在香港停留了六個月，並曾在新亞書院講述現代畫的生變。認識陳

美琴並於同年結合（他的第二任妻子。）美國畫廊的 *Samnel Kottz* 開始爲他安排在紐約每年展出，從此，他的畫經常在紐約展出，直至一九六七年 **Kotz** 的畫廊關閉爲止，而他亦每年都到紐約去。差不多這個時候，他的畫被稱爲「抒情的抽象」。

1962 法國文化部長小說家馬爾勞（André Malraux）請他製石印畫做插圖。由馬爾勞的推薦，在一九六四年，成爲法國公民。在一九六五至一九七五年間，趙無極先後爲韓波（Rimbaud）、聖約翰・濮斯（St. John Perse）、杭內・沙（René Char）、尙・瑞斯克于（Jean Lescure）、尙・羅德（Jean Laude）和凱爾羅（Roger Caillois）等人的詩插畫。他的第二任太太美琴的健康開始轉壞，對他的工作有了影響。

1964 趙無極畫了一張大畫獻給他的友人 Varèse。次年 Varèse 逝世。同年他在美國認識名建築師貝聿銘，並成爲好友。

1970 趙無極被 **Kokoschka** 所建立的一個研討會請到奧國蕭茲堡（Salzburg）任敎。

1971 因爲美琴病重，趙無極無法畫油畫，轉向水墨，後來曾收集成書。

1972 美琴逝世。十一月法國畫廊舉行美琴雕刻紀念展，同時展出趙無極的

水墨畫。

1973　年底趙無極再出發，再開始畫巨幅大畫。

1975-6　專畫巨幅油畫，其中一張〈獻給馬爾勞〉（200×525cm）在東京的富士電視畫廊展出。

1976-87　趙無極的作品，先後在法國國立現代美術館、東京、紐約重要美術館作大幅度的展出。自從他和 Francoise Marguet 結婚後。他的創作及活動更加豐盛。他的畫被更多的畫評家肯定。

1978　Jean Leymarie出版論趙無極巨册，同時在法國與西班牙出版，次年出版英文本。中文本則猶待翻譯。

——節自 Francoise Marguet 提供的資料

研究書目

專論趙無極的論文和書籍，共有一百八十餘種，俱見 Jean Leymarie, 《Zao Wou-Ki》(Editions Cercle D'Art, 1978, 1986) pp. 378-382.

重要展出

（因為次數太多，現改錄世界各博物館收藏他的畫作的情況。）

德　國…Essen 的 *Folkwang Museum*

英　國…倫敦的 *Tate Gallery, Victoria and Albert Museum*

奧地利…維也納的 *Albertina Museum*

比利時…布魯塞爾的 *Bibliothèque royale de Belgique* 和 *Musée des Beaux-arts*（美術館）

巴　西…熱內盧的 *Museu de Art Moderna*（現代美術館）

加拿大…多倫多的 *Canadian Imperial Bank of Commerce*，蒙特婁的 *Musée de Beaux-arts*（美術館）

中　國…北京香山飯店

美　國…*Ridgefield* 的 *Aldrich "Old 100" Collection*、支加哥的 *Art Institute of Chicago, Atlanta* 的 *Atlanta Art Center* 和 *Atlanta* 大學、柏克萊加州大學、*Pittsburg* 的 *Carnegie Institute*、*Cleveland* 的 *Oyahoga Savings Association, Cincinnati* 的 *Cincinnati Art Museum,Maine* 的 *Coldby Museum of Art, Detroit* 的 *Detroit Institute of Art*、紐約的 *Finch Art College Museum*、哈佛的 *Fogg Museum of Art*、紐約州 *Ithaca* 的 *Herbert F. Johnson Museum of Art*、華府的 *Hirshhorn*

Museum、加州史丹福的 *International Minerals and Chemical*

Corporation、洛杉磯*Medical Research Center*、德州 *Housto*n

的 *Museum of Fnie Arts*、紐約的 *Museum of Modern Art*、

紐約的 *Guggenheim Museum*、加州 *Stanford University*、三

藩市 *San Francisco Museum*、密西根 *Kalamazoo* 的 *Upjohn*

*Campany Collection,Virgin Island*的*Virgin Island Museum,*

Richmond 的 *Virginia Museum of Fine Arts, Richmond*的

University of Virginia Art Museum、康州 *Hartford* 的

Wadsworth Athenum Museum、紐約 *Cornell University*的

White Art Museum、明尼蘇達的 *Walker Art Center, New .*

Haven 的 *Yale University Art Gallery, Georgia* 州 *Atlanta*

的 *High Museum of Art*

芬蘭：*Helsinki* 的 *Kunst museum Athenaeum*

法國：*Musée de Valance, Musée Ingres, Montauban, Musée de*

Havre、巴黎國立現代美術館、巴黎市立現代美術館、巴黎的*Fonds*

national d'art contemporain、巴黎國立圖書館、*Manufacture*

nationale de Gobelins、巴黎的 *Manufacture nationale de la*

香　　港：香港美術館

印　　尼：耶加達博物館

以色列：*Musée de Tel-Aviv*

意大利：*Genès* 的 *Galleria Cirica d'Arte Moderna*，米蘭的 *Galleria Cirica d'Art Moderna*，*Musée des Beaux-Arts*

盧森堡：*Musée d'histoire et d'art*

墨西哥：*Museo de Arte Contemporaneo*，*Museo de Arte Moderno*，*Museo Tamayo de Arte Contemporaneo*

葡萄牙：*Museu Nacional da Belas Artes*

星加坡：*Raffles City*

瑞　　士：日內瓦的 *Musée d'art et d'histoire,Castagnola* 的 *Collection Tyssen-Bornemisza*

中華民國：臺北歷史博物館、臺中市立圖書館

南斯拉夫：*Skopje* 的 *Musée d'art Contemporain*

Savonnerie、巴黎的 *Manufacture nationale de Sèvres,Châteauroux* 的 *Musée Bertrand*、巴黎的 *Société des Compteurs Schlumberger*

日

本：福岡美術館、長岡近代美術館、東京的橋石美術館、東京的富士電
視公司藏、岩木近代美術館、東京寬一郎石橋藏、人坂國立現代美
術館、東京信鷹鹿荷藏、東京今里藏、箱根露天博物館、大坂國立
大坂美術館

返虛入渾，積健爲雄

——與趙無極談他的抽象畫

葉維廉：趙先生的畫，在中國與國際上的成就與地位，已經是鐵的事實。不管在外國的畫史上，或是在中國的畫史上，現在的，將來的，都無法跳過你的畫而不提，更無法否定你是把中國的畫境、意境，和西方的畫境、意境，中國時空的意念和西方對現代時空意念的探索，溶合為一個完整豐富的呈現之第一人，無法否定因你的成功而帶動了中國後來者走向抽象藝術的發掘。作為一個前行者，在抽象藝術的領域上，中國，甚至西方，還沒有那一個後來者可以與你的作品抗衡的。

趙無極：不敢當。我想還是先讓我說說我當年的一些經歷，因為所謂成功固非僥倖的，但有時亦因際遇而變化。我一九四八年到法國的時候，真是風雲際會：可以說，全世界都來到了巴黎。山姆‧法蘭西斯(Sam Francis)和諾曼‧布隆（Norman Blum）由紐約來；；里奧彼爾 (Jean-Paul Riopelle) 由加拿大來；彼爾‧蘇拉殊 (Pierre Soulages) 由羅德斯來；漢斯‧哈同 (Hans Hartung)和尼古拉斯‧德斯岱 (Nicholas de Staël) 已經在那裏相當出名。

我剛到的時候，相當辛苦。但我運氣好，幾乎馬上便認識了對我大大地推助的人。他便是詩人亨利‧米修 (Henri Michaux)，他很看重我的畫，把我介紹給彼爾‧洛爾 (Pierre Loeb)。彼爾所主持的畫廊，當時展的都是大畫家如畢卡索，米羅和傑克梅第（Giacometti）。事實上，米羅是他發現的，他們合作了十五年，米羅一張

· 13 ·

趙無極／獻給詩人亨利‧米修 (Henri Michaux) 1963 60×92公分 米修藏

畫都沒有賣出去。米修向彼爾介紹我時，他向米修說他不要看中國人的畫，說中國人的畫都是漂亮的，取巧的，靠些絲絹的感覺。他說他不要，他對中國畫家的畫印象很壞。米修催他看，說我的畫與一般的中國畫家很不一樣。說完後三個月都沒有來。那時，米修看了我的畫，爲我寫了八首詩來配我八張石印畫。我的第一本出版物就是這本書。

葉：我聽說了，但這本書我沒有找到。米修是大詩人。我早年也看過。對臺灣現代詩也曾影響過。

趙：這本書早就沒有了。

葉：他的詩，尤其是他的散文詩，其中有一篇寫無垠死灰的榮耀，我早年曾想譯爲中文。我記憶中，整個氣氛，那種無垠的開闊，很接近你的畫境。我記得你的畫也和後來得諾貝爾獎金的聖約翰·濮斯（St. John Perse）的詩出現過。他也是我早期極喜歡的詩人，我曾譯過一個專號。他的詩亦是以廣闊空間見著。

趙：我不認識他，是間接安排的。剛剛講彼爾，過了三個月後，實際時間是一九五〇年一月四日，他終於來看我的畫，並和我訂了合同。十二張畫，給了我兩千五的法郎。我那時法文都不太會講，能得這樣好的畫廊展出，我自然就接受了。一直合作至一九五七年左右。現在請你繼續講你的。

葉：我今天最希望做到的是：在我說出我對你的畫一些個人的感想，一些粗淺的意見以後，你能給我作出些更正和補充。也許通過這次談話，尤其是通過你進一步的說明，可以把你在藝術領域裏所摸索出來的一些藝術的奧秘，你對美學、哲學上的思索，你對表現過程中所面臨的問題和你求得的解決策略，可以給後來者——包括其他的藝術工作者、詩人、音樂家、舞蹈家、視覺藝術工作者——一些啟導作用。

英國十九世紀末的美學家斐德（Walter Pater）曾說：「一切的藝術都欲求達到音樂的狀態。」塞尙、康丁斯基、保羅・克利都直接的、間接的提到「精神的廻響」「音樂組織」這類的話。（事實上，論西方現代畫的文字裏，還有不少與音樂有關的字眼，如「母題的律調」；「顏色與形韻律的顫動」……等。）而代表中國藝術理論源導之一的謝赫的第一條是「氣韻生動」也是與音樂活動與狀態有著一定的關係。而中國的書法，尤其是草書如狂草，亦往往以「縱橫舞躍」、「凝散收放頓轉急滯緩速」這些與音樂舞蹈有關的字眼來描述。在這一個層次上，中國古代美學和西方現代美學的取向上是完全相呼應的，盡管二者的美學根源和歷史生變各自有著不同的成因。但就這一個層次上看，二者是很接近的。

看你的畫，一個總的印象是，你朝著這種狀態和活動昇華。是因為在你藝術的意識裏，有了類似杜甫站在泰山上看出去所寫的「盪胸生層雲」那種懷抱…

・16・

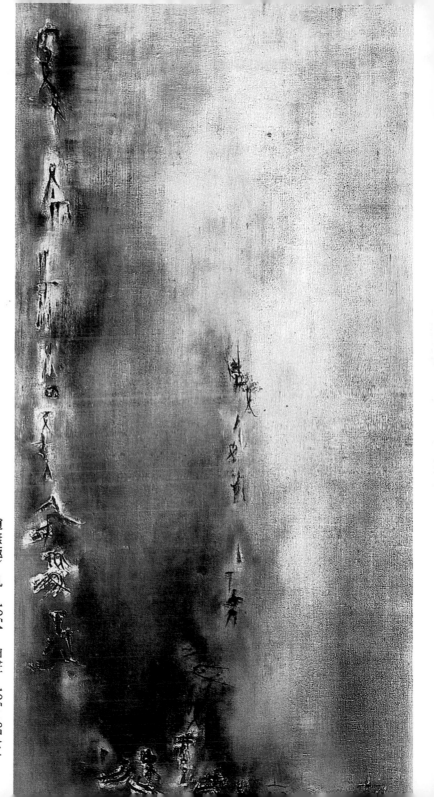

趙無極／風　1954　油畫　195×87公分

趙：我雖然也喜歡旅行，但我並不畫眼前所見，譬如我到太湖去，覺得很舒暢，而幫助了我作畫。

葉：我的意思不是說你要去寫形，我說的是「胸懷」、「懷抱」，杜甫這句詩是個比喻。

趙：我覺得中國畫最講究「氣氛」。

葉：對。我說因為你有了那樣的懷抱，所以你的畫很順利的超越了形象而不覺無象，因為你把畫象提昇到一種音樂的活動和狀態，一種充滿著律動的氣氛。

趙：我的畫象米修解釋得很好，說我畫的不是「風景」而是「自然」。

葉：應該說「自然的氣象」。我覺得因為你具有了那種胸懷，你還可以順利地超越了媒介的限制，譬如一般來說，油不易做到流動和潑射，水墨不易做到堆凝的厚實。你的畫順利地衝破限制而能任兩個文化的美感感受縱橫並馳於一個共生共有的領域裏。

趙：所以臺灣曾有人寫這樣的一篇文章，說中國畫就一定要用毛筆和宣紙畫，說趙無極的水墨畫完全離開了中國畫的傳統。

葉：這大概是很早的文章吧。我不大能想像現在還有這樣黑白分明的保守派。其實能衝破媒介的限制才是重要的，才是 Original。

趙：所以我沒有和他辯。事實上我也沒有標榜畫中國畫。

葉：就舉這張畫來說吧。這裏面波浪的流動與激濺，要用水墨來畫比較容易多了；但你用了油，接受了油的限制的挑戰，而結果能與水墨一樣流暢，乍看之下，甚至比水墨更自然，因為它除了流暢，還有透明性的光澤。這個氣氛效果的達成，是跟你的胸懷放開有關。

趙：我一九三五年開始畫，要到一九六四年才知道油怎樣畫，才掌握了它，差不多三十年之久。這之後，我覺得我可以自由揮發，眞正的沒有拘束，沒有顧忌。

葉：剛才杜甫那句詩，「盪胸生層雲」中的胸彷彿已經變爲太空，其中層雲自由滌盪。是在這樣廣闊的空間裏，是在這樣放開的胸懷裏，傳統所講的虛實的推移更見意義，宇宙中氣之滯流與凝放，見諸太空的雲霓，見諸大海的水烟，見諸流水隨物賦形的轉折結瀉，見諸星辰的聚散，是仿似音樂中的活動。

趙：中國畫有一個毛病，要嘛就是太實，要嘛就是太鬆。應該鬆的地方就應該鬆，應該緊（實）的地方就應該緊（實），就像音樂一樣，必須要有 silence（休止、寂靜）才成音樂，總不能密密實實都是音。

葉：在中國傳統的畫家裏，五代和南北宋來比，我推斷你會喜歡南宋，南宋的畫比較空靈。

趙：中國的畫家中最重要的當然是范寬、米芾……八大有一部份我很喜歡。石濤、八

・ 19 ・

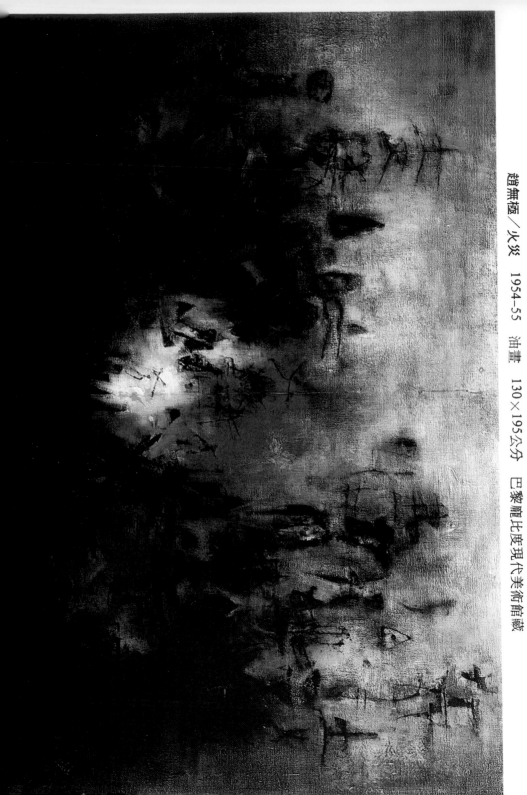

趙無極／火災　1954-55　油畫　130×195公分　巴黎龐比度現代美術館藏

大實在是十八世紀好的畫家不多。中國十八世紀在西方，卻有

葉：泰納在氣質氣氛上應該和你相應和。大海裏水霧、浪花的凝放、聚散……
很多很特出的畫家，如哥雅（Goya）、泰納（Turner）……

趙：這話有些道理，我自己對空間極其注意。

葉：你畫中的空間最接近中國畫的精神，這和我剛剛說的音樂狀態和活動有著更密切的關係。泰納的畫事實上亦可用音樂中的狀態和活動來看。我覺得從音樂的實質去看你的畫，還有一個特別的地方，因為音樂所用的音符是超文字意義的，是抽象的，其結構活動和文學、和傳統畫有顯著的不同。

趙：我學了六年音樂。

葉：喔，我猜得沒有錯。我雖然不是學音樂的，但對音樂的活動有些個人的了解。你的畫象的構成活動，我們可以拿來和樂音比較。一個音，帶著不同音色的流動，可以叠合相同的音，或滲入別的音色而由細而漸厚漸重漸密漸實漸盈漸滿而達於爆炸，亦可以漸離漸散漸薄而由寬厚變而為纖細、消失。你的畫的色、線的活動與狀態可以說與音色律動這種構成完全一致。

在你的畫裏我們所感到的生動的氣韻，已經超過了謝赫畫論所說的氣韻。他氣韻的理想雖然亦必然根源於自然界凝散的活動，但用於畫中，起碼在他論畫的場合裏，

是通過外物形眞的把捉來流露生動，但在你的畫中，卻是離形入神而直接進入了書
法抽象的音樂式舞蹈式的活動裏；看你的畫，彷彿獨立在太空的舞臺邊緣，聆聽色
澤與線條在那裏演奏演出；看你的畫，像杜甫讓雲滌盪在雄奇雄渾的胸懷裏。我今
天早上重看你的畫册時，突然想起司空圖二十四品的首品來。你覺得這首詩的感覺
和你的畫相近不相近？

大用外腓　眞體內充

返虛入渾　積健爲雄

具備萬物　橫絕太空

荒荒油雲　寥寥長風

超以象外　得其環中

持之匪強　來之無窮

趙：這首詩寫得太好了。我的畫確想做到這樣子。你這首詩可以留給我嗎？

葉：「超以象外」，事實上，藝術的境界不可以拘於形象。象或無象，實在不是問
題。

不過，我剛剛提到有了放開的胸懷便可以達到你那種畫象。我這句話有時會有誤導
作用。有胸懷不一定可以畫得出心中所想的境界。中國傳統有「得心應手」之說，

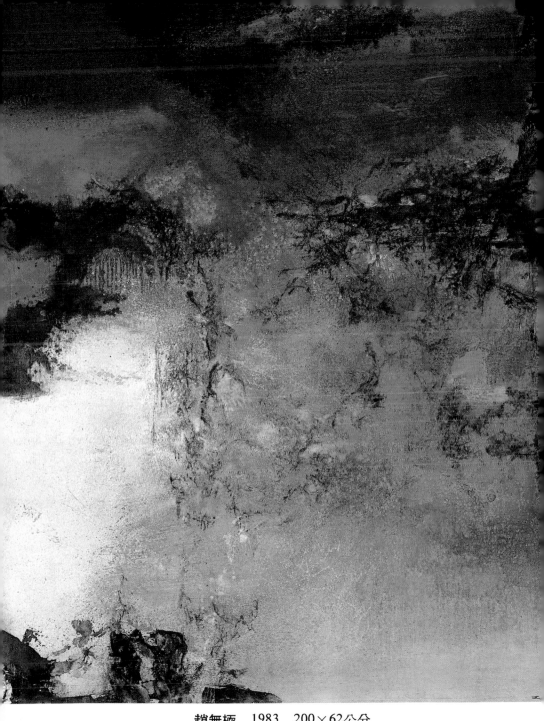

趙無極　1983　200×62公分

趙：我的畫中這個演變的痕跡很清楚。

葉：我問的是你在機要的時刻轉化的線索。想知道你在轉化時的一些思想和啟示。譬如，在你的演講中，在你的生平略記裏，你曾提到一些給過你啟示的畫家，但提得最多的是塞尚。

趙：我認為繪畫中比較重要的不是「怎樣畫」，這些基本的訓練並不太難獲得，而是觀點的問題，是思構的問題。你怎樣看會影響你怎樣畫。傳統是很高貴的東西，我們應該接受，多方的接受。但如何去消化它，變成自己的東西。

葉：就是要了解這一個過程。你來法國前便曾看到過很多現代畫。是一九四一年左右吧，你便已從明信片上，《生活》雜誌上看到了雷諾瓦、莫廸利亞尼、塞尚、馬諦斯、畢卡索。

趙：但那時看到的都不是最好的東西。

葉：但連同你後來看到的，你總結的還是特別標出塞尚。你還說了這樣一句話：「畢卡索教會我們如何去畫畢卡索，但塞尚教會我如何去注視我們中國畫的本質」。就

是說塞尚引導你重新成爲一個中國畫家。但你這句話沒有進一步的說明。塞尚究竟在那一方面使你注意到中國的本質？

趙：看畢卡索，空間的關係啟發不多。但看塞尚，尤其是那張有名的山畫。山與天空色塊連接不可分的情況，完全是中國畫的辦法。

葉：你能不能說得更詳細一點？

趙：天與山色線不可分，同范寬、米芾的做法很接近。山到了天裏面，天到了山裏面，沒有明顯的邊緣，莫內的畫情形亦如此。

葉：在轉向塞尚這些思索之前，你還做了別的嘗試，譬如保羅‧克利……

趙：我來巴黎的時候，已受了塞尚的影響。但那時我做了許多不同的探索，包括仿我妹妹六、七歲時的畫，目的是給自己多一點的自由，雷諾瓦、馬諦斯、保羅‧克利的筆法都有嘗試，也有把中國碑文放在畫內，後來都因覺得太勉強而放棄。克利給我一個新的「進入」，進入一種詩的世界，進入一種天然。我大略到一九五三年開始改變。

葉：你剛剛說克利帶你進入另一種境界，是進入的方法，還是境界裏有什麼東西吸引了你。

趙：譬如他取景的方法。他常常集中在一個「細節」上去發展。我當時覺得他的方法

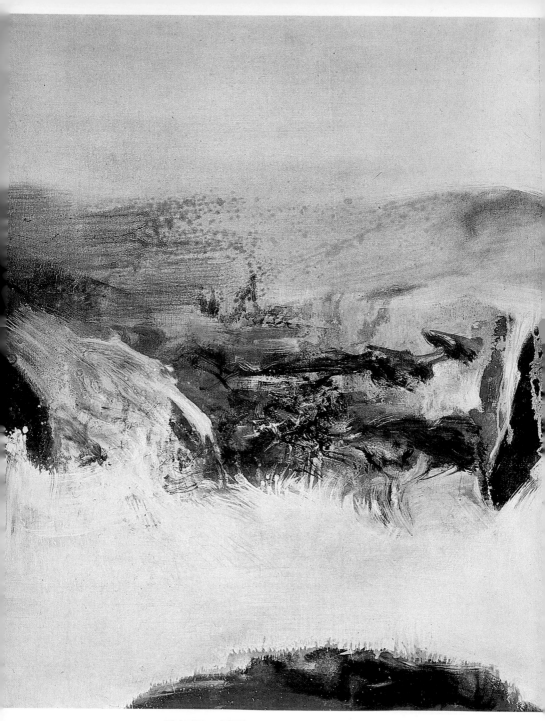

趙無極　1973　油畫　73×60公分

葉：他童稚的眼光有沒有影響到你似乎傾向童稚樸簡的趣味。

趙：有，有影響。他受過中國字和阿拉伯文字的影響。這點中國人是很易接近的。我一九五〇年左右畫了克利式的山水畫。這類畫我現在根本不喜歡，根本不承認。克利的影響包括了平化透視，我這些早期的畫中透視差不多完全取消了。我用篆字的畫，主要是利用它所提示的空間關係。後來覺得太取巧，也就沒有再畫了。

葉：你剛才提到米芾，你生平略記裏也提到。

趙：我覺得他的空間處現的非常好。

葉：他字裏的空間，還是畫裏的空間？

趙：都有。我覺得米芾的畫，范寬的畫的空間處理都有塞尚的味道。

葉：我剛剛就想進一步問這個問題。我看米芾和范寬（如《谿山行旅》）中的留白，是利用了雲霧，所以既是虛的，也是實的。可是我們在視覺上來講，它是一個空。我覺得這個雲山互涉的情況作用與感覺與塞尚的不同。以范寬為例。我們在右下方看見一隊行旅的人，很細小，樹葦也不大，表示我們從遠方看。可是在這個景後面的一個應該是很遠的山，卻是龐大如在目前，甚至壓向我們。這個安置使我們同時在不同的距離上看。那橫在前景與後景（後景彷彿是前景、前景彷彿是遠

景）中間的是雲霧（一個合乎現實狀態的「實」體）所造成的白（「虛」），這個「白」的作用是把我們平常的距離感取消，使到我們可以換位，既由這面看過去，亦由那邊看過來。這種情況我稱之為「破距離」（我們或可造一個字稱之為 de-di-stancing），是打破透視的中國方法。這種情況和塞尙天與山的接痕連而不分的情況好像不大相同。

趙：你這個看法很好。但對我當時來說，他們之間是極其相似的。

葉：事實上，這裏面牽涉到一個美學上的問題。這個問題在沙特論傑克梅第時說得最有趣。（趙插嘴說，傑克梅第和他鄰居十年。）沙特說，傑氏在雕塑中獲得一種「絕對的距離」。他解釋說，在我們平時看一個活生生的人時，我們遠看近看，雖有差別，但對那個人的印象，大致上是不變的。但看一件藝術品，如一個塑像，遠看近看相差很遠。作為一個藝術家要如何獲致一種「絕對的距離」，使到我們不論從那個角度和距離看都可以保持該塑像基本的特色。可不可以這樣說，塞尙的畫也許不可以用「絕對的距離」來說明，但「距離」這個字在塞尙的畫裏已經不重要。

趙：我的畫裏有些是畫得很滿的，有些畫得很空的。

葉：我覺得你的傾向是越來越空。

趙：但這個「空」，在我的畫裏最累人。畫滿容易畫空難。在傳統中國畫裏，中國的

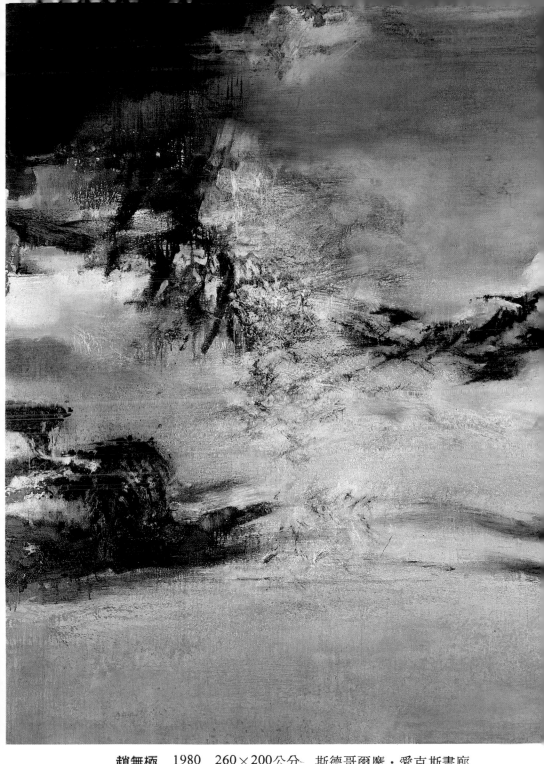

趙無極　1980　260×200公分　斯德哥爾摩・愛克斯畫廊

宣紙幫了很多的忙，空就是不用著墨便可以。但油畫裏的「空」，起碼在我的油畫中的空，是要「做」出來的，要慢慢的建造，越大張越累人。有些人也像畫中國畫一樣，留空便了。但我覺得油畫中的空，是一種生活的空間，要生活在裏頭，要在裏面經歷。實與空要相連。空實是同一生活空間的不同的層面。不是空的真是空了的意思。

葉：虛實的關係在一張抽象畫中應該是特別重要，但一張抽象畫怎樣才算完成呢？

趙：這是非常主觀、非常個人的。舉例說，一張畫完時可能很滿意，但過了一些時日，可能會覺得這裏不好，那裏不好，便想改。時常發生的情形是，覺得不夠通暢，有點流不過去的感覺，便想改。一張畫完，通常我都要留下來三個月到五個月，慢慢地去看，覺得自己最初的感覺不一定靠得住。事實上有時一張畫會越看越不滿意。

葉：這樣講，雖然全憑主觀，但其中「氣」的流通不流通，確是可以覺察出來。我以為，中間可能有所謂「佈局」的問題，不管那「佈局」是有意的（有計畫的）或是無意的（下意識對某種空間佈置的偏愛。）

趙：我畫畫是沒有「稿子」的。

葉：連某種佈局的感覺也沒有？

趙：這東西是什麼我自己也不知道，也說不清楚。有時來得很自然，有時它怎樣也不來。我不起稿，反而每次都有「驚喜」的發現。畫畫刻意經營一個已定的對象，那就沒有什麼意思了。你說，希望通過我的意念給後來者一些啟導。其實，我常常和年輕人說抽象藝術已經不是他們所處時代的藝術，他們應該從抽象藝術中吸取經驗去發展另一種境界的畫。

葉：但我還是要問這經驗裏的實際問題。譬如說為什麼你覺得這裏應該再加一筆，那裏就不可以。這裏應該留空，那裏就不可以。畫家為什麼知道？如何知道？如果說是一種直覺，這直覺有多少受傳統畫常川的空間處理的影響（如南宋畫大量畫面的留空）。在你直覺的決定上，有多少是中國畫常用的空間結構？多少是西方的？

趙：我開始時是西方的，漸漸轉向中國。

葉：所以你後期的畫較空，一九五九年左右是蠻密的。

趙：對，很緊。

葉：大約一九六四年左右（？）開始空，然後「虛實」平均，近期還是空的多，我的感覺是這樣。

趙：是的。我現在很希望畫一張看去好像一點東西都沒有的畫。

葉：就是司空圖那首詩中的「反虛入渾」吧。

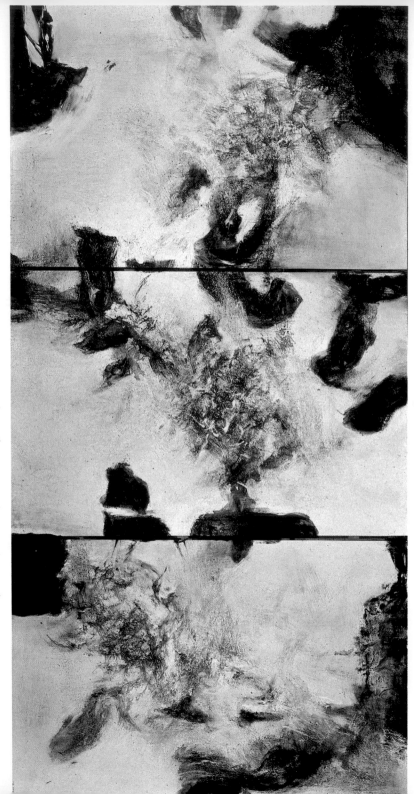

趙無極 1976 三聯畫 195×390公分 紐約彼得・馬蒂斯畫廊

趙：事實上我畫畫時沒有想那麼多佈局的問題，我往往全憑直覺與本能。

葉：程抱一曾對你的畫做過好一些詮釋，從許多大的方向來講，我完全同意。可是在討論過程中，有意無意間他要把你某些畫的風格和你生活中的實際經驗連起來，譬如說一九五四～一九五七那時期的畫，說是充滿了恐懼、不安，說它們反映了祖國巨變的動盪，你的憂鬱與鄉愁。你自己對這樣的詮釋有什麼看法？

趙：我想我的畫等於是我的日記、我的生活。我的生活不簡單，經過了很多困難和波動，對於我的畫當然有些關聯，尤其是我太太美琴過世的時候，給我很大的打擊。她死時才不過四十一歲。所以我差不多兩年沒有畫畫，那時我就開始畫點水墨畫，油畫無法畫。米修那時就和我說：你水墨畫好好的，為什麼不畫？我說我是中國人，不願意人家說我取巧，所以就不畫。他卻說我的水墨構思和別人不同，應該發展，如此我繼續畫了兩年。現在我一年只畫一、二次。

葉：我對程先生所提示的，是略嫌其太著重「直接反映論」。從你剛剛的說明裏，已經顯示出這個關係不是直線的。不是這樣的情感會產生這樣的畫境，而是某種情感可能引起你找到另一種東西。

趙：是啊，我在生活的打擊裏，反而向前推進了一步。真是上帝幫了我的忙。事實上，畫幫了我不少的忙。我是個不大穩定的人；惟有在畫室裏，我可以完全平

靜，完全擁有我自己的世界；在畫室裏，我什麼都可以忘卻。

葉：我反對「一對一」的反映論，因為在藝術的追尋裏，往往是一種辯證的過程。譬如我發表一種理論，並不表示我寫作時便按照那理論去寫；在實際的情況裏，我可能追尋我理論以外的另一些可能性。很多詮釋太容易犯了「機械式」。另外，在畫畫的過程中，每一筆都有可能引起一種新的想法。有時「神」來一筆，令你驚訝，使你開始向那新的可能性去發展。所以說，創作是一種發現過程。看你的畫，我曾經想到詮釋上的另一個問題來。在近年文學藝術的討論裏，經常用 intertextualité 這個字。我們可以譯作作品的「互為指涉」。先就文學的情形來說明，我們看一首詩時，其他的文字、其他的詩、其他的聲音會同時響起，編織成許多不同聲音的交響。在討論你的畫時，我們可以用這個角度、這個層次來探索嗎？用這樣的方法分析你的畫，你會接受嗎？

趙：我不接受。我自己覺得是各方面的影響都有，但我畫畫的時候，好像什麼都忘了。

葉：可是不管想不想，某些廻響都會在那裏。我這裏說的廻響，和一般了解的影響是不盡相同的東西。每個畫家尋出來的可能是全新的世界。你的畫境，是你獨創出來的，這沒有什麼問題。可是這個全新的世界裏仍舊可以有別人的廻響。廻響沒有什

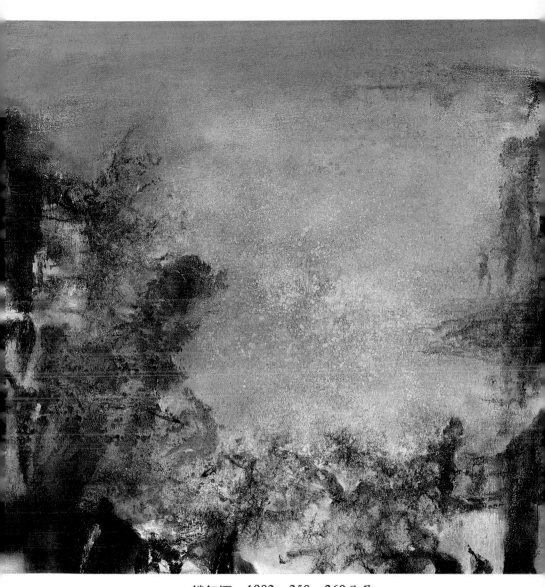

趙無極　1982　250×260公分

麼壞的意思。所謂「互爲指涉」在文學裏甚至是必需有、而且是豐富整個作品的活動。文字與畫都是一種示意的符號，都有某種傳達，傳達出來可能只是一種感受，但傳達出來的，往往是一個複雜多廻響的東西。以較傳統的畫來說，塞尚畫的〈奧林四亞〉（Olympia）吧，我們看到的不止是他的 Olympia 而且也記起前人的 Olympia，譬如馬奈（Manet）的；這些在我們意識中的廻響，更能使我們認知塞尚 Olympia 的獨特性。

趙：這個，畢卡索做了許多，如從維拉斯蓋茲（Valesquez）取材，是一個借體。我的也是借體，利用它來發現，並不是限制。

葉：借體用得好，可以增加一張畫的層次。我所說的，完全沒有把它看成一種限制。在我舉的例子來說，倒是和你畫中的廻響情況有些差別。在塞尚的 Olympia 來說，他的「母題」的外形很清楚（三個人都看見），廻響是很明顯的；但抽象畫便很難確立。我可以這麼說嗎？如果你的畫中有別人的廻響，那些廻響不但是轉化了，而且是發散的、隱沒的？

趙：可以這麼說。但對我來說，我仍然認爲我畫時什麼都忘掉。不過有許多自稱「自動繪畫」的抽象畫家，往往有固定的一套畫法，一個系列一個系列的畫下去，尤其是美國畫家，用圓，用三角。那些畫家就是沒有別人的廻響，自己作品的廻響都會

葉：不少。像我的畫，根本沒有一個系統，所以比較辛苦。

趙：你會不會有時畫完一張畫時，發現畫構成已經畫過，所以你必需放棄它，你希望每張的構成都不一樣。

葉：是我的希望。但人的腦子畢竟有限，要每張不同是不可能的事，但我卻希望不會重覆。

趙：你剛剛提到畫實的、凝聚的比較容易，畫虛的、空的比較難⋯⋯

葉：這是材料的問題，油畫裏的虛和中國畫的虛是兩回事。我前面已經講過。主要是中國畫一筆下去已經和紙連起來，但油畫卻連不起來，所以給我很多的辛苦，要慢慢一筆一筆建造。水墨畫一筆下去使完了，要嘛就撕掉，要嘛就留下來，沒有其他的選擇。

趙：你的油畫裏很多書法的筆觸，很流暢，你的油是沖淡的，還是⋯⋯？

葉：我的油的用法是很正統的，是三分之二的松節油，三分之一的油。

趙：連這些點狀，洒水狀的都是用同樣濃度的油嗎？

葉：是。

趙：我可以回到克利再問一個問題嗎？

葉：我已經不喜歡克利了。

葉：我是希望了解一九五○～五三那個時期你轉化的意義。你在一九五八年在香港演講的時候（那時我從臺灣渡假回香港），你提到現代畫幾條主道，談康丁斯基、塞尚、和克利。你那時對克利有特別的感情。你現在雖然不喜歡，雖然你在一九五八年時已經沒有畫克利那類畫了，你能不能用回顧的方式，說明克利當時對你有什麼啟示？

趙：他給了我一條近路，是接觸新境的便道。

葉：近路是什麼？

趙：取巧的路。

葉：可以達到什麼東西呢？

趙：達到使我找到繪畫的一個境界，在觀察方面，不要與以前的方法太一樣。

葉：這雖然是你早期很短的一個時期，但還是一個很重要的過渡。克利引發你到……

趙：引發我到用篆字。

葉：我本來想問你：是不是通過克利，你對書法才更進一步注意，還是你早就注意了？

趙：我老早就注意了，不過我不知道怎樣去用它。我就討厭某些中國或者日本畫家，寫兩個字在畫上便算是新派。這太取巧了。要做就要把它真正的精神、最好的精

趙無極　1974　油畫　195×130公分

神，包括銅器、玉器、石刻上的。裏面好的東西是空間佈置得好。在這個關鍵上，克利給了我啟發。

葉：就是說，你注意到人家可以這樣用，我們的書法比他好……

趙：我們爲什麼沒有好好利用？

葉：對，這就是我要問的。讓我再回到水墨畫與油畫的問題上來。由於水墨無法像油畫那樣慢慢的修改，所以在開始畫畫時的心理狀態和心目中欲獲致的效果都應該不一樣。你可以在這個問題上再發揮嗎？尤其是你曾畫了一本畫册之多的水墨畫？

趙：水墨畫是一種投射，有了某種大的意念，無需任何事先的構造，我快速的把自己投射到畫紙上。由於不能一筆一筆的修建，它的效果自是不同。但我們需要了解到所謂自動性的兩種情況。有一種是來自身體的自由活動，另一種是通過教育、傳統的訓練出來。後者會慢慢影響及調制前者。書法筆觸的活動，看來是非常自動自發的，但因爲書法仍出自一個模子，最後還是忠於該模子中的規律，而同時要求某種自由的活動。譬如我們寫一個字，我們一面要受那個字形本身的限制，但另一面則要衝破它作自由的玩耍。這就是水墨中的挑戰。無論你多自由，其間總是有一種傳統敎育牽制著。

葉：你用了水墨，有沒有意味著你向傳統回歸呢？

趙：沒有。不是向傳統回歸，應該說，向我自己的傳統進展。因為這不是向真正的中國傳統（如向宋畫）回歸。我極其崇信傳統，它確曾幫我找到了我曾經忘記的自我，找到了被埋葬在許多別的事物中的自我。因著種種的關係，我和它已經隔離了相當久（你記得我一九四五年便曾用過水墨），現在看來它已經遠離我的世界，已經和廿五年前或三十年前不一樣。那時的「傳統」裏，水墨是一種風格的訓練，是一種匠人式的示範。我近年這些水墨畫則是屬於自己的表現的技巧，是自己掌握自如的，而且我覺得它也並非特別的中國。我用水墨是由於一種內在的需要，我覺得我已經超越了當年曾經給過我阻礙的傳統，而在大空大白間使我找到我以前沒有想到過的空間。我覺得更加自由。水墨直接的掃灑濺射在紙上產生一種充滿著詩的空白。水墨和紙給了我很多的明澈性來達致寂靜。它們給了我一種油畫所不易獲得的空間，以一種最經濟的辦法，得到一種意外的展開，一種使我驚訝的效果。我達到一個不完全認知的世界：空白與寂靜直接的觸及我，給了我更多的信心，可以繼續追尋未知的新的境界，使我在油畫中能更進一程。

陳其寬

資料篇

生平紀要

1921 生於北平

1944 畢業於重慶中央大學建築系

1949 美國伊利諾大學建築碩士

1950 美國加州大學研究繪畫、工業設計、陶瓷

1952 美國麻省理工學院藝術館展出第一次個展

1954 美國波斯頓城卜郎畫廊展出第二次個展

紐約懷伊畫廊展出第四次個展

1955 紐約藝術學生聯盟研究石印

1958 參加《時代》雜誌主辦巡廻畫展

1959 英國藝術評論家蘇立文著《二十世紀中國畫》中，評為最具創造性之中國藝術家

1960 返臺灣任東海大學建築系主任

1962 密西根大學藝術館十年回顧展

1963 米冉畫廊個展第十二次

華盛頓佛瑞畫廊館長柯希爾評為最認真探求中國畫新方向之藝人，具

有無窮之創造力

1966　「中國山水畫新傳統」在美巡廻展出，愛阿華大學李鑄晉教授評為具

　　　　有慧眼之畫家

1967　舊金山重建局個展

1974　香港藝術中心個展，藝評家何弢評介

1977　加拿大維多利亞藝術館個展，藝評家徐小虎評介

1980　臺北國立歷史博物館個展

　　　　任東海大學工學院院長

1981　巴黎國立賽紐斯奇美術館「中國傳統畫」聯展

1982　倫敦莫氏畫廊個展

1983　香港二十世紀中國畫討論會聯展

1984　檀香山藝術學院美術館個展

1985　香港藝術中心回顧展

　　　　香港當代中國繪畫討論會聯展

1986　法國凡爾賽市「中國傳統畫新潮流」聯展

・　45　・

物眼呈千意，意眼入萬眞

——與陳其寬談他畫中的攝景

葉維廉：我想每一個看過你的畫的人都會感覺得出來，這些畫後面是一個很有修養、很細緻的知識份子，一個對傳統，對現代生活都曾思索過、通透地思索過的知識份子。你的畫呈現著一種活潑的心靈活動，是感的活潑，是知的活潑，甚至有時是機智的活潑；無論是用簡單、抽象筆墨線條，不加思索快筆來捕捉的力動，如〈球賽〉（一九五三）裏氣的流動，如〈鶴〉（一九八六）那橫幅裏簡筆狂草、只見影不見鶴形的飛躍，還是一種意念的體現，如〈老死不相往來〉（一九五五，一九五六），〈秀色可餐〉（一九七九）和〈痛飲〉（一九七七）所引起我們會心的微笑，還是動物畫中猴子的舞手踏足和古硃古硃的很精靈的眼睛，還是你好幾張畫視角靈活的運轉，都呈現著一種活潑潑的心靈和心智很凝鍊的揮發，見諸筆觸，現於畫境。我幾乎每一個人都會感覺得出來。即是最快的墨筆，最灑脫的滴墨，似乎都含孕著「思考過」的氣質，是凝鍊得來的面貌。

你以前在一篇文章裏，提到「意眼」這兩個字。這兩個字最能代表你的入處，也最能使我們了解你藝術的取向與傳承。「意」：我們對傳統中的「意境」應該有什麼歷史的意識呢，由漢唐至五代至宋至元明清，「意境」經過了怎樣一種衍變，如何由金碧，到淡墨，到繁筆，到扭曲，這是歷史的層次。從個人的層次看，即是要問：現代人，作為一個現

。 *47* 。

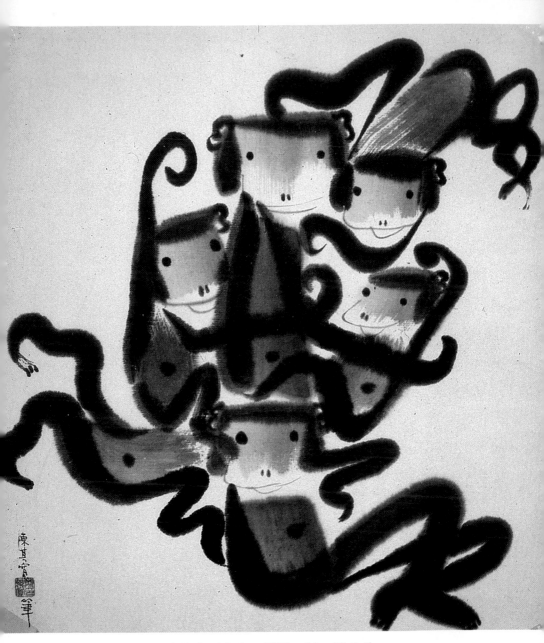

陳其寬／童心　1978　23×23公分

代的中國人，我們的「意境」是如何的與古代相通或相異。「眼」也可以分爲歷史

與個人兩個層次看。「眼」就是怎樣去看的意思。亦卽是如何去「攝景」或「取

景」。長條，橫幅，大小的選擇，在歷史上作了怎樣「攝景」的提示。譬如五代喜

歡俯視萬山萬象，宋代實一角而空其他便是一種「眼」；從個人的層次看，作爲一

個現代的中國人，我們有了與古人怎樣不同的眼睛？你可以就「意眼」這兩個字申

述嗎？

陳其寬：「意眼」包括的範圍很廣，一時不易一言兩語說明。「肉眼」和「物眼」，

易於找到具體的質素說明。「意眼」廣而泛泛，何止萬千，從歷史最早最古到最現

代，有各色各樣的意識感受。從橫的來說，各地區的，東方的，西方的，科學思想

和哲學思想的……範圍很廣，一時不能具體的說「意眼」究竟包括些什麼東西。當

然，在我三十多年作畫的歷程來說，是要在中國畫的傳統裏提供一些以前所不具有

的意境與看法，一些可以代表二十世紀或二十一世紀的意境與看法。

講到現代的繪畫，觀念也擴大得很廣濶，由平面轉而浮雕，出浮雕轉而雕刻，雕刻

有動的有不動的，又由小的雕刻到大的建築——卽把建築也視爲一種雕刻。再進一

步，甚至把地景也看成藝術。又譬如最近有一個藝術家把塞納河的一條大橋用布包

起來作爲一種景觀藝術，同時也作爲一種觀念藝術。藝術的定義擴大了，層面廣濶

了。不過，我覺得今天應該在兩度空間裏找，在平面裏找。這就要靠每個人的看法、想法、敏感度。

葉：在你的畫裏，偶然也呈現些抽象的構圖與技巧，但總的來說，傳統的形象不少，雖然你的做法與傳統的畫有不同的地方。所以在討論你異於傳統畫之前，我想集中在你對傳統的了解這一層次來問你。傳統每發展到一個階段，必須有突破。做為一個畫家，這當然是首要的考慮。當你和傳統對話時，你做了怎樣一種揚棄求新的考慮？

和傳統對話，有幾種做法。第一種，是利用某些類別來看中國畫，某些已定的繪畫語規來範定中國畫，譬如文人畫應如何如何，松、梅、竹、菊代表了什麼，亦卽是用一種預先確立了的類別去看。這樣走出來的畫家，講究某種先入為主的筆法和構圖，結果往往是模倣性很強，按照已定的規法，而且是別人定下來的規法去做。這樣做往往把一個很活的東西變成很死的東西、死義的東西。

第二種，是把「現代」和「過去」看成兩個完全不同、甚至對立的兩極。好像「過去」是可以割開來另置於一角來看。這樣也是不成的，因為這樣，實在是違反了我們實際的經驗。「現代」和「過去」應該有一種不斷的交往，割斷以後，好像「現代」可以完全為「過去」作蓋棺定論，可以完全主宰「過去」。這種把歷史切斷來

・50・

看，結果也是專橫的。

第三種，就是真正的交談，就是有些東西我們看到可以接受，有些與我們現處的歷史場合無關，有不少有關的，但又不能表達我們現在所欲表達的。這樣自由來往的交談裏，我們才可以發現「過去」和「現代」真正可以貫通的地方，同時看出缺少在那裏，可以增加或衍化的地方在那裏。請在這一個層次上講講你和傳統的對話。

陳：開始的時候，我在 *Cambridge* 讀建築及教建築的時候，一有空也去看一些中國畫展，我覺得他們畫來畫去都是花鳥蟲魚，山水畫都差不多一樣。這大概正應了你說的第一種方法吧。我那時已立願，要畫總要有些新獻。

我當時只是暗中的摸索，沒有和什麼人討論過，也沒有在理論上做工夫，而是在一種無知的狀態中。當然，我也不是在一種毫無準備的情況下工作，亦即是說，不是如某些畫家那樣，下筆前完全沒有畫象，不知要畫什麼，而在下筆後隨之而變化。我也不是如此的。

在我觀察傳統畫時，覺得有些很重要、很特別的東西應該保留下來。我畫的畫，很多都是長的，不是豎的，便是橫的。長的選擇，和我對〈清明上河圖〉的認識有關。〈清明上河圖〉提出了「時間」與「動」如何在平面上表現。用現代畫的角度來看，〈清〉圖裏用了很多視點，不斷移動地看的視點。這跟西方，尤其是現代前

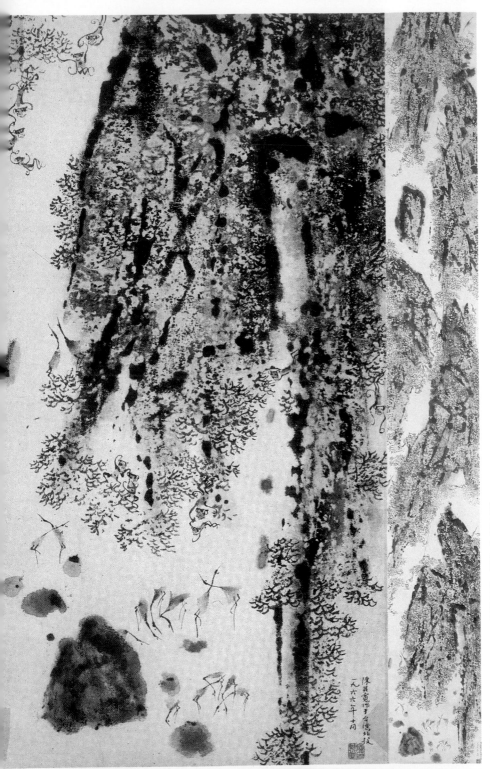

陳其寬／澗（局部）1966 180×23公分

的西方，完全不一樣。西方的畫，用我們建築的術語來說，便是一點透視，一個人

站在一點來看，並沒有把人放在許多點上看。

葉：這個差別是很顯著的：西方定點定向，束方散點和變動方向。但在西方文藝復興

時代，並非沒有考慮過這些問題。像耶穌生平的故事，便牽涉到一連串的事件，不

同時間發生的事件，表現在教堂壁上或窗花上的，是分張處理。這樣便完全無法像

中國畫所提供的靈活的連續變動。當時有一張畫莎樂美故事的畫，最能顯示出他們

在這個問題上的思考和其中的困境。那張畫想要在同一畫面上呈現莎樂美生平的三

個重要事件：她在國王宴桌前娛樂國王的舞蹈、求國王殺聖‧約翰的頭和最後把頭

用盤子盛著呈現給莎樂美。作者把這三個事件重疊在同一個畫面上，主要的背景是

國王宴請的長桌橫在畫面的中央，莎樂美的跳舞出現於中央前景，長桌左面是聖‧

約翰去首，右面是把砍下來聖‧約翰的頭給座中的莎樂美。看來極其不自然，極

其勉強。他們無法處理時間的問題，很可能與素材和畫幅有關（畫不長、又不能

捲），但更重要的是他們受制於整套觀物方式，亦即是外在世界的秩序由主體主

宰，所以沒有理解到，主體的位置可以移動或者把主體「虛設」；中國畫中的主

體，是即若離、若有若無的，因而我們可以隨時移入靈活運轉。

西方中世紀也利用過「反面的透視」（即把事物安排到和觀者透視的站位相反，使

我們同時由外向內看，和由內看出來。）這一點很接近中國的一張唐人宮樂圖。至於把故事一些細節壓縮在一張畫面上也出現過（如畫樂土樂園的一些畫），企圖在畫中包羅萬象。在某種意義上，也接近敦煌壁畫中佛教故事的手法。但「動畫式」時間的捕捉，西方是到了電影才真正解決了。綜合了時間、空間的電影鏡頭可以不斷的移動，而透視可以不斷變化。〈清明上河圖〉，在手卷分段展看時，透視是不斷的在變的。（這，在我以前看過的一張〈曲水流觴〉裏更加明顯）。

西方後來力圖突破這個問題，而在立體主義如畢卡索的〈亞維儂的怖女〉或未來主義如杜象的〈下臺階的裸女〉這類畫中，都有因為帶入「時間」與「動態」而歪曲自然形象的情況，極不自然，是一種為表現而表現的傾向。

陳：他們往往把看到的許多不完整的片面重組，或把一個整體打碎重組，變形極厲害

……

葉：而中國則始終保持原來事物可認的模樣。

陳：對。這點很重要。杜象的那張畫，利用下臺階裸女的一條接著一條腿的疊象來指示動態，也是片斷化的。這張畫顯然是受照相的影響。我們的照相利用重覆爆光便可以得出類似的畫象。我以為不改變外形而能解決動的問題和改變外形來解決，最大牽涉到的是「交通」的問題。看的人和畫如何溝通，是畫家應該考慮的。

前些年我看過一個英國人的一組畫，從太空一直畫到顯微鏡，由宇宙的星辰到地球到沙灘到沙灘上小女孩玩沙到桶中的貝殼再到貝殼的紋路再到肉眼看不到的顯微鏡的世界。視覺世界在現代大大的展開。可是，這裏假如讓大家來選擇的話，可能都會挑海灘上小女孩玩沙那張，因為那張跟我們人間最接近。當然，他們這個喜愛的並不一定能代表好。我只是說，一面動的視點很重要，另一方面這個可溝通的層面也不可忽視。

葉：我曾在另一篇文章裏曾論及：外國在模擬論與表現論之間，往往採取分立對立的態度（即為了主觀意願表現而表現的畫往往不顧模擬論傾向所反映的真實形象），但中國這兩樣都做到。

你剛剛描述的不同透視的畫象，除了它帶來不同的形相以外，還關及作為一個現代人的感知觸角與領域。那個英國畫家的做法，在某一個意義來說，也在你的畫中出現，也就是，你用了很獨特的角度、平時不常用的角度，而給與我們很特殊的視覺效果（如〈臥遊〉、〈午〉、〈街景〉、〈窗上行舟〉等）。這裏面有好幾種，其中有不少，我想是受到你建築的影響的，如建築中對窗向能見什麼的特別的考慮。建築師對窗相信是特別敏感的，尤其是在位設於與大自然有密切關係的建築，窗設可以看到怎樣的景，包括移動時向高看向低看能看見什麼，都是很關心的。窗做似

電影裏一個畫面一個畫面的框定（Framing，取景、攝景）。譬如我們拿普通的一張畫，在其中框出不同的景，把它放大加以特別的注視，其效果和原來的畫將完全不同。在生活裏，平看可能是平凡的一個景，臥下來仰看則可能很特別。你的〈臥遊〉就有這種效果。你窗景的畫如〈風帆入室〉之一之二，如〈窗上行舟〉往往探取了一個角度，把平時要同時仰看、俯瞰、平視、遠看的都出現在同一個畫面上。「框出新景」也可以用中國書法的文字爲例。一個書法的字，我們只取其一部分放大看，會給我們另外一種美的形相、感覺和效果。你在「取景」上做了不少工夫。你剛剛說有關那英國畫家顯微鏡的手法，雖然在題材上你沒有那樣做，但手法則極似。你畫得很細微、很細緻。這幾乎近似顯微的做法，在你大的結構中另有作用，我下面會和你談起。在「取景」這層次上，你常把一點擴大，或者把某一面提高、提昇。在你的畫中我們可以找到不少例子。

建築直接間接對你影響的，另外有所謂藍圖的結構。建築藍圖很多是從上面直看下來的，如建築與建築間樹木、花園、水池的佈置。你有不少畫是利用藍圖式的結構的，如〈運河〉、〈街景〉、〈漁魚〉、〈暗流〉。

另外大的「取景」就是角度的運轉，顯然是受太空視覺的影響。中國傳統畫中已經有不少鳥瞰式的畫法，尤其是五代與北宋，從高空看千山萬水，再加上畫家過去不

陳其寬／縮地術　1957　25×120公分

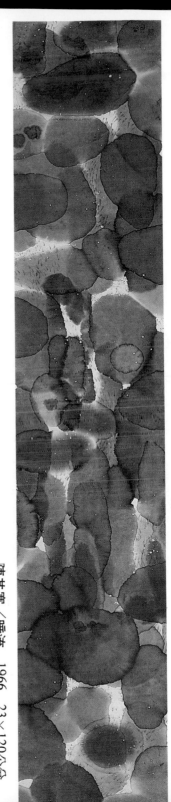

陳其寬／暗流　1966　23×120公分

同時刻遊山所得的全部印象，綜合出一個龐大的印象，盡量使到前山、後山，前村、後村，前灣、後灣、大山後的小山都可以同時看見。但我覺得你超越了這種鳥瞰式的透視。高山上可以看到的，和飛機上看到的終究有差別。可以這麼說，你沒有刻意訴諸抽象的試驗，而從傳統式的事物中，通過現代人意識的攝景，而產生了現代的個性。

事實上，這還不只是飛機給我們新的視覺的關係，而且還是我們意識中的時空有了更新更大的展開。這裏我們可以用麥魯漢（Marshall McLuhan）的說法：由於電視、新聞傳眞等的快速傳訊，我們可以在一分鐘內同時掌握了世界三四個地方傳眞的活動。換言之，我們對「整體」的掌握，已經不是靠眼睛了，而是靠我們整個感知官能。我們整個感知官能所觸及的眞是「意達千里」。是這樣一個全景的掌握，加上傳統給我們的「動的視點」產生你一九六九年的〈廻旋〉（天旋地轉）。照我的了解，你後期的〈虹〉、〈方壺〉、〈翔〉、〈大地〉等等都是從這個更大的全面感知的「意眼」畫出來的。其中一張，一面是日，一面是月，中間是千山萬水的廻旋彎轉。一般來說，這是肉眼看不到的，而是感覺、知覺可以連起來的世界，這是由於工業科學文明把我們「意眼」擴大的結果。在這個層次上，你是絕對的突破了傳統。

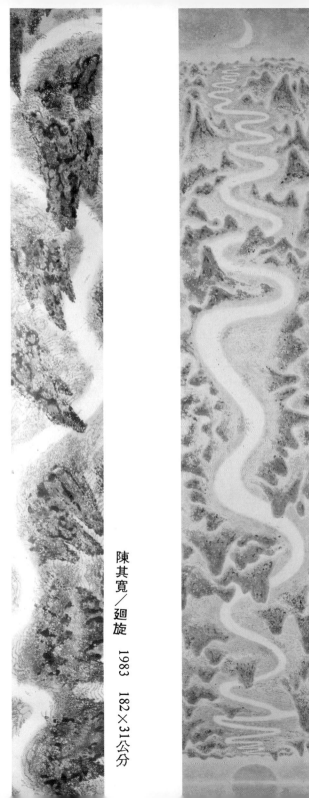

陳其寬／廻旋　1983　182×31公分

陳其寬／大地　1969　183×23公分

陳：你說得很對。我基本上是想用種種不同的方法去看，從上看，從下向上看，從谷底看。你所說那張〈午〉，就是從樹林下向樹頂與太陽形成的空間看。事實上，我畫那張〈足球賽〉時，已經是騰空向下看，遠近都有。當時還沒有想到把整個空間擴大；當時只限於球場而已。有一年，六幾年吧，我有一次畫一張山水，有一筆畫歪了，本來想放棄；但就在這一瞬間，突然有一個新的印象呈現：如果我把山彎過去，不正合我以前的一個實際經驗嗎？這是一個很奇怪的匯合。

第二次世界大戰的時候，我被征去做翻譯。由重慶派到昆明受訓，再從那裏坐軍機到印度的雷多。當時坐的飛機條件很差，大家等於坐在地板上。飛機飛過了駝峯到雷多附近的飛機場，在下降時轉得很快，它一轉簡直和地景垂直。那時從飛機窗口向外面看，茶田都變成立的。很妙的是，看到的是茶田立面的景緻，不但是立的，而且飛機在轉，立景便一直的動變。這個印象很特殊，很深。我畫那張山水時，這個印象突然回來了。我由是順著我錯落的一筆發展下去，索性把山畫得歪下去，而且越歪越多。如此便發展成這樣一張畫。

葉：這個經驗，倒有些像十七八世紀的一次視覺變動。十七世紀發現太陽系中心以後，一方面打破了傳統西方的宇宙觀念，另一方面開拓了一個新的視覺境界。發現太陽系中心是通過望遠鏡的。望遠鏡所給他們的視野替十七、十八世紀的英國詩和

散文增加了一樣以前沒有的視界：那便是無限天象、無限山川、城市的描寫，用視覺性極強的意象。甚至寫宗教主題的密爾頓，在他的《失落園》裏，也利用了望遠鏡的眼（他詩中根本用了這個字眼）來俯視人宇宙。這種工業、科學的經驗影響了創作者的意識與表達，和你的情形很相像。你當然不是第一個人坐飛機，第一個人有上述的感受，但很多人只回到五代那種烏瞰羣山，仍然沒有跳出那框框來作更廣闊（我是說有了你所謂「物眼」的意識的）捕捉。他們的畫中沒有反映出我們整個現代人視覺的變化，反映出我們與古代人視覺經驗很不同的地方。就從你個人感受和工業科學文化互為玩味這一點，便足以證明你絕對是一個現代畫家。

陳：我去年二月份在香港一個中國畫的討論會上也提起了這件事。我說，中國早期的畫，當然也有動感，所謂行萬里路。但是，不管他們怎樣行萬里路，還是沒有我們從飛機上得到的感受。

葉：他們缺少了速度。

陳：他們缺少了速度的轉動。他們只憑想像書出了相近的境界，但到底他們沒有坐過飛機，那感覺便不能落實。在我當時的情形，小卽是戰鬥機不顧乘客安危的急轉，所得的速度的轉動更是尖銳。我在最劇烈的轉動中感到。這一點行萬里路無論如何也不容易得著。廿世紀的人有時不必行萬里路，而在速度劇變的一剎那間便得出與

前人很不相同的感覺。我覺得這正可代表我們作爲現代人的一個特有的感覺，我便把它抓住。

葉：不過，據我的了解，這不光是感覺的問題，還有智知的了解。由感受到你後來畫畫相連相應起來，是一種美學上的思考。

我這樣說，除了作爲一個藝術家必然要如此之外，你其他的畫都呈現了你智知的思考痕跡。一個藝術家必然要有藝術的思考、思想性的演出。我們或可以從你一九五七年那張〈縮地術〉來談。我認爲這是你在透視上第一張突破性的畫。雖然在這之前有一張叫做〈出世〉，把山懸在空中，構成一種透視的幻覺。但在傳統畫中，這種做法我們可以在楊州八怪中找到痕跡。但〈縮地術〉不同。這張畫可以證明你藝術思考的習慣與痕跡。這張畫不是「感」而已，而且是「知」。〈縮地術〉是由一個 idea（思想、念頭）影響了形狀，是由「縮」這個字聯想到應有、或可能有的形狀來。

畫的媒介與語言的媒介不一樣，如西遊記中的孫悟空，他說一聲「變」，變大變小，下面的文字便可轉到變的過程與形狀；但畫裏變大變小便是兩張畫了。你受了這個限制，但你的思想、念頭促使你把整個「知」的範圍合起來一起想而引發了變形。照講，縮小也可以保持原樣，而不一定變形。你這張畫中的變形，一來是由於

· 62 ·

陳：這實在是受了「物眼」的影響。我也喜歡照相，我常用望遠鏡頭來照相。如果照街景，我們會發現所得的景象和一般的鏡頭不同。望遠鏡頭一下子把最遠的和最近的全擠在一個平面上。這也可以解釋我畫中的河把許多曲折濃縮在一起的情形。

葉：事實上，你很多畫把日、夜，日、月，把地球這邊的世界和那邊的世界擠在一起的畫，也可以從這個角度來看。是你「物眼」加上了「知眼」（意眼）的結果。

陳：畫山水的兩面世界那類畫，我早期有一張〈金烏玉兔〉（一九六九），站在樹林裏，向一頭看見太陽，慢慢轉看過來，又再看到另一頭的月亮。

葉：其實畫那張畫的同時，你已經在畫〈廻旋〉（天旋地轉）了。

陳：但我那時還沒有往更廣的層次看。我後來在老子的話裏，有了驚奇的發現。兩千多年前，還沒有什麼幫助我們視覺的工具，老子居然說出了如下的話，雖然他當時

想到整個世界要縮，只能通過變形始可以差強容納；二來是受了現代工業社會技術的影響。譬如現代社會不少太空館裏太空劇院放的宇宙太空萬里山巒的電影，他們把全面影像投射入類似天穹的弧形的銀幕，我們看到的宇宙太空山水是弧狀彎曲的影像。把地球大宇宙彎在一個畫面上，與你那幅〈縮地術〉有相當的廻響。所以說，你一面有了現代人的感受，但一面也通過了思考。〈縮地術〉在你的畫中是突破性的一張。

陳：這實在是受了「物眼」的

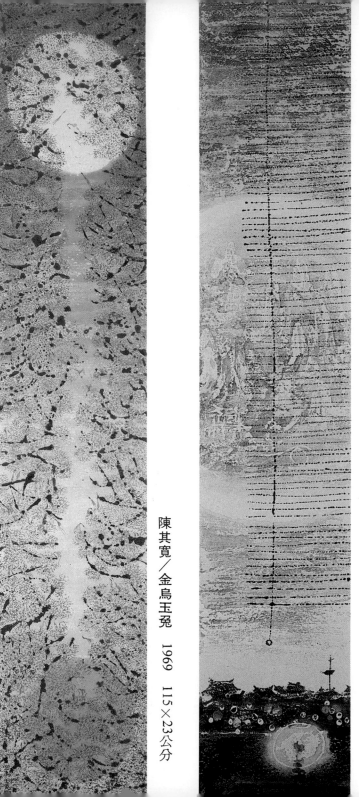

陳其寬／金烏玉兔　1969　115×23公分

陳其寬／不知今夕天上是何年　115×23公分

只能憑想像。他說：「大日逝，逝日遠，遠日返」。就是說大到後來就看不見，遠到後來就回來。他當時可能已經想像到地球不是平的，可能是圓的，他並且可能意想到時間與空間的連帶關係。從我們現代的立場來看，可能還牽涉到不少天文的理論，比如有人說宇宙由膨脹再收縮，收縮再膨脹，那種周期性的情形。不管怎樣，我覺得老子那幾句話很奇特。我有一張畫便是由這句話而來。（葉按，即〈返〉一九八四。）

葉：關於傳統一些話的解釋，或者說你和它的一種互玩，一種對話，這也是由一個思想、念頭啟發到你整個形象的改變。你的畫中有不少這樣的情形。你提到老子，很巧的是，我來前抄了莊子〈秋水篇〉的一段話，也是覺得你的畫和這幾句話有相當微妙的互為玩味。這段話相信你也相當熟識的：

夫自細視大者不盡。自大視細者不明。夫精，小之微也。垺，大之殷也。故異便。此勢之有也。夫精粗者，期於有形者也。無形者，數之所不能分也。不可圍者，數之所不能窮也。可以言論者，物之粗也。物之精也，可以意致者。言之所不能論，意之所不能察者，不期精粗焉。

你的畫彷彿是對這些話作出挑戰。應該看不盡的，你看盡了；應該看不明的，你看明了。

照講，你這麼高這麼遠的看，小的東西應該看不見的，可是你居然看到了。又如後期那張〈翔〉、〈大地〉等，能夠宇宙兩面都看得到，用的已是太空眼，應該是看不到山灣間的小舟的，可是你看到了。你看到的原因是：你把時間的問題和空間的問題去掉。這是一個很大的哲學、美學的問題：怎樣可以保持一種距離、或者達到一種和我們所了解的距離所不同的狀態，從各方面都可以看到。這在想像中可以做到。事實上，莊子了解到這種沒有距離限制的狀態，所以他才說：「言之不能論、意之所不能察者，不期精粗」。中國有很多方面，在美學上超過了西方。西方，一般來說，太受「物眼」的影響了。他們不了解，我們可以超脫「物眼」。中國山水前前後後都可以看到，不是在實際定時定點可以做到的。我們做到，便是把距離取消了，消散了。我創了一個英文字「de-distancing」，就是「解距離」、「破距離」的意思。你的畫裏，比較特別的是，你脫離了一定的時空，所以宇宙世界兩面都看得到。但要飛到兩面都看到的高度，自然也就看不到你畫中的小舟，但你看到了，而且幾乎有顯微的清澈。所以很特別。

陳：你這樣說法不但給傳統的畫和我的畫一個全新的視角，而且給了我不少美學的啟發。有一個人曾經對我這樣說，說我畫中這種情形還可以由我建築的經驗來解釋。在建築的計畫、思構裏，不只是要著眼於大的東西，對建築中很多細節都必須完全

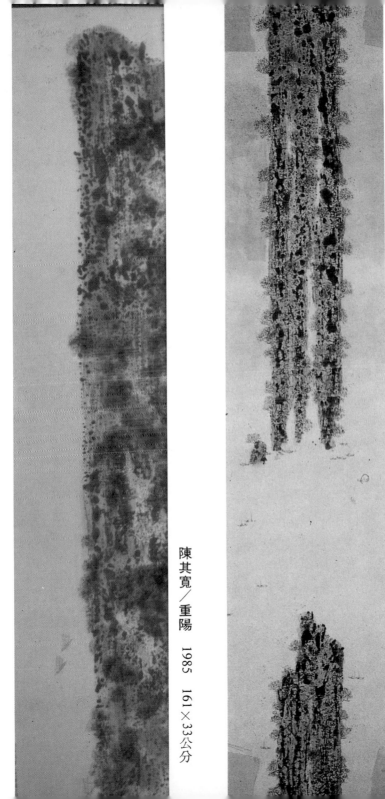

陳其寬／重陽　1985　161×33公分

陳其寬／西山滇池　1953　120×250公分

注意到。大處包括全面環境，小處包括一窗、一轉角、一螺絲釘都要考慮。

葉：我覺得這樣說法不能解決我剛剛談的問題。因爲傳統畫中，細節也可以做到，也可以做得很細。但在你的畫中，因爲是從不可想像的距離出發，細節的地方則是回到一般的距離去處理，這只有「解距離」才可以做到。

所謂「解距離」中國傳統畫裏已有。我前面的討論中所提出的「散點」和「變動方向」，也就是「解距離」的狀態。我在與趙無極的對談中另有談及。但傳統的做法沒有你這麼細。你比傳統更推前一步，把「物眼」變爲「意眼」，或「意眼」合爲「物眼」，用「不期精粗」打破「自細視大者不盡，自大視細者不明。」

我覺得你畫很細微的事物，還有一個獨特美學原因。你最早利用小和大的關係所構成的畫面，大概是〈西山滇池〉（一九五三）和〈黔池印象〉（一九五三）。〈西〉畫這張的獨特性在那裏呢？初看，是由一大筆滴墨構成的抽象的形（你有不少這樣抽象的形象），可是你利用了一個微細的小節，一個寫實世界的小節，把它重現（或重寫）爲一個具象的東西。在這張畫裏，由於一點小舟的出現，便又把抽象的一個形重現爲山崖。在我們注意到小舟之前，我們不知道那筆是不是山崖，它可以是也可以不是；但小舟這一點細微的寫實細節的出現，便把抽象重現爲具象。你很多畫有這樣的做法，如那幅〈暗流〉。原是由滴墨而成的一些飄浮的形狀（石

頭？浮葉？），但由於裏而有了些細魚的出現，就把荷葉重寫出來。你在具象與抽象之間的互爲玩味，利用一點點寫實的細節，而使觀者進出於具象與抽象之間（卽我們同時看到抽象與具象，一個東西同時是具象與抽象），這也是很特別的。

陳：這樣說法很有意思，很有深度。但讓我從一個建築家的立場提供另一個看法。這是比例的問題。在畫圖上，在實際建築上，都要利用小的東西來顯出另一東之大。畫一個房子的圖，如果不加一個人作比例，則無從顯出這房子之大。不過，有了這些比例、透視，還是不夠的。我們還需要有點趣味在裏面，也許這跟人間要扯上關係。

葉：「趣味」、「情趣」在你的畫中很重要，你畫中的「情趣」甚至「性靈」別人已經談得很多，譬如何懷碩提到的「簡」、「奇」、「諧」、「小」、「長」，吳訥孫提到的「童心」等，都可以從你許多畫中得到見證，如〈老死不相往來〉，〈秀色可餐〉等都是。在這裏有一點，我想問，很可能跟你的生活有關。我在你的藝術作品裏，還沒有找出一張憂鬱、沈鬱的畫，幾乎所有的畫都是快樂的畫，這與你的個性有什麼關聯？

陳：這正好與我的遭遇相反。我們這一代中國人生活是很沈鬱、很痛苦的。也許是一種補償的辯證吧——因痛苦而尋求相反的；因爲苦難多而想表達快樂幽默的一面。

葉：但我也說不出來爲什麼會這樣，這都是在不知不覺中流露出來的。

陳：我想趁此問你個人發展上的問題。從我自己替你重編的畫作年表看來。一九四〇～一九四五年間畫過些水彩畫，學生時代的，沒有什麼特色。中間有一段空檔。突然在一九五二、一九五三年間開始一大堆以書法筆法爲主的畫（如〈母與子〉等），同時也開始了建築藍圖式的畫和窗景的畫。事實上，像〈西山滇池〉這樣突出的畫，在一九五三年都已出現。我的感覺是，你一下子成熟了，你的基本風格已經形成。由一九四五到一九五一這段時間，發生了什麼事情，使你有了這個轉變，換言之，你成熟醞釀的過程中有什麼我們應該知道的？

陳：首先，我必須說明，我從小受到很多書法的訓練。在北平時，每天下午都寫字，我在書法裏學到很多東西。

葉：這很顯然。

陳：我小學時代，楷書、隸書、篆字甚麼都寫過。我中學時代主要是畫鉛筆畫、圖案畫，都還很稱意。大學唸建築時所受的則是純西方的訓練，素描就是畫模特兒，大體是徐悲鴻他們帶回來那套。那時在中央大學，除了徐悲鴻，那裏還有傅抱石、張書旂等。我們也經常去接觸。從水彩畫建築畫古典的畫法，得到不少經驗。

陳：我要知道的，是你那些成熟的筆法和想法突然的來臨。你剛剛記述的，無疑爲你

· 70 ·

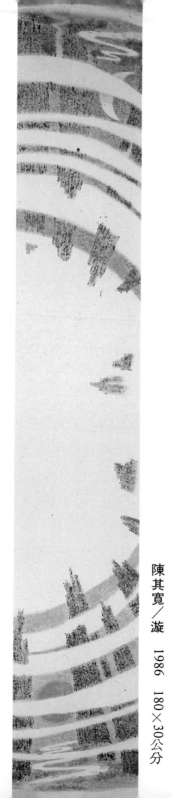

陳其寬／漩　1986　180×30公分

陳其寬／顛　1986　185×30公分

這轉變作了一定的準備。我想知道的，是何時有了新的轉化的覺識。

畫的一堆作品。我想知道的，是何時有了新的轉化的覺識。

這轉變作了一定的準備，如書法構成你一九五二年以後以書法筆法爲主、以字形爲

陳：起初，我確是很傳統的，沒有什麼很清楚的知覺。後來到了哈佛所在地的劍橋。

本來在一九四九年便打算回大陸，大陸學校的聘書也已給我了。突然得到電報，是

哈佛設計學校的院長名建築師 Walter Gropius 發來的，告訴我研究所有一個空缺，

囑我速去。我由洛杉磯趕去，到那裏後結果因爲沒有錢上學，他請我到他事務所工

作了兩年存錢。等我要入哈佛時，葛氏已退休，並推薦我到麻省理工任教。在那裏

教設計，我遇到一些很主要的人物，其中之一便是 George Kepes，是包浩斯派傳

承而來的。他作了各種視覺上的試驗，講究新觀點，包括包浩斯所講求工業革命後

美學觀點的改變。Kepes 提供的是視覺上變動的一些狀況。我從他那裏無形中得到

一些視覺上的啟示。

還有一點，我那時常去紐約的「現代美術館」去看畫，那正是抽象畫最流行的時

候。我每次去看，最大的感受是，每次看到新的收藏，每次都有這麼大幅度的新

意，發現抽象畫不依賴形象也可以變化萬千。這是很大的啟發。藝術的變化好像是

無窮的。那時我就想開始做。我在 UCLA （洛杉磯加州大學）約一九四九年時，

已選過四門課，油畫、陶瓷、金工、工業設計等。我覺得油畫並不合我表現的方

葉：法，不大能表達中國墨筆快速表現的意境。

陳：不過，我也曾欣賞過魏斯的油畫。他的畫中也有大有細，而細的是很細的細節。這也許亦曾影響過我。因為我覺得油畫不合我的個性，所以一開始便使用毛筆，用簡單的筆觸快筆畫成，如〈生命線〉那張便是。另外便是把過去在大陸的一些經驗、走過的一些地方畫出來。至於為什麼我要畫那些，我已經記不起來了。

葉：油畫也不細也不快。

葉：這與放逐在外有關。

陳：就是一種鄉愁，有家歸不得。如我畫的〈母與子〉。關於這張畫，我是想用書法，看來像字、其實不是字來作構圖，表示出各種不同的關係與狀況。那張畫我現在想起來很可能受到亨利‧摩爾的雕刻激發。摩爾的雕刻很接近中國的太湖石，裏面是水挖空的空間，也有實的東西。我自己則用中國書法的空實來表達。當然這樣說來，還是與中國書法脫不了關係。事實上，在我看來，摩爾的雕刻是很接近中國書法的。

葉：這個說法很有趣，但摩爾的沈重和太湖石終究不同。

陳：中國美學是很重視虛實與陰陽的。

葉：這個重要性很顯然。我以為中國字的結構包孕了很多中國美學上的問題。我本來

‧73‧

是要問你的，既然討論已經展開，我願意在此表示一些看法。

第一，書法裏講求「氣的流動」。書法與氣韻關係密切。

第二，書法是空間的結構，虛實相配。

第三，字形的結構呈現出中國特有的對稱平衡觀念。譬如「鳴」字，「口」與「鳥」這兩個部份不可以一樣大小，不是平分的。西方講究對稱與平衡，那種左面三尺右面必須三尺的做法，中國認為不美，不合乎自然的。反映在中國花園的藝術裏，石與池水的關係，房子與花園的關係，有很多類似「鳴」字那種虛實、大小二物利用支點所形成的平衡。

第四，書法的流動性質，尤其在狂草裏，簡直是一種舞蹈。

以上的美學觀念，在畫中都可以得到明證。

你早期很多用書法為基礎的畫，包括利用中國字本身做一張畫，如〈閉不住〉、〈兩小無猜〉、〈生命線〉、〈如膠如漆〉、〈團聚〉、〈老奴〉、〈可望不可及〉、〈舞〉等，其中很多以猴子為主題。你畫的猴子，不只是猴子，而且還具有類似一個中國字的趣味。你能不能以你學書法的經驗，講一講書法給了你一些什麼東西？

陳：我想臨碑帖有一種重要的意思，那就是訓練我們的眼力。每臨所得總覺得與原字有差異，往往寫了又寫、臨了又臨，好久才覺得滿意，才覺得把握到原字的一些精

神。這個過程無形中是訓練我們眼睛的敏感度。

其次是每筆應有的運度及次序，所謂橫平豎直均有度，這也是一種主要的初步的培養。另外關於虛實我已提過，我以前有一幅〈童心〉，可以說是書法的虛實和太湖石給我的虛實感共同啟發下的產物。

至於說，為什麼這個人寫的這一筆好，那個人就不夠好，應該如何決定，倒希望你能發表意見。

葉：：我們若從傳釋學的立場來說，這裏牽涉到 Preunderstanding（預知、預解）的問題。所謂「預知」，就是我們每看一物時已經帶有以前經驗給我們的某種觀點，才可以把眼前的事物變得有意義，或有關聯。這個「預知」「預解」往往因人而異，因文化而異、因美感教育而異。文化差異所構成的「預知」「預解」基礎的歧異，正是現代文化、文學理論要探究的，其情況牽涉到太多語言、歷史、文化、哲學的因素，一時無法在此說明。這個因文化不同的差異而異的「預解」很顯著，譬如同一幅書法，中國人比較易認定其好壞，外國人，包括畫家在內，則大多不知如何入手。這都是與美感經驗的印驗有關。（我們從小就寫字，在寫字過程中我們體驗了不少說不明白但自可感認的表現經驗。）我們口邊常掛著「氣韻生動」這四個字，甚至聽但有一點，還是應該可以做準的。

來已經是濫調；但很顯然的，這仍然是最容易認可的一個層次。在機要的關頭，當

我們說一個字好，相信還是與此有關。很多書法論者，把書法比作跑步，下筆前如

跑步發步前的凝氣，下筆時如讓氣舒出衝出去；其次又比作流水，遇石而轉曲，力

道受阻如水紋轉曲畢現。我們一筆很快的飛越過去，而中間紙不沾墨，筆斷了而氣

未斷。我們覺得氣曾貫徹過去。這一點，我想一般人下意識裏必然有此相似的共識。

陳：對。我們以前書法老師說每一筆都要到「家」，不可潦草了事，也就是同樣的意

思。另外所謂「透紙」，亦然。我記得齊白石有一幅老藤畫，其間的轉折，筆筆都

恰到好處。用力處每轉折必合度，非別人臨模者可比。

其次書法還講究整行整篇的空間關係。懷素草書的佈置自有懷素的章法，有抑揚頓

挫交響其中。

葉：你剛剛說到藤畫，這筆法應似你的〈足球賽〉的筆法，雖然個性不盡相同。你可

以進一步討論書法給你繪畫性的了解嗎？

陳：我畫猴子，便等於在寫字。這與書、畫同源自然有關係。我有時覺得我畫那些畫

不在畫畫，而是在寫另外一種方式的字。我選擇猴子，因為猴子四肢的展開，它整

個存在很像中國字。

葉：這句話比較麻煩。類同的動物，馬、雞等，亦未必不像一個字。選猴子是不是跟

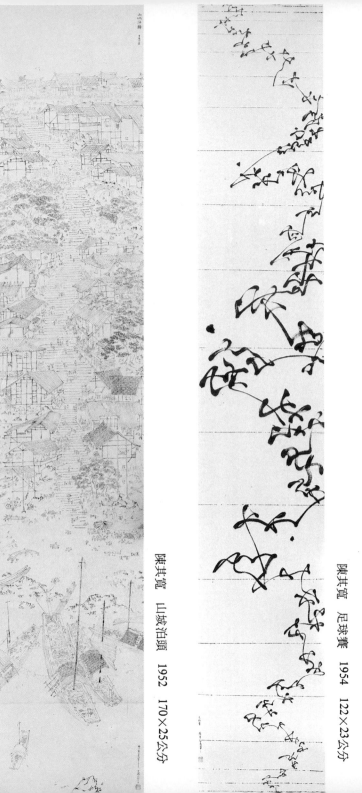

陳其寬　足球賽　1954　122×23公分

陳其寬　山城泊頭　1952　170×25公分

它的跳躍性有關？

陳：猴子因為與人接近，選擇它的另一原因，是可以表現人間的現象。

葉：你畫幅的大小與別人很不相同，從技術上來說，你的選擇有沒有特別美學的理由。或者說，畫幅的形式，手卷、掛軸、冊葉、屏條等有什麼美學上的潛能與限制？它們對你的思構有什麼影響？你有沒有對它們作某種挑戰？你前面已說過，長的手卷如〈清明上河圖〉，幫忙你把「時間」和「動的視點」帶入平面中。你現在可以談談其他形式的美學關係嗎？譬如你極喜歡的1'×7'的掛軸？

陳：我主要是要試驗。如〈山城泊頭〉那張，可以說是一反〈清明上河圖〉的做法，不橫著走，而是一級級向上走。

葉：你有一張〈桃源行〉，也有這樣逼使觀者沿河直上的動向。其他的形式呢？

陳：其他的形式甚少。有一次吳納孫曾給我一本冊葉來畫，我沒有一張一張的畫，而把它們攤開，連著畫過去，畫一隻鳥飛起一直飛過去。

葉：有些像電影一個一個逐漸變動的畫面？

陳：有些。

葉：你喜歡畫很細小的事物，這又有什麼原因？

陳：也就我前面所說到的…小可以顯出另一個對象的大，如假石旁放一條小船才可以

顯出這塊石頭是大山。另外，我想到沈三白和芸娘把蚊子看成天鶴，把小丘看成大山大水，在小事物中看出大千世界。這和我用小也不無關係。

葉：如此說來，你選擇 1"×7" 的長條來畫無限山水及山水間蚊子一樣小的小舟，自也有其道理與趣味在其中。這樣才引起我們對大小間玩味的奇趣、奇想。

現在我想和你印證一下我看你某一些畫所引起的可能是錯誤的感覺，那就是，你有些畫很有日本的味道。有些近似浮世繪，如你用不少細線畫的風捲薄簾的窗景的畫。其次，有些猴子的造型，我在日本的趣味畫中似乎也有些相似的印象。還有，你有一張鶴畫，我非常喜歡，是用簡筆，得意去形的畫法，由長卷的一頭以動變的方式飛到另外一頭，很精彩。但其中的快筆的筆法和那幅〈大劫難逃〉的快筆（也是我很喜歡的畫），都使我想起日本禪畫來。我想這可能是我錯誤的感覺。

陳：吳訥孫也曾問過我和日本的關係。事實上我在畫那些畫的時候（很多是完成在一九五三～一九五四），和日本畫沒有多大接觸。這並不是說，像日本就不好。我想日本畫有些是來自南畫，而南宋的畫和中國的禪宗的畫都有簡化意筆，我有些可能是來自我對中國那些畫不自覺的學習。另外有一件事或可說明這種印象的產生，那便是關及我建的東海大學。

東海大學便有人說很有日本建築的感覺，推究下來，是因為我保留了木的原色和白

陳其寬／大刼難逃　1973　29×22公分

牆紅磚素色所形成的感覺。但這樣建築的特色我們唐朝多如此；而日本在這方面，也脫不了唐的影響。

關於日本的畫，我覺得一般來說筆太硬了一些，缺乏一種流動性的情趣。我那些畫是不是因為筆硬而乾而給人那樣的感覺？

葉：也許是那幾張的「素淡」和「細緻」的關係。這也可能與你個人細心的氣質有關。

你最近畫了一張很長的手卷〈陰陽〉，你來講一講它的結構如何？

陳：這張畫是景緻連貫的變幻。由月亮開始，到另一邊的早晨作結。這過程裏，包括從海邊上來，到一個院落，然後又出來，又到另一個院落，再進入房間，經過很多這樣的層次，再出來另一面的院落……

葉：這跟一般長手卷的結構應該是一樣的。你畫中多了時間的變換。

陳：時間的變換給了畫另一種個性。

葉：你畫中加了一個隱約的裸女的女體，你的用意是什麼？

陳：手卷應該慢慢展開來看，到了那裏應該是個高峯。至於它含有一個怎樣的作用，全景一開始都是靜態的，到了那裏有了一種衝激。

要讓人作怎樣的聯想，則純然是自由的。

· 82 ·

陳其寬／陰陽　1985　30×540公分

陰陽（2）

陰陽（1）

葉：這裏還有由外面進入內裏，由陌生進入親蜜。事實上，你這個女體的一個作用彷彿使到景緻人間化。而且這個由外到內，由陌生到親蜜，裏外的氣氛、情緒的變化都不一樣。這畫與你其他一般的畫最不同的地方是：它是一種敍述體，具有敍述的層次。

你另一張具有敍述的可能或意味的畫是〈不知今夕天上是何年？〉這張畫是一種「圖示的陳述」。前景是窗桌上一盞燈。窗外近景是對岸猶甚明澈的一個城屋。長條中央是隱約可見的窗的竹簾。隔著竹簾後面是另一個和燈迴響的圓（月亮），那圓裏隱約可見是「仙居」的人物。人間與仙景隱隱對峙著。結構似一首詩中意象的玩味。

陳：中國人講究含蓄。

葉：是要給人想像活動的空間。

但「陰陽」和這張不同，因為有了「動的視點」，因為裏外的進出，更似敍述的過程。你所提供的彷彿是一個敍述的架構或舞臺，由不同的觀眾進出其間，編他們各人不同的故事。女體正好做為敍述可能觸發的媒介，挑起各人不同的想像。沒有女體，便失去敍述的潛能；但如果女體的含義太清楚，又會失去想像故事的自由。

蕭

勤

生平紀要

1935　廣東中山人，於上海出生，父親蕭友梅是上海音樂學院的創辦人，中國有名音樂教育家

1951~4　就讀於省立臺北師範學校藝術科

1952~5　在臺北從李仲生先生研究現代藝術；李先生在日本時曾從巴黎派日本名畫家藤田嗣治研究

1956　獲西班牙政府獎學金赴西，結識當時西班牙活躍的非形象主義藝術家們如：達比埃、固夏特、沙伍拉、米雅萊司、弗依多等人

1957　與夏陽、吳昊、李元佳等其他七位現代畫家在臺北創立「東方畫會」是中國第一個抽象藝術的團體

1959　移居米蘭，結識空間派大師封答那·克利巴（R. Crippa）、多伐（R. Dove）等

1961　在米蘭與卡爾代拉拉、吾妻兼治郎、李元佳等創辦「點」（亦譯作「龐圖」）藝術運動

1964~6　曾去巴黎及倫敦工作，曾在紐約生活及工作，現居米蘭

1969　在紐約長島大學的 *Southampton* 學院教授繪畫、素描

1971～2　在米蘭之歐洲設計學院教授視覺傳理

1972　在路易西安那州立大學教授繪畫、素描

1978　在米蘭創辦「SURYA」國際藝術運動

1983　在意大利烏爾比諾國立藝術學院任教藝術解剖學

1984　在意大利都靈之阿爾培爾丁娜（*Albertina*）國立藝術學院教授藝術
　　　裝飾

1985～7　在米蘭國立藝術學院教授版畫

獲獎

1969　義大利卡波多朗多市繪畫獎

1975　義大利馬爾沙拉市「義大利繪畫大師」金牌獎

1976　義大利費洛特拉諾市國際藝術第二獎及米蘭省藝術獎

1984　第七屆挪威國際版畫雙年展金牌獎

1985　第十三屆伽拉拉代市全國美術收藏獎

主要群展

1957 巴塞隆那第一、二、三屆五月沙龍（*1957-58-59*）

1960 意大利伯拉多國際抽象藝展（*1961*年在比司多雅）

1961 匹茲堡伽乃基國際藝展

蒙的卡羅繪畫彫刻大獎展

西德艾森巴赫*1960-61*年國際繪畫展

1963 意大利「點」運動展（*1961-67*年在西班牙、荷蘭、瑞士、臺北巡迴演出）

西德萊凡庫森美術館「今日中國藝術展」

巴黎大皇宮當代藝術展

第七屆巴西聖保羅國際雙年藝展

1964 瑞士格蘭欣第三及第五屆國際版畫三年展

1965 南斯拉夫路巴雅那第六屆國際版畫展

1967 西德漢諾威藝術協會「幾何之音樂」展

1969 多侖比亞卡里第九屆藝術祭

1970 紐約勃魯克林美術館第十七屆全國版畫展

瑞士洛桑及巴黎第三屆國際主導畫廊沙龍展

1970~7 第一至八屆瑞士巴塞爾國際藝術博覽會

1971 培爾法司特，都柏林「意大利繪畫展」

1973~4　西德都森道夫國際藝術博覽會

1974　米蘭今日亞洲畫展

1975　米蘭構成主義展

1975~8　意大利波洛尼亞國際藝術博覽會

1977　羅馬第四屆全國四年展

1978　紐約中華精英展

　　　意大利邁西那國際版畫展

1980　米蘭國際「SURYA」展（1979年在馬皆拉答展出）

　　　臺北國際當代版畫展

1981　臺北東方畫會及五月畫會25週年聯合展（自1957起，東方畫會曾在

　　　臺北、意大利、西班牙、西德、奧地利及紐約作過多次展出）

1982　香港藝術館海外華裔名家繪畫展

1983　西柏林「意大利藝術展」

　　　西德巴登巴登第三屆歐洲版畫展

1984　弗萊特立司塔特第七屆挪威國際版畫雙年展並獲金牌獎

　　　瑞士蘇黎世國際藝術博覽會

　　　義大利蒙札市全國美展

1985　臺北市立美術館當代版畫展

1986　第十三屆義大利伽拉拉代市全國美術獎展
　　　里斯本及奧波爾多當代美術館「當代藝術之道路 *1986-87*」
　　　香港「當代中國繪畫」展

主要個展

1957　巴塞隆那市馬塔洛市政府博物館

1958　馬德里費爾蘭度・費畫廊

1959　翡冷翠號數畫廊；威尼斯加瓦連奴畫廊

1960　司都特卡賽那多萊畫廊

1961　羅馬得拉司代伐萊畫廊；熱那亞聖馬太畫廊；貝爾希爾特畫廊；米蘭宣揚沙龍畫廊；安特弗爾本道列根斯畫廊；司都特卡賽那多萊畫廊

1962　羅馬聖洛加畫廊

1964　巴黎當代國際藝術畫廊；米蘭阿里艾代畫廊

1965　南斯拉夫馬里波爾博物館

1966　巴黎英國圖書館畫廊；格里費特 123 畫廊；威尼斯運河畫廊；波洪花

拉茲克畫廊

1980　都靈象形畫廊；臺北版畫家畫廊

1981　拉斯披齊亞伯朗姆‧羅斯曼畫廊；臺北阿波羅畫廊；羅維列圖邦蓋里畫廊

1982　卡坦尼亞藝術俱樂部；栢拉莫卡斯塔尼亞畫廊

1983　司都特卡賽那多萊畫廊；阿萊格萊港天娜勃萊賽爾畫廊

1984　蘭特斯艾基狄塢斯畫廊；米蘭馬爾各尼畫廊；巴基里亞柏加奴畫廊

1985　梅仙娜大學；香港中華文化促進中心；瓦蘭西亞點畫廊；布邁蘭瓦特蘭美術館；臺北市立美術館，與丁雄泉聯展

1986　哥本哈根市立展覽廳，米蘭鹽市場畫廊，科莫柱畫廊，里約熱內盧尼梅葉畫廊。

美術館收藏

紐約現代美術館、大都會博物館、公立圖書館；費城藝術館、羅馬現代美術館；西德司都特卡市立美術館、萊凡庫森市立美術館、蒙很格拉特巴赫市立美術館、波洪市立美術館、克萊弗爾特美術館、都森道夫藝術協會；美國底特律藝術學院、華桑之玫瑰藝術館、坎勃雷奇的福格藝術館；英國卡爾提夫國立博物館、阿培里司推斯國立圖書館；巴塞隆那現代及當代美術館；多倫多安大略美

術館；南斯拉夫司考比當代美術館；聖馬里諾現代美術館；香港藝術館；臺北歷史博物館；意大利馬皆拉答現代美術館、卡雅利市立美術館、莫登那市立現代美術館、弗拉拉鑽石宮美術館、基培林那市立美術館、聖‧基米尼阿偌現代及當代美術館；瑞士洛桑美術館；西班牙維亞法美斯當代美術館；丹麥讓德爾斯美術館等。

予欲無言

——蕭勤對空無的冥思

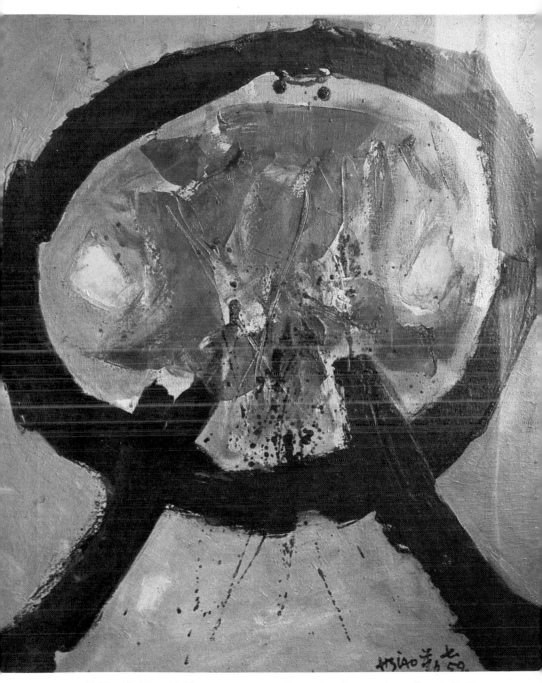

蕭勤／無題　1959　布上油畫　60×50公分　巴塞羅那私人收藏

葉維廉：假如我們稱你現在的畫是有禪境的畫，（暫時這樣稱吧，）也就是進入書法情況的畫，有很多路子可以走到這一步。譬如，從西方後期印象派的理論裏，像由梵谷經塞尚到康丁斯基，認為光是線條本身便可表現感情，便可發射一種「精神的廻響」（Spiritual resonance）這一個美學的據點，很可能引導一個畫家走到這一步。另一個可能性，便是純粹由書法本身的藝術裏領悟出來。再另一個可能性，便是通過中國現存的禪畫和日本的禪畫中出發。也很可能是幾種不同的因素交錯挑逗出來的，也許還要經過多次長期的考驗和思考，中間會有不少美學上的考慮，表現上的試驗，我希望可以和你談談。

蕭勤：是不是我個人的意思？

葉：你個人的和東方畫會的。當時畫畫你們碰到一些什麼困境，你們對畫壇上一些不滿的東西是什麼？你想追求的是什麼？你的朋友當時的繪畫理想是什麼？你能不能先談這方面。

蕭：我是從後期印象派開始的。後來碰到李仲生老師，他教畫畫，主張個別個性的發

但目前需要先問你的是：在你有藝術的自覺而走上這一步之前，就是你在臺灣那個時期的一般情況。我需要從你對當時的了解裏試圖探測一些發展成現在趨向的蛛絲馬跡；我也需要對當時繪畫的歷史環境有一些「內情人」的認識。

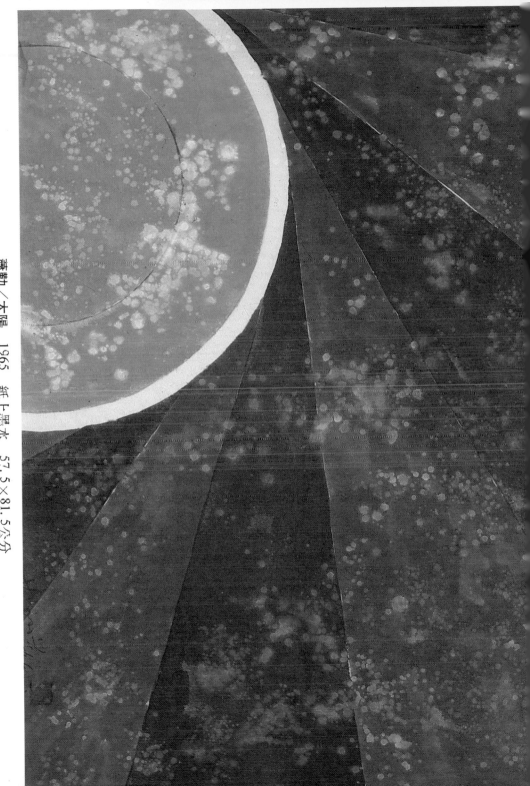

蕭勤／太陽　1965　紙上墨水　57.5×81.5公分

展，對我們大家有很大的影響，很大的啟發。他能夠知道我們每一個人的潛在特色，潛在傾向，幫我們把它提升出來去發展。這個教法對我個人對東方畫友都有決定性的啟導作用，這不能不說是我們的幸運。因為我一開始，很快便已經嘗試從自己的道路上去探討。

有人或者會問：藝術基礎是怎樣打下來的？或者問，藝術的基本訓練是什麼？學院的基本訓練和創作的基本訓練是不同的；李仲生啟發的是後者。學院的訓練就是設一個既定的模式，要大家對著這個模式，用眼睛和手去做。創作的訓練，一開始便要訓練眼睛、腦、心、手四方面，也就是說，一個畫家應該不但用眼睛去觀察，還要用腦去想，用心去感受，才用手表達出來，和學院的訓練——依老師之言，不經過腦和心，依樣畫葫蘆——是有很重要層次的分別的。這點我特別要強調。我想許多中國畫家的失敗，原因就是缺少了腦和心。

至於我自己風格的發生，在臺灣時，可以說我的風格尚未成形；這倒是我到了國外和西方藝術直接衝擊後才轉化的，才對中國的思想和中國的藝術發生濃厚的興趣。

不過在臺灣時已經有了一個楔子，就是李仲生先生的庭訓。他經常跟我們講，做一個中國的現代畫家，應該融和中國傳統裏的精華，用現代的藝術方式去表現。這句話說來似乎籠統，但卻是很重要的。這句話也許可以通過一些歷史的發展來說明。

一九二○年代，一個日本畫家藤田嗣治，在巴黎藝壇獲得了很大的成功。他把浮世繪的線條融匯到西方的油畫裏，形成一個很特殊的風格。這個做法給許多後來的東方畫家都有很大的啟發。當時還有一個現象，巴黎派都是由外國人形成的，有日本人藤田嗣治，有西班牙人畢卡索，有波蘭人基斯林格，有義大利人莫廸利亞尼，有羅馬尼亞的猶太人蘇丁。這個說明了二十世紀開始的時候，西方現代的畫壇已經放棄了所謂西方古典傳統這個觀念，他們更強調個人的創始，個人的根源，各個地不同文化的根源的融合，也就是說，這個各人的根源，不只是歐洲或者是西歐的根源，而且也是來自各地不同文化的根源。這個各人的根源，不只是歐洲或者是西歐的根源，而且也是來自各地不同文化的根源。這個現象表示他們打破了西方古典藝術的正統性。所以說，如果在思想上只講求鄉土的話，便似乎淺狹了一點。我覺得因爲他們開始容納了許多其他非西歐的思想，所以現代藝術得以燦爛的發展。這是原因之一。

藤田嗣治在日本曾經指導過李仲生，李仲生就用這個方法來指導我們，就是個性的啟發。李仲生同時強調把中國藝術或中國文化思想的特色帶到世界的藝壇上。這個理想也可以說是以後東方畫會形成的主因之一。另一個原因是：當時無論在臺灣或是大陸，傳統的勢力非常大。中國一向是個非常保守因循的民族，新創常被視爲異端。做什麼都要引經據典。在藝術上時以仿某人仿得似爲榮。這也很可能是中國沒

一。

・99・

有一個真正的文藝復興的緣故。西方的文藝復興，把人的本位價值大大的提高。中國至今還沒有經過這樣的洗禮，人文的價值還沒有真正被尊重而直接的影響到藝術的創作。

葉：這話自有一定的道理。我想知道的是更具體的過程。求新的趨向，當然不是因為求新是因為舊裏有了問題，或它不能滿足你們表達上的需要。在你們那個時候，對於舊傳統裏的問題，你們發現了什麼必須要革新求變的？

蕭：或者應該這樣講。舊的東西裏，中國古代的藝術裏有許多精彩的、了不起的作品，是中國文化的精華；但另一方面，舊的傳統裏也有保守固執的東西。保守固執是一種虛假，是文化精華的表面形式保留下來而誤認為精粹。清代以來可以說一直如此。任何一個時代的精神都應該是現代的、具有創新性的，這個時代才有個性與推進。如果我老是保守，老是抱著祖宗的腳不放，而不問祖宗當時為什麼要那樣做，我們的藝術便已經死掉了。這也可以說我們創辦東方畫會的主因。我們被人家稱為「八大響馬」，就是說我們像強盜那樣反叛當時中國藝壇的狀況。我們認為自明清以來，便很少有真正具創作性的畫家，也許除了石濤、八大、一點點揚州八怪。這，對我們自稱有五千年文化的大國來講，是很羞恥的事。當然我們

不敢狂言我們有資格去擔當這一個新時代的任務；但如果沒有任何人來做，中國藝術的新生便永不會發生。

葉：你們當時有沒有一個「宣言」之類的東西，我不大記得。

中國的現代藝術一點小小的開始，大概是一九三〇年左右開始。一九三二年上海創辦了一個決瀾社。那個社的作品比較接近野獸派，比西方遲了三十年。後來在重慶抗戰的時期，有一個「獨立美展」的產生，也是接近野獸派的。只有李仲生在當時有一點點接近超現實。其後因為抗戰，藝術便沒有能夠好好的發展。我們應該可以這樣說，真正有構意的現代中國藝術是在臺灣一九五七年左右開始的。那時候東方畫會和五月畫會都相繼地創辦，可以說是現代藝術推動的第二代。

蕭：我也不記得了⋯⋯

葉：沒關係。就你對東方畫會各人風格上大致的了解，你們用什麼方式來針對過去的、舊的、固化的形式主義？你們用什麼方式來和五月畫會作分庭抗禮的發展？你們有什麼獨特的分別？

蕭：我們當時都很年輕。講起風格，那時的「東方」在一九五七年左右已經有幾個人攪抽象畫了，而「五月」，據我所能記憶，那時大致上仍在後期印象主義的階段。「五月」倡導水墨抽象已是幾年以後的事。我可以說中國第一個畫抽象畫的是東方

· 101 ·

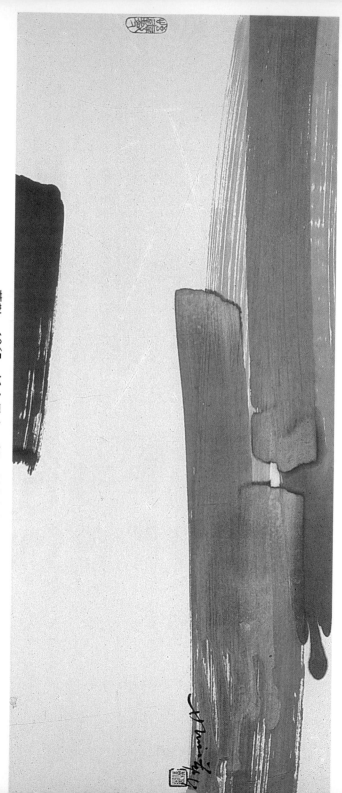

蕭勤　1967　紙上墨水　37×115公分

葉：陳道明不繼續畫是很可惜的，我還記得他在香港第二屆沙龍（一九六二）得獎那張畫，當時是很震撼同好的。

蕭：是。他一九五三年畫抽象畫，還比趙無極早了兩年。趙無極早年的一些靜物、風景多半受了保羅・克利的影響。約在一九五五年前後他才在畫裏引進了鐘鼎文造形味道的抽象畫。陳道明之後，蕭明賢也在鐘鼎文那類占代文字中尋求抽象的趣味。李文佳約在一九五四年加入。我自己在一九五五年左右也開始做抽象的試驗，也曾受保羅・克利的啟發，用些比較粗的線條。

當然，抽象畫並非現代藝術唯一的主流，但卻是一個重要的主流。我們作這種探求，是因為傳統中國藝術裏有很多豐富的抽象性，從書法、金石開始就是一個非常抽象的東西，有很多抽象的美。當然，我們那時年輕，沒有什麼經驗和修養去眞正研究它們；但我到了國外後，它們對我研究藝術的指示是決定性的，一直到今天為止，我大致上還在走這一條路。

當我初到西班牙眞正受到西方文化衝擊的時候，我才發現中國文化的深厚，裏面有很多好東西。那時候正是歐洲非形象主義盛行的時候；非形象主義有很多自由表現的地方，我覺得正可以融合一些書法的手法。找初到歐洲的嘗試是這樣。當然那還

是形式上的試驗，後來覺得形式上的試驗無法滿足我個人的需要；形式的後面需要思想去支持。我慢慢便朝向中國哲學的探索。不是做學問考據那樣，而是從認識上得到啟示。

葉：我來插一句話，換個方向來看這個問題。約略在同時，我們在文學裏有所謂「認同的危機」和所謂「放逐的意識」。當一個人離開了本土文化，離開了本土文化的中心，到了另一個文化的環境裏，會產生幾種情況。首先，他無法在眼前的新文化從根地得到完整的意義，他甚至覺得是支離破碎的。在這種情況下，他會試圖從自己的文化裏找尋一些統一的方式，加諸新文化的一些現象。如此，他往往會注意到本國文化裏以前不大注意的東西。舉語言為例，一個放逐在外國的詩人，以前原是寫純白話的，此時忽然會對舊詩及文言發生很大的吸引力。在事物方面，在國內是滿街可見的東西，他以前視而不見，現在反而特別注意起來，而且發生很深的情感和發現了新的意義和表達潛力。這裏頭還暗藏了正負兩面的影響。正面的是對傳統的真質有新的發現，負面的是對舊有的東西不分好壞的戀棧。從這個角度來看，作為一個畫家，一個對西方有了解的畫家，你到了外國以後，看到了抽象畫而想起了傳統的東西，這個再認過程中的思索與反省是怎樣的，你可以講一講嗎？

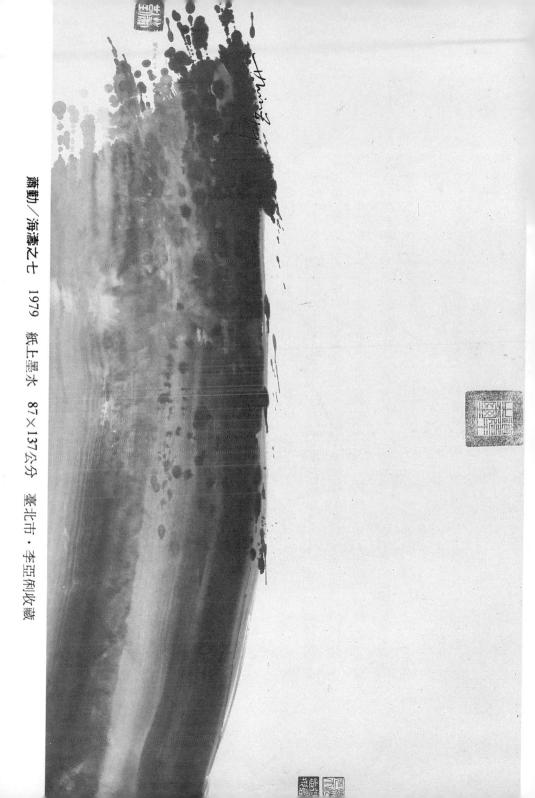

蕭勤／滂薄之七　1979　紙上墨水　87×137公分　臺北市・李亞俐收藏

蕭：你所說的情況，對一個畫家而言，是完全一樣的。我初步在形式上的試驗而必須要進入傳統哲學的探索，也可以說由負面進入正面的走向。中國思想派別很多，不用我說。我當時選擇了道家。我對道家的興趣是在它的無為、淡泊、拿得起放得下的逍遙態度。這也許與我的個性有關。我對道家的認識，不是考究式的；我只是要把那種感受、態度，嘗試用我的造形方法在畫面上翻譯出來。我不是去刻意畫禪畫道，而是道家的思想影響了我的人生態度以後，我讓那種感受（而非思想）發揮出來。

葉：這裏牽涉到一個比較複雜的問題，那便是一個思想或態度「如何翻譯為形象」。這個問題講是很容易的。用文字怎樣去表達？用畫面怎樣去表達？光是說：「空靈！」是不夠的。留空就是空靈嗎？在這個表達層次上，如果一個西方的藝術家在理論的探索上提出了一些類似的角度和方法，他能不能走進中國的道或禪境呢？中間會有什麼困難？譬如克萊因、馬查威爾、托貝，都曾應用了書法的線條，但事實上，他們和中國人的用法，中間是有分別的，倒不完全是他們從來沒有拿過毛筆的關係。對一個畫家來說，拿毛筆去模倣線條恐怕不是很困難的。但二者之間有顯著的區別。

現在讓我很簡單的勾出西方現代藝術理論一個可能的發展。讓你作一種反顧的說

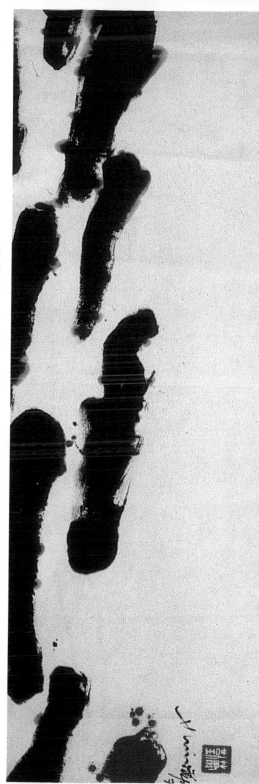

蕭勤／禪之十五　1977　布上墨水　88×138公分

明。我在開始時說：從西方後期印象派的理論裏，像由梵谷經塞尚到康丁斯基，有一說是認爲光是線條本身便可以表現情感，無須借助外形，便可以發射出「精神的廻響」。（這說法雖然在古代宗教畫裏也可找出源頭，但成爲一種推動力的卻是在近代。）

蕭：對，這確曾是很大的推動力，它打破了西方古典的依附物象的傳統。

葉：這條線的發展，是可以走上純線條的表現的，亦卽是用兩三筆來表達一種感情的做法。在你的回顧裏，在你欲表達無爲、逍遙之際，在這條線裏有沒有得到特別的啓發？

蕭：我應該這樣說，現代藝術的創作意識，必須先從了解個人開始。他要盡量思考與開拓自己的世界，自己內心的世界。不了解自己、自己的感受，便無法找出自己的道路。李仲生先生的指導下，我一直在對這個問題思索，盡量要了解自己，從個性上，從哲學上，甚至從神秘主義的立場來了解自己。像高更一樣問：我從那裏來？我到那裏去？我到這裏是爲了什麼？這是我探討我自己來龍去脈的一個方針。心理、哲學、文學、宗教、只要能幫助我了解我自己的，我都有濃厚的興趣，我甚至對我的前身都曾設法了解。我曾看過印度和西藏的一些神秘的哲理書。但道家、佛家（尤其是禪宗）對我的啓示最大……

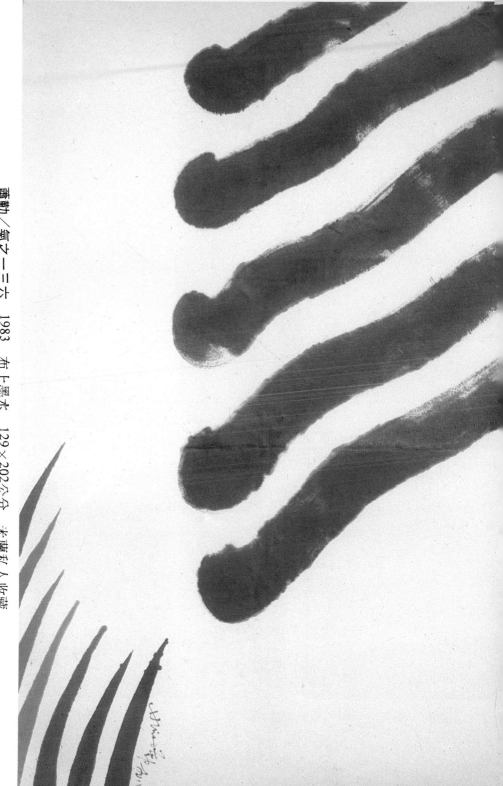

蕭勤／氣之一三六　1983　布上墨水　129×202公分　米蘭私人收藏

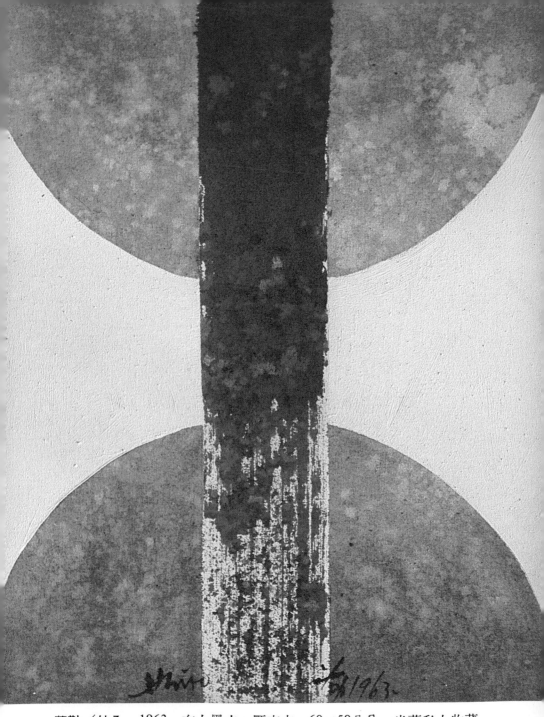

蕭勤／伸入　1963　布上墨水、壓克力　60×50公分　米蘭私人收藏

葉：我要問的是：這些哲理，包括襌、道，究竟給了你什麼樣的「眼睛」？你懂不懂我的意思？

蕭：我懂你的意思⋯⋯這些哲理幫助了我的人生觀的形成。那麼我的人生觀是怎樣的，我的畫便是怎樣的表達⋯⋯

葉：我問的是相當重要的問題：由信仰到生活，在生活上譬如你採取了「淡泊」的態度與方式。好。但你是個畫家。作為一個人，你可以不表現，而且不表現可能更接近「淡泊」；但你要表現，便得切切實實的把它翻譯為形象，你如何翻法？

蕭：我在一九六〇年對道家有興趣的時候，我繪畫的顏色就變得很少，幾乎只用黑白來畫，或其他淡泊的顏色，也利用白色的空間⋯⋯

葉：這樣說才接觸到我的問題的核心⋯⋯

蕭：線條的應用與其說是書法式的表現，不如說讓它們自然而然的流露出來——流動——流露得越自然越好。這是我當時的想法，甚至也可以說是我現在的態度。很多人以為老莊一定是出世，其實不是。無為逍遙，對我來說，是任線條很自由的揮發。

葉：你說無為、逍遙、自由、流動，其中有多少 Chance elements，「機遇元素」，有多少刻意控制？因為這關及你整個觀念態度到畫面結構。我想有些人不會了解你

蕭：在一九六○年時代，我對這方面還沒有深刻的了解。我只求一種很自由、流動性的表現、空靈的流動線條的表現和用淡泊的色彩。現在回頭看這些畫已經覺得膚淺。後來等到我看了一些禪宗的東西，我已覺察到那時的「刻意」。禪宗使我了解到不要去做什麼刻意的東西。在接觸禪宗之初，我畫了一些圓、三角、方塊之類的東西。在歷史上，尤其是日本的禪畫有過這樣的形式，中國除了梁楷幾乎可以說沒有什麼類似的表現。

葉：我在第一個問題裏，特別提出到日本禪畫可能引發這個走向，也就是因為日本禪畫確實做過不少這類的表現。

蕭：對，我覺得日本人在禪畫的表現要比中國人研究得深刻一些。可是在我試探了這類造形的可能性後，漸漸開始覺得它們過於造作。因為禪宗思想是一種直見心性自然而然的流露，我便盡量想讓自己的感受不受任何拘束的放入畫面，盡量不經主觀刻意的追求。我不知道我這個解釋你能不能了解。我不是去做一種構圖上的打算，不是去做一種美學上的探討；這個對我已經不是問題了。我有時可能有一段長時間不畫畫；我自己的冥想和心裏、內裏這種探討有時候比作畫還重要，等到一種需要

的畫。畫面上畫一個圓、畫一個三角。會說你是故弄玄虛。顯然你是另有所說明的。你的畫中有多少的「機遇元素」，多少的「即興」是一個重要關鍵性的問題。

葉：從你創作的角度來講是如此。但從客觀的、歷史的立場，這問題恐怕複雜些。你說早期書法、鐘鼎文是比較刻意，後來便變得不刻意，達到了自然的不自覺的活動。但把這不自覺的活動翻譯到畫面之前，其間是不是有一個極微藝術 Minimal Art（一譯「極限藝術」）的階段。這個階段的畫是不是一個催化作用。如果我們把你的「極微藝術」和你現在的畫並排起來看，使人有怪異的感覺。你的「極微藝術」是有計畫、純理性的產物。

蕭：對。畫面看來確是如此，但並不是純埋性的。西方的「硬邊」技巧和「極微藝術」是理性結構昇華以後的走向。對我來說，還是直覺的造形……

葉：事實上，這個在我看來仍是純理性的產物，但它確使你走向後來的直覺……

蕭：我那段時間的經驗，是把一些不需要的包袱過濾掉了。是一個過濾的階段。過濾後我才能完全開放，是不是已經完全開放我不知道。

來時（或說是靈感來時）我就畫，我一次可以畫很多很多。開始時也許還有點拘束，還會想什麼工具什麼顏色會有什麼滿意的效果的問題；但畫了一陣以後，我便把開始時的畫淘汰。進入了情況以後，我完全不再考慮這些問題，而發覺愈不考慮情況愈好、愈滿意，愈覺得是一種人的精氣透過了我這個人作為一種工具被翻譯出來了，並不是我呈現了「禪」「道」。

蕭勤／氣之二五○　布上墨水　102×168公分

葉：我猜在這個重視自然流動的階段裏，你已經無法回到「極微藝術」，因為那東西基本上與你求自然相違。

蕭：甚至「極微藝術」對我來說都太刻意。

葉：當然是！有趣的地方就在這裏。這兩者之間存在著什麼樣辯證的關係？其一，可以說就是因爲它刻意所以你走向不刻意。其二，可能是更重要的關係，是：這二者有沒有相通的地方？這個問題可能進入較玄的哲理。試借中西兩個美學說法。中國有「不著一字、盡得風流」（發展自道家中「無言獨化」理想裏的「得意忘言」）和西方的 Poetics of silence（所謂「靜的美學」，靜本身是美的主體的一重要部份。在西方對音樂對畫都有影響。）

蕭：後者是不是受了東方的影響？

葉：有一點，但也有西方的根。這個歷史頗複雜，我另外在〈道家美學論要〉和一篇論超媒體的美學論文裏有談到。這裏只想舉馬拉梅的美學爲例，在他不滿於語言的偏限性的同時，企圖使語言文字在「空無」裏創造一個純美的世界（在這方面，他曾受部份佛教思想的啟示）。但他追求的「空」與「靜」的另一來源是柏拉圖所提到的宇宙運行的「靜的音樂」，所謂「天體的音樂」。我們在這裏不談歷史，只想指出，不管是中國的「無言」，還是西方的「靜的美學」，都是把「靜」、「無

言」、「空」變成很重要的東西，換句話說，便是把「負面的空間」Negative space 提昇爲美感凝注的主位。我覺得你的畫裏有這個東西，也許你還不是自覺的。西方的畫家，包括前述的幾位，都沒有做到。說線條可以表現感情，他們是從「實」的方面進行，是從有形，不是從「虛」與「無形」。中國這個重無形的美學觀念有其獨特的豐富性。

蕭：這個不說話的話（畫）可能比說出來的話（畫）更重要，所以禪宗無言……

葉：可是用了文字、用了形象，就不是完全不說。

蕭：對。

葉：如此說來，有一點可能與「極限藝術」銜接。

蕭：有。

葉：「極限藝術」的意思是：與其全部畫出來，反不如用一點點來反射更大的空間。在你的畫裏，你怎樣去把握「靜」，把握「空白」？在畫的時候和畫完之後，你怎樣去選擇？

蕭：選擇是理智的；但畫的時候不是理智的。我前面說過我畫完以後往往選擇不刻意完成的畫而覺得滿意。

葉：我的問題是比較專門的。選擇自然還含有處理的意思。我們常說：處理好。「處

· 116 ·

蕭勤　1964　紙上墨水　30×60.5公分

理好」是什麼意思？是空間的比例嗎？

蕭：是整個綜合的效果。我也很難說是空間處理好，是顏色處理好、整個看起來順眼。對我來說，往往是不拘束、放得開時、情感最自發時的作品最順眼。

葉：順眼不順眼，線條、氣氛、造形，這實在是美學上的問題。一個西方人看來順眼的和東方人看來順眼的有時是很有分別的，因爲他們構圖的意識來源不一樣。

蕭：但有一個整體凝合，對不對應該明顯在那裏。

葉：你的話裏面有一個假想。你認爲某一張畫具有整體的凝合時，不管東方人西方人看這個凝合都會覺得對。這個假想有點危險性。其實，一個純粹西方訓練出來的人，沒有經過現代洗禮的話，看了很多你的現代畫的凝合方式，是會質疑的。

蕭：會。

葉：可是東方人看了可能不會。

蕭：一樣會。

葉：假定看的人是對東方藝術精神有較深認識的，而不是一般的觀眾。

蕭：這裏牽涉到看畫的方法。很多人是帶看文字說明性的習慣來看畫。我常常請他們花五分鐘的時間，什麼也不想，面對一張畫，讓畫的視覺語言抓住他。我發現，他這樣看了畫以後的感覺往往跟我的感覺是蠻接近的。

葉：我來試說說。我們要表現一個感受，可以使它直線發展，如借用一個故事，依賴一個思想。但也可以把時間停下來，完全停下來，作深入的凝注，把一個「瞬間」擴大。一個瞬間被停定擴大以後會引起一些什麼效果。冥想是一種。時間空間化是一種。這樣的一個瞬間最容易引起抒情的質素。所以說，大小比例，是一種想法。對畫家來說，大小比例只是形式主義。要越過形式主義，使需要進入比較強烈深陷的牽涉。

蕭：我剛才就想打個比喻。禪宗的空，不是完全不要的空，而是經過提煉的空。就是說，空裏要有一個充實，不然就變得和兒童一樣了。

葉：我說「負面的空間」變成凝注的土位，也就是空而為實。畫裏的一點黑，反而是附從的。白才是重要，才是主體。

蕭：在藝術的精神性上面說，也是這樣。如禪宗所說：心性經過許多提煉而還原為空，把自我忘去。那時你已跟大自然跟宇宙一切的東西都合而為一的時候，你全部已有，然後你才空。

葉：可是藝術的感情就是這麼奇怪。照講要求空，你就不要畫了。可是藝術一定要「說些什麼」、「呈現些什麼」……

蕭：所以禪宗比道家還要肯定。因為道家比較退隱。

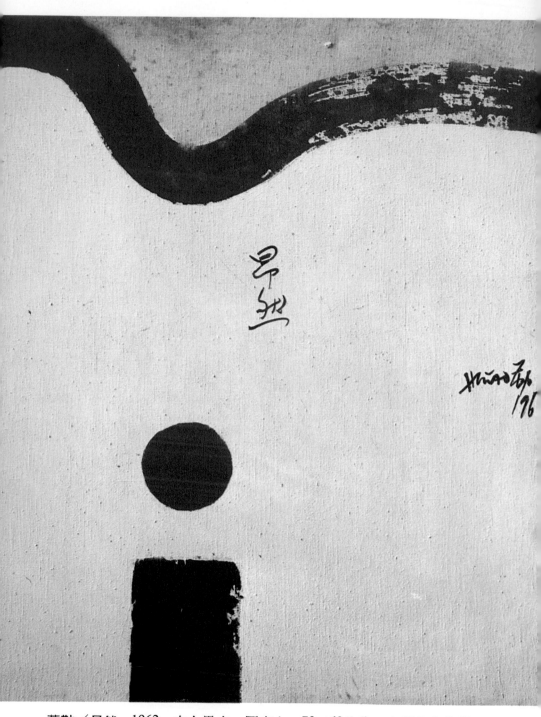

蕭勤／昂然　1962　布上墨水、壓克力　70×60公分　米蘭私人收藏

葉：真正的了解並非如此。也許應該這樣說：「空而求現」「寂而發言」，是在思想意義的邊緣顫抖。一張畫、一首詩，把觀者讀者帶到意義的邊緣欲言而止，在正想說許多話的時候而沒有說出來。我覺得你的畫，在成功的時候（當然也有不成功的時候），也應該是這樣一種境界。所以說，有些地方跟「極限藝術」是接得起來的。

蕭：這個形容非常好。

葉：我想問你一個有關音樂的問題。

蕭：很自然的，我出身於音樂的家庭。雖然父親（註：名音樂家蕭友梅）早逝，未獲陶養。但我始終喜歡音樂。

葉：我覺得你有好幾張畫只能用音樂去解釋，如在《勝利之光》雜誌上那張橫條的禪畫，很特別。幾個斜行不一的筆觸，使得觀者不得不把未畫的地方融合在整個感覺裏。這裏有一種活躍的跳動性，所以使我想起音樂。

蕭：是一種 Vitalization。

葉：事實上使我想起「小蝌蚪」那個卡通，每一筆書法構成的蝌蚪所活動的律動。

蕭：我只是依著自己的感情的波動而畫。

葉：關於音樂，我只想提出兩點。很多人只注意到「音」，而不注意到「寂」。「寂」

· 121 ·

蕭：「休止」其實是音樂的身體的很重要的部分。「鳥鳴山更幽」，「鳴」而指向了「幽」，可見二者的關係。第二點，是音樂如何表達感情的問題。我們實在不能說某一組音是憂傷的，某一組是憤怒的。嵇康說：音無哀樂。近人蘭格說：音樂不是要表達情感而是要表達情感的生態變化過程。

葉：抽象畫也可以說是感情的生態變化。可以這樣說。在音樂裏，同一個曲子會使人覺得快樂和憂愁，正是因為，在某一種情形下，快樂和憂愁感情的波動、跳動的過程很接近。音樂要抓住的就是這個生態變化的過程。從這個角度來看，繪畫也可以和音樂接頭。

再換一個角度來問你：印象派之被稱為印象派，其中一個傾向是打破了傳統的 framing（即講究包括什麼東西在畫面上），它主觀地很快地把握住一瞬間掠過的事物的印象，如果該瞬中看不到那個人的腳，畫面上便亦可以沒有腳；其次，它把握住該瞬間強烈的印象（如強烈的色彩）而不顧及細節，尤其不必顧及明暗對照法。印象派以前的畫，往往爲了所謂「完全」，而把該瞬之外的事物都納入畫面內，印象有一部分的做法，便是以該瞬強烈的感受形象爲結構的依據。在這一個層次來說，在你那本 Maestri Contemporanei: Hsiao (Vanessa 26) 的一些畫，像一些「力」湧到或湧出來，你就把它們抓住，只把那「力」的強烈的印象抓住，「力」的

蕭勤／大黑雲之二　1985　布上壓克力畫　128×202公分　瑞士汩利克　Würth 氏收藏

蕭：來源，環境，都在畫面之外。雖然你抓到的「印象」和印象派從客觀世界光影下抓住的「印象」不同，其「抓」的形式與程序都很接近。

蕭：那一系列的畫叫做「氣」。但印象派和我似乎不一定有關。你說的可能是莫內後期的畫……

葉：我目前說的不是「肌理」的問題，而是抓住印象的方式。

蕭：但印象派也有很科學的一面。

葉：你指的是點彩派。把顏色分析重組。但在表現主義的發展下，不管是通過野獸派還是塞尚，都增加了較激動的元素。我轉到印象派的「抓」物程序，原是想引出一個解決結構的問題。你一直都強調「不刻意」。這也許與你選擇水墨有關……

蕭：不是水墨……

葉：對不起，是水質的油。不管怎樣，是近於書法性能的材料。水質的油是比較易於達到你要求的自發的流動性的；油畫則比較困難。但你有一組小畫，是「蝕刻畫」，有點書法的形狀。但用「蝕刻」作畫，來要求自發的流動性，如何可以獲得？「蝕刻」是講求先計畫、然後細工操作，這和你用水質的油操作不是有些衝突嗎？

蕭：「蝕刻」的作法有許多種。一種是直接用酸在版上操作。另一種是用蠟把版面塗起來，然後用汽油或柴油去把蠟化掉裏面找「肌理」。還有一種是在版面上先用糖

葉：就是說「肌理」的成形是不刻意的？

蕭：在版畫裏當然是比較刻意的，這是沒有辦法的事。

葉：所以那「抓住強烈的一瞬」的做法，可以避過刻意與不刻意的問題。

蕭：刻意不刻意的問題，打個音樂的比喻。你要做一個需要樂隊來演奏的曲子，你要再即興也要經過樂隊的處理或經過指揮。現在許多作曲家，用樂器直接自己作，馬上錄音，便比較直接。

葉：經過這一番探討後，在你經過了幾個階段的自覺，而找到了表達的氣質和方式。現在對中國傳統藝術作一種回顧的了解。你能不能給我們說一說傳統畫給了你什麼東西？或者說，在裏面你發現了什麼東西，特別好的？同樣的，我希望你也講西方方面。回顧，對你或者對中國其他的藝術家都有啟發性。

蕭：我覺得中國畫中傳統的精神文化有很多豐富的寶藏。我之所以用「精神文化」這個詞，是因爲中國的傳統國畫，是一個非常精神性的產品。中國的傳統畫，不是寫生。「寫生」這個觀念，是一些很學院的人對西方傳統藝術的誤解所引起的毛病，像徐悲鴻。我要強調這一點。徐悲鴻雖然是中國近代很有地位的藝術家，但他個人並沒有深刻地去了解中國傳統的藝術，也沒有深刻地去了解西方傳統的藝術。他只

或者 tempera（水和蛋黃調顏料）畫上再塗蠟放在酸裏腐蝕……技巧繁多。

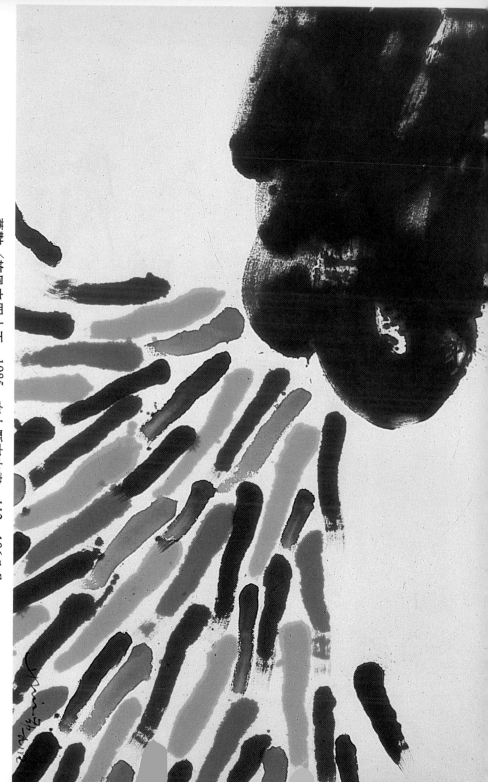

蕭勤／旋風之四十五　1985　布上壓克力畫　112×186公分

是把中國傳統藝術裏一些用筆用墨的技巧和西方畫中的陰影——打光線的這種表面的學院觀念配合起來製造一張畫。那麼他的觀念他的觀念性的精華，也沒有西方造型性的精華。這樣做法把中國畫膚淺化了。中國國畫，是經過許多精神的陶冶、靜思、深刻的觀察和反省昇華，再經過很深的提煉才畫出來的；它絕不是一個畫家生在一片風景前，這樣那樣抄襲而成的東西。這是我自己的感受。中國巨匠的畫之經得起看原因也在這裏。寫生是很膚淺的東西，沒有經過大腦，沒有經過真正感情的提煉，不能算是藝術創作，只能算是習作。我要強調這一點，因為中國傳統藝術是非常唯心的，我指的是陶養、靜觀與提煉。

說到西洋藝術，與其說是在造型上，還不如說在觀念上對我的影響來得大。從文藝復興以來，人文主義的發揚跟人本位價值的提升，對藝術表現與創作有極大決定性的影響。從十九世紀末到二十世紀初，是一個非常講究個人獨創的時代。所謂個人獨創，就是藝術家能夠以個人的感受、個人的觀點、個人的生活體驗等來形成他創作的道路。這條路當然是非常廣的，不受任何傳統美學形式的限制。如果我沒有經過西方自由創作觀念的啟示，我也不可能想辦法溶合中國傳統藝術和哲學的精神，透過形式去表現。因為現代藝術給了我們很大創作有決定性的啟發。的自由，這個自由不是率意而發的意思，而是有選擇性的，要自己能創出自己的路

來。說起來容易，做起來很難。學院的情形是：人家已經跟你把路指好了，你只要循規蹈矩跟著做便可。學院和自由創作最大的分別就在這裏。所以一般人，就有從學院去了解的危險，去說西方藝術注重解剖、注意透視、注重造型。這些其實都是一些表面的東西，而不是後面深刻的人文主義精神。

葉：我想提出一個比較尖銳的問題。你說，西方給了你人本位的做法、了解，使得你有獨創，使得你能在多樣化的表現中建立純然是你自己的聲音。可是，這不是跟傳統，尤其是你所屬意的道家的傳統的看法有衝突嗎？傳統講究把個人溶入更大的東西裏面。一者注重個人獨創，一者進入無我的境界，中間如何去調合？二者是不是一定是衝突？

蕭：第一點。中國傳統不一定完全無我。儒家思想、墨家思想都不是無我，對不對？其次，就是在道家和禪宗的無我思想，也不是把我完全消滅掉的意思。這裏頭有一個還原過程，是經過提煉的，把我提昇到把小我去掉而溶入一個宇宙的大我之中。禪宗裏有一句話：無心即是宇宙，宇宙即是無心。如果能到此意境時，就是真正達到無我的境界。那時一個我可以包含一切，而一切也是我的意思。所以我想沒有衝突。

葉：讓我問你：現代西方走的是表現主義，表現主義的個性是……

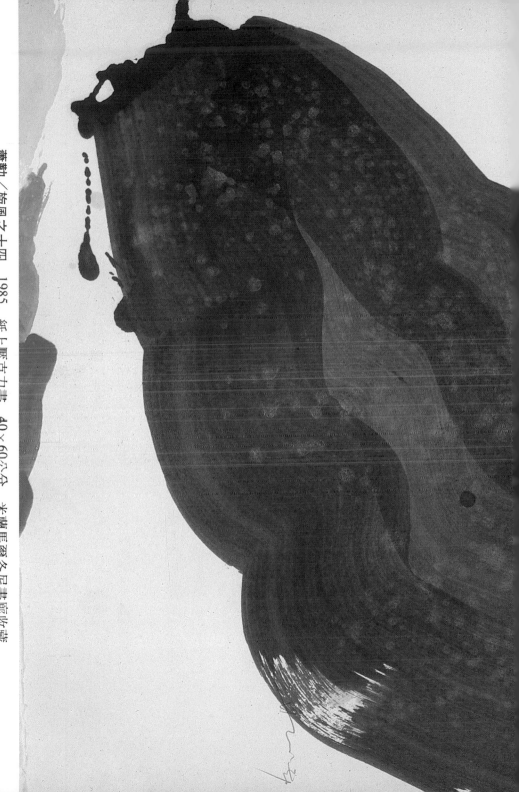

蕭勤／旋風之十四　1985　紙上壓克力畫　40×60公分　米蘭馬爾各尼畫廊收藏

蕭：是我，非常我。

葉：表現主義走到極端時，可以是「唯我論」。我要怎樣就怎樣。西方可以走這一條路。事實上，西方藝術裏走這條路的人相當相當多。所以我剛剛問你，西方給你的東西裏面，是否要分辨這一點？

蕭：這個「我」在我的創作裏，先由自我認識，由強烈的我之後，才達到無我的境界。而不是說，求一個強烈的自我而與無我相違。我覺得一個人在去掉「我」之前，必須先對「我」有認識，才能去掉。不然去掉什麼呢？

葉：對。可是我以為西方對「我」的了解我們必須要分辨。照我看來，西方給我們的，如果能兼及東西兩方的角度來看，有一個好處，就是對「無我」更了解。即是說，對西方的「我」（個人主義、唯我論）有了了解，才明白「無我」的肯定意義（無我絕不是逃避主義！）可不可以這樣說：在你的畫裏，是這兩樣東西的一種平衡或者協商？

蕭：西方對「我」先啟發之後，我反省，然後提昇，可以這麼說。

葉：不然便很危險。

蕭：對的，你問得很細膩。

葉：要明辨。現在我轉向實際的情況。代表了東方精神的畫家和代表西方觀念的畫

蕭：家，其呈現出來的作品，有那幾位你認為對你有感染的？請提一些。

葉：我只能說我個人的愛好，但我也不能說這些畫家對我的埋論有什麼影響。我愛好的可從王維開始、南派文人畫、米芾、梁楷、石濤、八大等。

蕭：我能不能說你基本上不會喜歡北宗。

葉：我確實不喜歡。我覺得那些畫都太刻意。

蕭：董其昌更不用說了。

葉：是是。

蕭：趙孟頫呢？他比較有一點表現上義的趨向和處理手法。

葉：我覺得他太囉嗦，但有一位金……

蕭：金農嗎？

葉：似乎是。

蕭：那一代的東西比較有表現主義的風味。我剛剛說，由於了解了西方的「有我」和「獨創」的關係，而對傳統的「無我」有了更新更肯定的認識。如果我們現在去看石濤、揚州八怪。（他們當然是大家。）但我們會不會帶有西方表現主義的眼光去看，而另有所求呢？

葉：可能。

葉：這也是我們對傳統做新探索的途徑之一，雖然我們最後走不走是另外一回事。

蕭：我以爲藝術是相通的。不管中國畫西洋畫。如果了解藝術的眞義都是可以通的。

葉：我們對書法的了解，傳統裏有許多評說，自有一套完整的美學根據。但通過了西方新藝術的眼光，有些過去我們不太注意的特色，我們忽然會加以凝注。譬如說，每一筆本身都可以是一張畫。過去不大會這樣看。

蕭：對。我尤其陶醉懷素的書法，那簡直美極了。

葉：因爲事實上，它本身是一種舞，一種旋律的跳動。可是對這個觀念的加強，往往要和西方比對之下，才注意到：西方的「線本身可以表達情感、可以引起精神的廻響」事實上在書法裏已經完成了。

蕭：我們中國有這麼多豐富的遺產，而不能像日本人那樣發揮出來。日本的書道，我覺得能夠把中國字的美發揮出現代的意味。我們應該參考。

葉：我們知道，西方人對西方現代畫的評價，總是按照它從西方傳統中的關鍵去看。在你，作爲一個東方人，看西方的現代畫，應該和西方的藝評家看法不同。你能不能在這方面發揮一些意見。你可以舉幾個你喜歡的畫家爲例。

蕭：我個人比較喜歡的，早期的有克利、米羅、康丁斯基、馬勒維奇、蒙特里安；後期的有羅斯柯、克萊因、莫里斯‧路易、諾蘭特、馬克‧托貝等。

· 132 ·

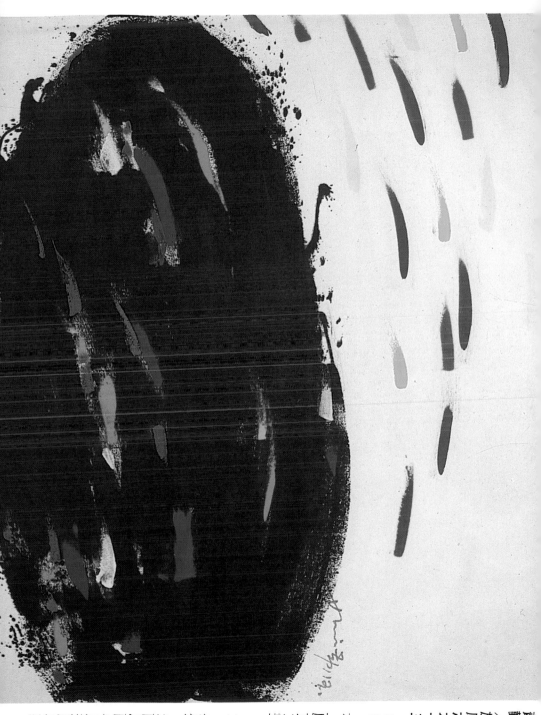

蕭勤／旋風之六十三　1985
布上壓克力畫　70×90公分
米蘭馬爾各尼畫廊收藏

葉：你回想一下。你對他們的喜歡，是因為他們有所突破，還是……

蕭：這個我是很主觀的。你對他們的感受性接近。

葉：這種感受性有多少東方色彩？

蕭：因為西方二十世紀初打破了正統傳統之後，便開始接受各個民族國家的藝術與文化，並加以承認。有許多畫家，尤其在戰後，吸收了不少外來的文化，尤其在美國。以加州派為例如托貝和山姆‧法蘭西斯等，都很早便接受了中國書法的抽象性。後來的行動繪畫（Action Painting），也是直接或間接受了東方的影響的。羅斯柯這個人，他的畫我特別喜歡。

葉：其實我前面提到把一瞬間的時間停頓下來，我心目中就是想著羅斯柯。羅斯柯的畫很抒情，由於他把一瞬作了無限空間的延展，無形中把觀者放在空間化的一瞬的中間，讓你慢慢冥思遨遊。

蕭：對對。

葉：所以我說在這一點上，雖然你和他的造型不一樣，在精神上，在靜境上，你們二人很接近。可不可以這樣說。

蕭：對，可以這樣說。我很喜歡羅斯柯。受一個畫家的影響，不一定在造型上。二十世紀的畫家中，事實上我最喜歡羅斯柯，但我不一定畫得像他。他給我的啟發很大。

葉：我想精神性接近這一點較爲重要。因爲很多人看傳統的畫、西方的畫，往往只注
意到空間的結構。空間的結構的討論不大困難，因爲它比較表面化。如馬遠的「馬
一角」，好像只要把重點放在一角即是。但事實上沒有這麼簡單、這麼浮面。好的
畫家，好的討論都必須要超過造型的表面。
最後我再想問你對油、墨或水質的油的表達功能。你都用過，每一樣對你有什麼啟
示？

蕭：我覺得一個藝術家表現的素材，也是一個民族性必然的結果。有人說西方的民
族，是動物的民族。東方則是一個植物的民族。我蠻贊成這一個比喻。東方之沒有
油彩，想跟植物性有關。而西方的油彩，想跟動物性有關。東方比較靜態，比較平
和、空靈。我開始用油畫，想在畫裏找這種感覺，但受到了限制，我再怎樣放得
開，怎樣用自由的畫法，總是辦不到。所以後來乾脆放棄了油而改用水性顏料就是
這個原因。中國的毛筆的「感受」是西方油畫的筆所沒有的。

葉：我覺得西方的民族性，建築性很重；油可以慢慢的建。中國人不大講究外在的建
築，這恐怕最後跟「氣」也有關係。用油，老實說，有時很容易走入人工化。

蕭：對。也可以拿南北宗來比較，南北宗雖同用墨。北宗靈性差多了，是因爲他們注
重製作性，如顏色層層疊等。南宗比較卽興性多些。

王無邪

1974　香港怡東酒店畫廊香港水墨畫展
　　　　香港藝術節當代香港名家展

1975　香港藝術節當代香港名家展
　　　　香港德國文化中心主辦個展
　　　　臺北國家畫廊年展
　　　　香港藝術館當代香港名家展
　　　　香港藝術館當代香港藝術展

1976　香港藝術節「藝評家之選擇」展
　　　　香港藝術中心「回港藝術家」展
　　　　香港大學馮平山博物館「藝展七六」

1977　香港藝術中心「第一選擇」展
　　　　香港藝術中心香港名家展
　　　　香港藝術館當代香港藝術展

1978　香港藝術中心「第一選擇」展
　　　　香港集一畫廊「畫筆之外」展
　　　　香港大學馮平山博物館「藝展七八」

1979　香港藝術中心「三人素描」展
　　　　香港藝術中心「第一選擇」展

1980

香港藝術館主辦個展

加拿大多倫多許氏畫廊個展

加拿大多倫多八〇年藝術博覽會

香港藝術中心「第一選擇展」

香港美國圖書館主辦個展

1981

香港大會堂展覽館「黃山行」畫展

香港大學馮平山博物館「藝賞展八一」

日本東京「今日香港設計」展

香港藝術中心「藝壇精英」展

香港藝術中心「第一選擇」展

香港大學藝術委員會香港藝術名家展

1982

臺北版畫家畫廊個展

中東巴林亞洲藝術展

美國俄亥俄州辛辛納提大學香港藝術邀請展

菲律賓馬尼剌大都會美術館香港藝術展

西德漢堡亨寧畫廊香港名家展

臺北國立歷史博物館國際水墨聯盟展

1983

香港美國圖書館四人畫展

香港藝術館「山水新意象」展

香港藝術中心「二十世紀中國畫新貌」展

香港藝術中心東西畫廊主辦「自然的情懷」展

馬來西亞吉隆坡第二屆國際水墨聯盟展

美國明尼蘇達州明尼亞玻里市許氏畫廊個展

臺北市立美術館中華海外藝術家聯展

1984

香港大學馮平山博物館「藝展八四」

香港藝術館「二十世紀中國繪畫」展

香港藝術中心香港藝術名家展

美國明尼蘇達州明尼亞玻里市美術館百週年紀念珍藏展

香港藝術中心「第一選擇」展

加拿大卑詩省維多利亞美術館「二十世紀中國名家」展

美國明尼蘇達州明尼亞玻里市猶太社區中心東亞藝術展

美國明尼蘇達州明尼亞玻里市許氏畫廊個展

1985

香港藝術中心「水墨的年代」展

美國明尼蘇達州明尼亞玻里市許氏畫廊詩情畫意展

臺北市立美術館「國際水墨畫」展

香港中文大學「當代中國繪畫」展

臺北市立美術館「現代中國繪畫回顧」展

1986

香港海運畫廊個展

加拿大蒙特里爾「中國畫新意象」展

王無邪畫中的傳統與現代的交滙與蛻變

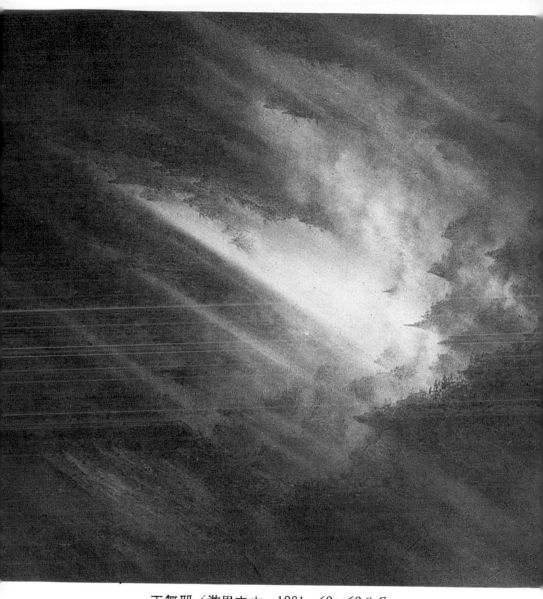

王無邪／遊思之六　1981　69×69公分

葉維廉：我和你從寫詩認識到現在，相識有二十多年了，你後來棄詩從畫，我們又曾分開一段頗久的時間，對你的畫，不敢說對每一個階段都認識得很清楚，但你曾有相當多樣的變化，這我知道，你曾由西畫入手，轉而回到中國傳統畫，中間一直都有傳統畫的畫法，又在傳統畫中呈現西方畫的結構，如加入「設計」的成份，又如有一個時期畫的玉石，結構近於西方，顏色的氣氛卻又有傳統山水的形象，雖然你的畫與於顯著地向傳統回歸，材料、技法與主題基本上是傳統山水的意味，近年來，終傳統的山水畫仍有相當不同的地方。我第一個問題想問：你最先用西方媒介作畫，那其後又曾在美國的藝術學院呆了四年的時間，最後還是選擇了中國傳統的媒介，是因為你追尋的境界需要你以中國傳統媒介去表現呢，還是中國傳統媒介使用起來較容易或方便，或較有彈性？中國傳統媒介有很多特長，是西方媒介所做不到的，它們怎樣有助於你的表現？

王無邪：我選擇了中國媒介是有許多因素的。其中之一可能是先入為主的觀念。我最初是自學的，用的是西方媒介如鉛筆、絨頭筆、水彩，當時已經有強調線條和留白的傾向，同時喜愛水質、液體化的顏料。後來追隨呂壽琨先生習傳統中國畫，更使我養成了運用線條、透明水質媒介和留空白在畫面上的習慣。留美四年，即使是用油彩作畫，原來的習慣沒有改變得太多，而那時的導師大多是抽象表現主義的信

· 146 ·

王無邪／湖山之三　　1983　69×140公分

徒，所以我一直沒有學到西方傳統的油畫技法；所學到的，如構圖意念，便建立在香港所獲得的基礎上。我沒有正式的攻讀設計，但接觸了不少；因為設計對我是全新的東西，特別引起我的注意，也許可以這樣說，在留美期間，我在設計方面學到的，比在西方繪畫方面吸收的還多。（葉按：王先生當時是香港理工學院設計系主任。）

葉：你剛才說的，是從你個人發展的情況來說明媒介，我希望你能以個人的了解，對中西兩方面的繪畫媒介本身的個性，作一個客觀的比較，譬如說，水墨那種流動性是很自然的，油彩很難做到，做到要費一番努力，因為油彩本質上不是流動的，請你對這兩種媒介的表現功能提出一些看法。

王：我個人一向推許油彩是一個重要的繪畫媒介，用我慣用的詞語，即是大媒介。另一方面，中國的水墨，也是大媒介。大媒介的意思是：它含有廣泛不同的表現的可能性，小媒介則不然。譬如，鉛筆是小媒介，水彩也是。油彩的特點是膏狀，富於黏性，色彩鮮明度冠於其他媒介，薄的時候可以透明而造成豐厚的層次，厚的時候可以產生觸覺感。照我的看法，中國畫家一般都拙於觸覺感，（但在外國長期居停的則例外。）所以許多中國畫家將油彩當作廣告彩那樣處理，沒有觸覺感，沒有很好的層次，油畫的空間也把握不到，例如寫天空和樹，不應該就只寫了天後上面寫

王無邪／山雨欲來　1982　61×71公分

葉：水墨是大媒介的特點呢？

王：先將水墨和水彩作一比較。西方水彩畫用的是一種不吸水的紙，水彩在紙上形成一層薄膜，著色時不能過份積疊，積疊一多就會產生污濁感。水墨畫用的是吸水的紙或絹，墨色滲透纖維之內，並有濃淡乾濕的變化，不同的筆，不同的筆法更可造成不同的效果，由於水墨流暢，有時一筆可以求得多種墨度或色度。中國畫的筆墨技法，需要長期的鍛鍊，本身也是一門深厚的學問。近年有些現代水墨畫家還用移印、拓印、噴灑、拼貼等技法，更可證明水墨表現力的廣闊性。

葉：剛才要你分辨媒介的特色，是為了下一個問題作準備的。我覺得你目前的畫，有企圖要利用水墨積墨的手法和乾筆點墨的手法，呈現類似油畫中的膏狀性和觸覺性，不知你覺得我的觀察合理不合理？

王：無論我如何意圖接近傳統，都不等於我變為一個純粹傳統的畫家，我既做不到，也無意做到。我嘗試運用近似傳統的皴法來刻畫山形，在繪畫的過程中會溶入我用鉛筆或炭筆的經驗，例如乾筆可以寫出類似炭筆的效果。濕筆渲染有時可以求得水

樹，還要在寫樹後再寫天，以不打破油畫平面的完整性，有時強調天的厚度而非它的稀薄。能真正掌握油畫這些觸覺感和層次空間的不多，所以很多中國畫家寫了多年西畫後便轉寫水墨，這些例子很多，如徐悲鴻、劉海粟、關良等。

彩的明快感，點線的疊積可以引起彷彿油畫的觸覺感，層次的豐富墨度又可以近乎銅版畫的趣味。我曾涉獵多種西方的媒介，故不能否認我的水墨畫有某些西方媒介效果的特質。

葉：這是一項重要的成就，你的畫，從遠處看，只覺是傳統山水，頂多是構圖和傳統山水不同，但細心地近觀，便會覺得裏面包含有多種媒介技法結合的感覺，這是你技巧的特色之一，用水墨而有油彩的效果。也許我可以將之和點彩派（Pointilism）比較，點彩派由於膏狀和黏性可以做到的積疊幻色是水墨難以模擬的，你能在水墨中運使出來，是重要的溶合。現在我想轉變話題，特別針對你的近作而發。美國研究中國畫史的學者 Sherman E. Lee 曾提出兩種風格來描述中國山水畫的發展，其一為宏偉風格（Monumental Style），是指五代末年至北宋的，以荊浩、關仝、董源、巨然、范寬、李成、郭熙等爲代表的風格，畫面由上下瞰，每有巍峨的主山居中，旁有小山遠山環抱，空間塡得很滿，而表現出一種宇宙性的視境；另一爲簡逸風格（Abbreviated Style），是指南宋畫家如馬遠、夏圭、梁楷、牧谿、玉澗等的作品中的特色，畫面大量留白，線條稀疏，下筆簡捷，有不假思索之靈快，在構圖上，馬、夏的山水常把景物側聚一角（所謂馬一角），與宏偉風格的作品大異其趣。我覺得你近期的作品接近宏偉風格的構想，大量留白的集中一角的結構並不顯

著，我不是說你的畫中沒有留白，而是留得不多，總覺得是填得滿滿的。在山的佈局上，也多是由上下瞰，也有顯著的主山，是不是可以說，你近期的畫較傾向於五代末年的宏偉風格？

王：我正處於一個轉變期，我在一九七八年寫成的兩幅大瀑布（均題名為〈滌懷〉），最接近范寬式的宏偉風格。整個山填滿空間，傾向於對稱性的構圖。當然我很崇拜范寬的〈溪山行旅圖〉，技巧上也很受范寬的影響，如范寬雨點皴，我以積墨點寫得很滿，以塊體逼出很小的空白，後來我轉寫〈雲山〉連作，空白較多，我用來構成空白，雲作塊狀，有立體感。由〈山行〉連作到〈遊思〉連作，我比較喜歡用對角線構圖，而以雲、虹、光、雨衝破完整的山形，這是因為我要從宏偉風格走出來，但我寫黃山的一組，還沒有走出傳統的界限。我以前的畫也有馬、夏的傾向，要從宏偉風格走出來，所以我開始寫雪山，雪山的白逐漸變成具有暗示性的空，近期的〈雲外〉及最近開始的〈空靈〉連作，空白很多，在我來說，是接近簡逸風格的。當然我在非空白的地方還是寫得很細緻的，也許也不能說太簡。

葉：你提到細緻，正好引入我另一個問題。南宋的山水畫，如馬、夏、牧谿、玉澗等人的作品，常用大筆快筆銳筆的書法將空間突然割切，你則用很多細緻漸變的筆觸，這樣看來，你能不能算是用意經營的畫家（Conscious Artist）？你比較不強

王無邪／山夢之一　1983　66×137公分

調奔放的書法感的線條，這是由於你的氣質使然，還是你暫時無此需要？

王：我想引用西方藝術批評常用的兩個名詞，古典主義（Classicism）和浪漫主義（Romanticism）來剖析自己。我覺得，本質上，我是接近浪漫主義的，這是指意境上的抒情傾向，而外在的表達方式則接近古典主義，這是指技法上的嚴謹傾向。早年我愛讀英國浪漫派的詩人雪萊和濟慈的作品，也許這和我的抒情傾向有點關係。不過，我的每一張畫，由開始構思到畫成，由畫稿到畫稿放大，都是經過小心經營的，其間很少卽興的成份。我常自言，我的藝術成長過程，建基在四項元素之上：傳統、現代、文學、設計，這四項元素不同比例的混合，形成我不同階級的不同風格。文學與設計，在我的情形，有點等於我剛才說的浪漫主義與古典主義。設計可以指構圖方面，但也可以指理性化的思考，從這一個觀點來看，在目前這一個階段，我也許比較屬於「用意經營的畫家」。

葉：說設計是屬於理性化的思考，應該是沒有疑問的，但我卻記起你七〇年代初那組較傾向於設計的作品，那些作品我和臺灣的一些朋友都很喜歡。你那時候把強烈的色塊（往往是同一個顏色，很豐富的青）作近乎幾何性的安排，直線的割切，確有設計的意味，但事實上感性很強烈，色彩的細緻變化給人相當豐富的抒情意味。你後來放棄了幾何性的結構，向傳統回歸之後，那種濃烈的感性反而不明顯，可能你

·154·

王無邪／山懷之一　1983　137×69公分

王：我剛才說的文學性抒情性的傾向，畫面上我喜歡塑造一種特殊的 Mood（情緒、心境、氣氛），類似歐洲十七世紀荷蘭大畫家倫勃朗特的手法，以舞臺化的光照射畫中的人物，從而造成一種強烈的戲劇性的時刻。我雖然以山水為主題，甚至也很忠實於自然現象，卻不為山而寫山，為水而寫水，而是寫心中一種觀念，一種感受，一種夢想，所以要建立帶有 Mood 的意境，古人寫山水，一樣有重心，他們喜歡以亭臺樓閣或人物作為重心所在，雖然這個重心也許不像我那樣強調，我寫的畫是要超越時間的，亭臺樓閣或人物都規範了時間，那是我不願意的。我寫光寫雨，雖然是時間中一剎那的凝定，那是永恆的一剎那。

葉：這也許可以稱為 Archetypal time（元形、典形時間）的表現。我提到的重心固然與時間有關，實則上是空間的問題。中國山水畫的空間，是刻意避過單一角度的透視的，因為畫家曾在不同時間不同角度看了山水的全面個性，然後再將之呈現，所以利用了多重透視或廻旋透視，使觀者可以重歷山水不同角度下的個性，這個做

已經向另一方面追尋。不過，就是在你近期表面上不著意設計的作品中，我也看得出你設計的背景，線條交叉的地方呈現出一種設計的概念。我覺得你畫面上常常有一個重心或中心焦點，很光亮很空同時又有濃重形線作對比構成的焦點，這和中國傳統繪畫的基本結構很不相同，你可以解釋一下嗎？

王無邪／雲外之一　1981　136×69公分

法和傳統西洋畫中固定視點式的科學透視是大異其趣的。我覺得你的畫並沒有沿用多重透視或廻旋透視，你對於我這個觀察有什麼意見？

王：首先，我比較注重表現視覺上的合理性，對自然是遠取其勢，近寫其質，這與古人並無不同。我遊歷名山大川，由於時間所限，走馬看花的較多，所以往往要藉攝影的幫助，作爲繪寫畫稿的參考，我喜歡用遠攝鏡獵取景象，因此我的作品表現出來的大都是遠景。我從來不用大前景，譬如寫山和樹，始終保持著大山和小樹的自然比例。我強調山體的結構和它蜿蜒的脈絡，並沒有意識地堅持單一的視點，但也沒有故意去尋求移動性的視點。

葉：你這樣說來，似乎和北宋畫家郭熙所謂山水可以遨遊其間的不同，即與時前山、時後山、時仰觀、時俯視的感覺不同；你遠視式的寫法，視點變化不多，與遨遊式的感覺，差別也許是，前者易於使觀者置身其外，後者有可能置身其中，你以爲如何？

王：我或者應該說明，我非常注意由四周邊緣界定出來的畫面空間之完整性，這個畫面空間是一個有機的整體，和古人長卷式逐段展現的意念不同。我這個傾向是受西畫影響的。所以我下筆之前要將畫紙裁正，不容許部份畫紙在裱畫時被切掉。

葉：我說你的視點變化不多，也可能由於你用光的方式。印象派畫家都善於用光，甚

王：傳統中國畫沒有特別寫天，我則一定寫天，我的天不是完全白的，因而用最強的

葉：這樣說來，你用光的方式，可能接近印象派以畫布爲光影交織的舞臺的做法，這種光影主宰畫面，是中國傳統所沒有或少見的，能不能說，你在傳統畫的本質上引進了西方的觀念？

王：我很早期的畫便已傾向於光的塑造，以較暗的背景來突出明朗的物象，近來的作品裏，用光的變化較多，不過我一向都沒有宗教的傾向，如果說自然的神秘感，也許是我欲追尋一種物我交融或天人合一的境界造成，在成功的畫面上，我卽是山，山卽是我，那是一瞬高度集中的時刻，所以呈現出來的，每每是富有戲劇性的畫面。

至以光爲主題，歐洲文藝復興（Renaissance）到巴洛克時期（Baroque Period）的宗教題材作品，如〈聖母子圖〉，人物背後呈現強光，或者強光照耀在主要人物的臉上或全身，使觀者察覺到光的來源，有定向的趨勢，此其一。光照在近身的事物，是常光，照在全面廣闊的山水景物上，是異光，你的畫給我一種自然的神秘感，這也許是因爲引起宗教畫的聯想的緣故。看你的畫時，我時被吸引去追尋光的來源，然後才注意到物象本身，你的物象主題與聖靈無關，但那種自然的神秘感卻是頗爲強烈的，你有沒有這種想法？

葉：你用光用得很強烈的畫面上，主要是以明暗為主，使我懷念起你數年前或更早一些色彩較多的畫，我不是要把你和羅斯果（Rothko）相比，但羅斯果展開的色彩領域，常常廣大深妙，令人神遊其間，為什麼會有這樣的現象呢，那不是理性化的文字可以解釋的。他的色彩好像利時擴大又忽然停住，有一種特別的魔力似的。你當時的色彩有類似的豐富性，不像一般的水彩只停在表面上，你那時的色彩有開啟冥思空間的意味。你現在走上了一條較為寫實的道路，是否就不能表現類似效果的色彩？

王：不是因為寫實，而是因為近期傳統化的傾向。我覺得自己在筆墨功力方面有所不足，所以在回歸傳統的期間裏，便由本來纖幼的線條逐漸加粗，雖然我的線條直到現在也不是怎樣的粗。筆墨功夫是一長期的鍛鍊，我還是沒有什麼成就，不過鈎勒是強調了，原來大幅的色面便退居次要，後來我的皴紋和苔點越來越變得繁密，成為面體之上的肌理組織，我的色彩便趨向素樸，近期表現光雨的作品誇張了明暗對

光點作為畫面的中心焦點，這樣，物象背光，或側面受光，或頂部受光，和最強的光點會形成完整有機體；我的繪畫技巧正是由這一個需求發展出來，我用的是乾濕交替的寫法，乾紙上用乾筆寫，也有時用濕筆寫，然後將紙噴濕，濕紙上也有乾筆濕筆的寫法，這可以稱為擦染，是一個循環，如此循環有時會超過十次以上。

·160·

王無邪／幽泉之三　1982　51×76公分

王無邪／春望　1971　184×95公分

葉：一般來說，西畫用色比中國畫成功。中國的金碧山水，是注重色彩的，但重表面裝飾性，缺乏深入層次的感人力量，以西方的塞尚（Cézanne）來說，他的每一筆都具有沉重的質量，這是我們以水墨為主的媒介難以做到的。我覺得中國現代畫家，在色彩方面，可以追尋繪畫傳統以外的其他藝術，如民間藝術、陶瓷、青銅器等，從那種藝術的色彩感受中汲取靈感，不必要仰賴西方色彩的技巧，我相信這是一條可行的道路，你的想法怎樣？

王：六○年代後期及七○年代初，我任職香港博物美術館（即今日香港藝術館的前身），經常接觸到古代陶瓷玉器以及考古搜集的磚瓦殘片，這些東西對我當時的作品有很大的影響。我初時寫硬邊油畫，後來用塑膠彩寫在紙上，色彩大致傾向於鮮明，主題每每是碎玉碎瓷的意念，偶然在碎裂紋理上呈現相當抽象的山石形象。我到了七○年代中期也愛用強烈的色彩，曾經對自己說，終於能夠從不懂用色而成為一個 Colorist。

唐代以後的中國畫，基本上是王維水墨山水系統為主流，逐漸形成文人畫的天下，因此色彩很多時候只是水墨之上一層淺絳而已，（石濤是顯著的例外。）開科取士

比，也就幾乎沒有色彩。新寫的〈空靈〉連作，開始走向高調子，我回復了雅淡的色感，我也想逐漸找尋建立容許較多色彩感覺的畫面。

· 163 ·

葉：宗教畫如敦煌壁畫，是巨大的藝術成就，卻沒有被文人畫家所接受。西方的米開

的制度使文人成為統治階級，文人對勞力者的歧視，使許多需要勞力的藝術沒有獲得應有的重視與發展，所以壁畫雕塑都成為民間藝術，是畫工、匠人的作業。

朗基羅（Michaelangelo），獨力完成西斯汀教堂的大壁畫，集畫家畫工於一身，而且也是雕塑家、建築師和詩人，在中國找不出相近的例子。

接著，我有一個感想；墨佔了如此重要的位置，也許給了畫家一種挑戰，如何以墨的變化來獲致色感。我看牧谿用水墨畫的幾個柿子，常常看出色彩來，他的畫往往引起我有色彩的感覺。

王：殘舊了會多了色彩，如果看的是複製品，四色的印刷也可能會增加色的成份，不過你可能指墨分五彩的境界，濃淡輕重乾濕的筆墨運用，的確可以達到不尋常的明暗調子的延伸而喚起色感。我同意這是挑戰，不過這條路已給中國畫家走了幾百年了，很難有新的突破。目前我即使用色不多，也有用水彩在水墨皴線上造成寒暖變化，並用撞色法（如紅綠交混）求與水墨不同的特有的灰調。

葉：最後我想提出一個較大假設性的問題。我覺得有兩種不同的畫家，一種是要把內在的感覺在畫面上發揮出來，發揮出來時未必把每一個細節都交代得很清楚，細節甚至可能很簡陋，但通過一些形象一些質感把內在的感覺呈現出來，另外一種畫

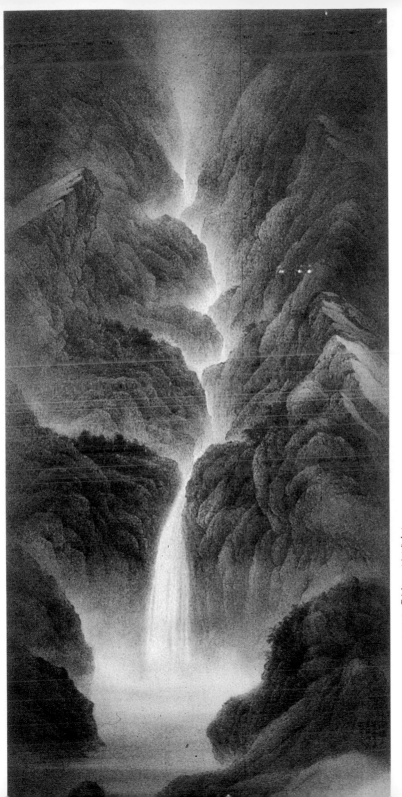

王無邪／滌懷之二　1979　183×87公分

家，則是由外在的事物慢慢觀察、感受而進入事物內在的活動，所以在構築畫面上，細節描繪盡詳盡豐富，通過這些細節的營造而產生所謂氣韻生動。我能不能把你列為第二種，還是你兩個階段都經歷過？

王：任何畫家都不能絕對地劃分為那一種，畫家複雜的個性，在其成長過程中不同的階段有不同的傾向，那是可能的。你說的第一種情形，也許近乎康丁斯基所謂的 Inner Necessity（內在的需要）也有人提出 Outer Necessity（外在的需要），前者是內心的表現，後者是外在秩序的探求。如果表現主義是你說的第一種，我除了早期學畫的階段之外，一向是不喜歡表現主義的，強烈感情的表現，抑鬱而致爆炸的，和我的性格相距太遠，我也不是長於觀察的畫家，不過我是嚮往和諧秩序的建立的。你看到我過去數年的畫，正是我以自然為師的階段。古人將畫家的追尋分為三方面：師古人、師自然、師心。我回歸傳統和寫生，幾乎是同時的，師古人與師自然恰巧重疊，這兩方面是我要補拙的。其實在這段時期之前，我絕不從觀察入手，現在我也正想闖出這一個階段，換言之，我可能回到以前較抽象化的傾向。當然下一步是什麼，我要真正的走才會知道。師心的階段我還未到達，那是一段頗長的路，現在我仍在摸索，也不願限定自己是那一個類型的畫家。有一樣是肯定的，我所處的是中國藝術的過渡時期，我怎樣努力也只能成為過渡時期的畫家，在過渡

· 166 ·

王無邪／遊思之七　1981　69×69公分

時期中，一切都是無法肯定的，新的價值觀尚待建立，我將來有沒有成就，自己或者可以有信心，但也可能永遠不知道。

王無邪／空靈之一　　1982　　69×69公分

莊

喆

資　料　篇

生平紀要

1934　生於北京

1958　臺灣師範大學藝術系畢業，同年加入「五月畫會」

1963　任敎東海大學建築系

1966　獲洛克斐勒三世基金會資助赴美研究當代世界繪畫

1967　夏天再赴歐洲廣遊歐洲各國半年

1968　夏天回東海繼續執敎

1973　辭去東海職位。赴美定居，成爲專業畫家至今

1985　獲傳爾布來特基金會獎助再度赴臺灣。在國立藝術學院任客座敎授一年

重要展出

1959　巴西聖保羅國際雙年展共獲選四次（續於 *1963, 1965* 及 *1973* 年獲選）

1959　巴黎國際靑年雙年展

1960　美國印第安納州天主教大學「中國現代畫展」

1962　臺北國立歷史博物館主辦「現代油畫展」

　　　第一屆香港國際繪畫沙龍獲金牌獎

1963　越南西貢第一屆國際美展

　　　美國長島拜瑞美術館「臺灣現代畫」

1965　國泰航空公司舉辦「當代亞洲代表畫家展」獲首獎，巡廻展於新加

　　　坡、香港、臺北、東京、馬尼拉、大阪、曼谷各地

1967　美國卡內基國際三年展四次堡城

1966～7　美國藝術協會舉辦「新中國山水巡廻展」

1972　美國新澤西州蒙特克來爾美術館個人展

　　　美國新澤西州紐華克美術館個人展

1975　日本東京都美術館「中國十畫家」

1975　美國加州洛杉磯普麼邢學院辦「當代中國畫」

1976　美國底特律城哥侖布魯克美術院舉辦「底特律之源」展

1976　美國科羅拉多州山根城美術中心舉辦「當代中國三畫家」

1977　美國密西根州塞格諾城美術館個人展

1978　美國密西根州卡拉馬加城美術館個人展

1979
美國新澤西州山峰城藝術中心舉辦「當代中國與日本畫展」

1984
美國芝加哥魯底・加卡斯畫廊舉辦「當代中國與希臘畫展」

臺北市立美術館舉辦「中國海外畫家展」

1985
臺北市美術館舉辦「中國現代畫回顧展」

個展

1967
美國密西根州安那堡城弗塞爾畫廊個展（1970,1971,1973,1975,1977,1979,1982,1984年亦在此舉行個展）

紐約市諾德來斯畫廊

1970
臺北市聚寶盆畫廊（1975年亦在此展出）

1971
西雅圖市西德斯畫廊（1974,1977年亦在此展出）

臺北良氏畫廊

臺北鴻霖畫廊（1975年亦在此展出）

1972
臺北藝術家畫廊

休士頓市杜布斯畫廊（1979,1981,1984年亦在此展出）

洛杉磯派廸亞畫廊（1973年亦在此展出）

1973
新加坡亞氏畫廊

1975　底特律城阿爾文畫廊（1978年亦在此展出）

1977　加拿大多侖多市雷明頓畫廊（1979年亦在此展出）

　　　加州柏克來城沙茲門畫廊

1978　臺北龍門畫廊（1979,1980,1982,1984,1986年亦在此展出）

1979　美國密西根州蘭星城弗雷晏畫廊（1981年亦在此展出）

1982　香港藝術中心

1983　密西根州柏明漢市羅拔啟斯畫廊

　　　加州比佛利山路易扭曼畫廊（1985年亦在此展出）

　　　明尼蘇達州‧明尼阿波里市許氏畫廊

　　　香港阿里畫廊（1986年亦在此展出）

1984　芝加哥弟弟來夫畫廊（1985年亦在此展出）

1985　弗羅里達州沙拉蘇達城‧瓊哈格爾畫廊

　　　達拉斯市寧巴十畫廊

恍惚見形象，縱橫是天機

——與莊喆談畫象之生成

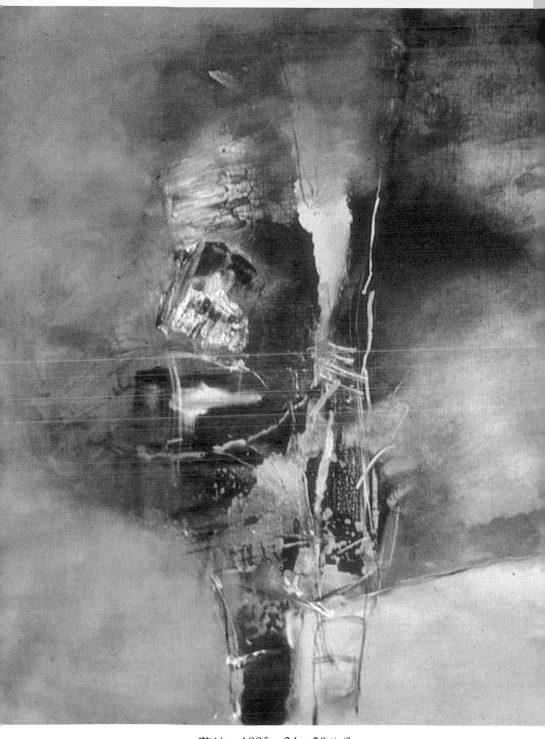

莊喆　1985　24×20公分

葉維廉：你從小便生活在傳統中國畫的環境裏，在臺中故宮博物院裏浸淫了如此之久，父親又是館長、名書法家，你哥哥莊申又是專攻中國藝術史的，而你卻選擇了西畫的媒介，選擇了基本上是抽象的表達形式。這是饒有趣味的辯證關係。這個辯證的關係，是個人的取向，還是歷史的成因？請先談這一點，另外你利用西方媒介來求取中國傳統精神的問題，我將留在後面逐一和你討論。

莊喆：我的確從小生活在傳統中國畫的環境裏。可是，從高中以後，這個環境消失了，改變了。我從小涉獵的傳統中國畫也隨著這環境的變而不同了。在師大藝術系的四年是決定時期。我不贊同你說我選擇了西畫。我沒有選擇什麼。很自然的說，我祇服膺眞實。在那段時期裏，「西畫」對我並不「西」，傳統中國畫對我也並不「中」，在我學習的四年裏，很遺憾，我們很少問「精神」是什麼……

葉：對不起，我用了「選擇」二字，使你誤解爲「刻意追隨西方」。這絕對不是我的意思。應該這樣說，在你的藝術創作過程中，自然用過很多的媒介，鉛筆、水彩、炭筆、水墨、油彩。從這些媒介的試探裏，你最後走上了畫布與油彩（包括塑膠彩）作爲你主要的素材，當然是因爲它們最能逐你的「意」。問你這個問題，實在爲了後面一些美學意念而作準備的。我絕對不會，像某些人那樣，用粗淺、浮面、狹窄、不公平的分類，稱劉國松的是水墨抽象山水畫，說你的是油彩抽象山水畫。

這樣硬分，是完全沒有了解到藝術形象在畫家心中筆下發生的宛轉曲折而多姿的實況。

但假如說，只要抓住要表現的東西，不管什麼媒介都可以表達，這個想法無疑是出自很超絕高蹈的理念。在古代的中國，在現代的西方都曾通過不同的方式被提出過。我有一篇文章：〈出位之思：媒體與超媒體的美學〉，便是說明這個「理想」執著所引起的一些問題。我所要問你的其實很簡單。在實踐的層次上，我們無法否認不同媒介有不同的表現性能和限制。水彩可以透明，它絕對無法做到油彩的膏狀與觸感；同樣水墨的流暢與渲漫，是呆滯的油彩不易達致的。宣紙的吸水性和水墨的合作、畫布與油彩質素之間的協商，二者自然有別。我問你的問題其實是意味著你對素材的挑戰：卽是，在油彩和畫布上，如何突破其限制而求得中國的精神？作為一個中國感性的畫家，你和媒介、素材間產生怎樣的張力，怎樣相應變化的關係？

莊：你這樣說明很好，我後面會對這個問題發表我的看法。但我還是要先針對一般人對「中」「西」之間含混的看法說幾句話。所謂中、西實在不應以中畫西畫一刀兩斷的說明。對當時的我們來說，中西並沒有那麼明顯的區別。

我想，如果說藝術能傳達作者真正的感受，西畫的媒介、油彩、粉蠟筆、水彩等是

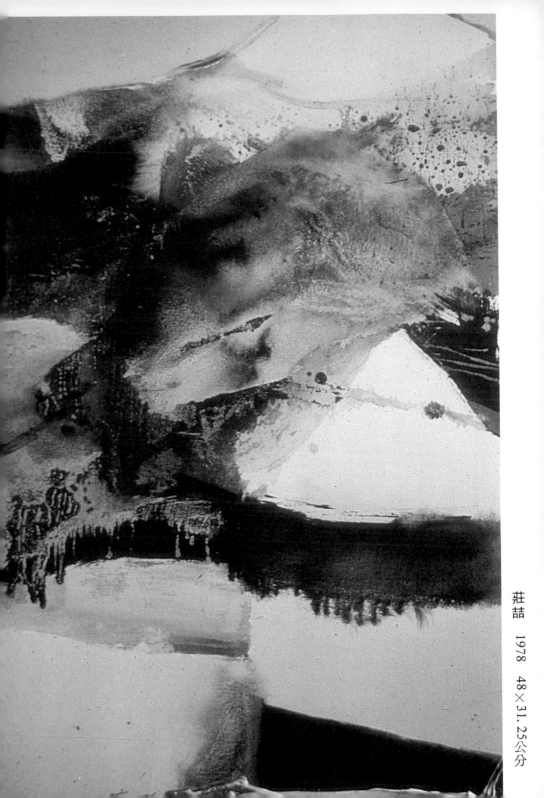

莊喆　1978　48×31.25公分

比較能夠隨意塗抹的；而傳統中國畫卻成了一部聖經，裏面雖然有章節的不同，大
體上它不能表達我們當時對生活周遭所發生的事物的感受。

五十年代的臺灣生活背景，是步入摩登社會的加速期。在我唸初中時，還很少人穿
皮鞋。大概是初二初三的階段，腳踏車開放進口。那時候我看到別人騎一輛嶄新的
海格力斯跑車，那發亮的烤漆，和不銹鋼美妙的線條，都使我羨慕不已。我唸高中
時，摩托車已很普遍，沒有幾年，腳踏車再新也覺得遠不如一輛半舊的「本田」誘
人了。我唸大一時，從臺中到霧峰的道路已起了絕大的變化。柏油路加寬，兩旁芒
菓樹和尤加里一齊被砍掉；本來從大里鄉起連接到草湖村的稻田、菸田也逐一被加
蓋起來的房舍割裂。景觀整個改變﹂都巿的繁華、噪音、五色繽紛的廣告、霓虹燈
更不必說了。這些現象怎能進入黑漆一團的水墨畫呢？

再說，年青人總是有除舊迎新的背叛色彩。我們感受到的「真實」可以說是摩登化
的（或說西化）。總之，它不是「中化」。

葉：我加插幾句話。在早期的現代詩裏，有些類同的思索。譬如，有人提出「工業文
化下的產物可以入詩嗎？」現在反顧，證明問的人完全被鎖在固定反應的舊有美感
世界裏。六十年代以來，用了工業產物爲形象的詩成功者自是不少。但據我所知，
在你作爲畫家，在我們作爲詩人，在把這些感受化入作品時，必然是一面著眼當前

真實，一面探索傳統所開拓出來的表達策略……

莊：對。我正要說，在對「真實」作藝術的考慮時，這不是說我從此不關心中國畫。相反地，我到時常從五四以來過去的「西化」道路去探索，由歷史所發生的，告訴我二十年代三十年代已經爭論中國畫如何創新的問題。大致所得的結論是重走寫實的道路，一致反對泥古的因襲傳統形式。可是，我認為這裏面嚴重地遺忘了「精神」問題。因為藝術絕不是抄襲外界的現象而已。唯有從這個觀點，我們才能從過去的歷史中得到教訓，知道隱藏在過去大師們的作品中究竟什麼是使得藝術成為不朽的原因。黃子久的〈富春山〉絕非對景寫照，同樣侖布蘭的〈自畫像〉也絕非是寫實而已，而是作者透過被處理的形象傳達出較那形象本身更豐富的東西，是他的處身、思想、情感，透過了技巧與媒介的處理後的一個整體。我所說的「精神」大體是指的如此。

但我很少能從民國以來的所謂大師們的作品中看到此歷史的傑作中能啟示的那種豐富性。就拿徐悲鴻來說，他早期的油畫大作〈田橫五百士〉，除了說歷史故事的主題外，人物的結構在整個畫面的處理上鬆散無力。如果任何一幅浪漫主義大師的作品，（徐的想法顯然受了法國浪漫主義的巨大影響），席列谷也好，德拉克瓦也好，大結構不僅是細部的描述，色彩與形體之間的關係更為重要。我從〈田橫五百

士〉裏不能感受到作者究竟傳達了什麼。徐以後轉變到棄油畫而取毛筆，我也不明白為何有這樣的結果。是覺得油畫不適合他了嗎？那麼又為什麼一開始從事油畫呢？徐在法國的時期，塞尚的重要性已被當時的畫家們認識了，立體派、野獸派也早就有了。如果徐在當時不那麼固執去學習院體，稍微留意一下塞尚的問題，以他的聰明才智，不難發現傳統中國畫與西方新繪畫間有不少在相對比較後重新啟示我們的地方。

我在民國以來屢被認為重要的人物中很少得到滿足，倒是意外地在豐子愷所寫的一本小冊子《論中國美術之優勝》中得到滿足感。豐子愷的畫雖然被當時的人認為是漫畫；可是如果今天再仔細去看，反而覺得，無論在取材，在技法都有了不起的創新。最重要的一點：他把握住傳統中國畫中線條畫對象的高超性，他的那篇論文我早就認為應該列入美術系學生必讀資料之一。是因為豐子愷的才智，能夠從西方的發展中照見自己。這個想法無疑也是後來我們在「五月」「東方」畫會早期的發展中列為宗旨的目標，也就是這個探索「精神」的努力使得我們重新去看傳統。我那時雖然沒有繼續油彩與畫布，可是我並不覺得自己在畫「西畫」。我個人的想法是：徐悲鴻沒有繼續油彩的探索就放棄而回到毛筆宣紙，根本上，他已失敗了。中國人還不能認識、認定西方的東西就不用，而一定要守住中國過去所有的東西，是消極

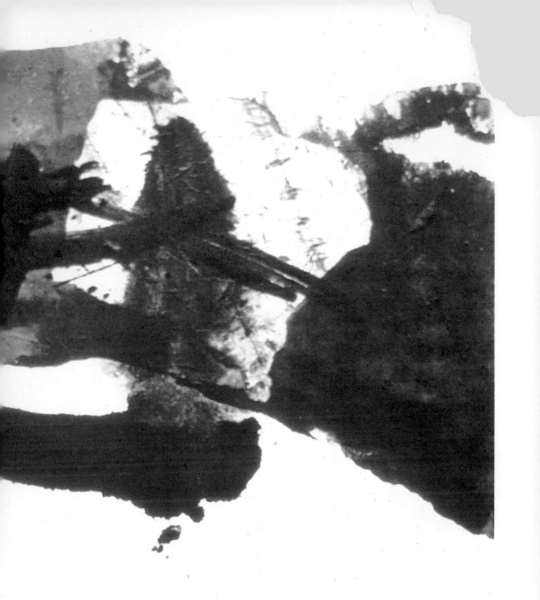

莊喆　1964

的。如東我們要進入現代社會，那麼所有摩登的東西大概百分之九十九都不是中國

人發明的，我們就拒絕去用嗎？水泥的結構法中國過去沒有，我們就不能用水

泥嗎？這多荒謬？同樣油彩是西方人發明的，但是油彩不過是一媒介而已。如果我

們能把油彩的性質掌握並發揮出一種西方人不能傳達的境界，那不是更有意義嗎？

何況從油彩之後，到目前又有其他新的媒介物如塑膠彩，無論從稀薄與原塗的使用

上，後者更爲寬廣。所以我從開始到現在仍然認爲媒介的問題是不必顧慮的，能表

達出來的究竟是什麼才重要。

葉：你從歷史現實的實質——物質的變異、生活形式的變異裏指出藝術對象的肌理構

織和欲表現的「實感」連繫起來，是很切合的。我完全同意。許多人討論「傳統」

「精神」，用的還是「死句」，而不是「活句」；即是說，彷彿「精神」這個東

西，是長度、闊度、高度都很清楚的一件物體，我們可以拿起來，向每一個不同時

代放進去都可以。這是「死句」。「精神」代表一種「動力」「動向」，其力度、

向度雖然大致可以認定，但其發揮的幅度及呈現的面貌則該因歷史的、生活的肌理

構織而不同。肌理構織的變化愈大，突破媒介性能的要求愈大。這也許是當時想吸

取西洋素材作爲表現中國新肌理構織脈絡的原因之一。你說得好：「我們能把油彩

的性質掌握並發揮出一種西方人不能傳達出來的境界。」這是一句很重要的話。作

為一個畫家，必須要深深認識到媒介的性能才可以發揮你心中要的東西，這是表現上二而為一、一而為二的事實。你覺得這樣說法對不對？

莊：我覺得對媒介應該有一種前瞻性的看法，這最為主要。所謂前瞻，是找那不可知性、揚棄已有的表現。如果沒有這種看法，很快就會往後看而被歷史震攝住了。拿水墨來說，無疑從民國初年宣紙的大量發揮，尤其在金石派畫家、齊白石、吳昌碩這些人，使得大筆渲寫的墨團團、色團團呈現出新的生命來。但時間一長，大家一齊在這上面搞，就又成了枯槁的形式。我不知道宣紙以後水墨的特性還能從其他什麼樣的紙再能復活起來。棉紙是不行的。棉紙舊黃的質地一開始就顯出老陳的感覺，像傅抱石那樣的表現，可就是把棉紙的性能和水墨（不敷彩）交融發揮到高峰了。但就我個人的看法，他捨棄了顏色的表現，而顏色在我們這個時代是扮演越來越重要的角色。這恐怕是我們如果一旦突然闖進敦煌石窟必然對那彩色繽紛的壁畫產生震撼的感受。反之，你面對北宋的山水大幅，情緒上仍是平靜的理由，因為黑白的世界從根本上就不屬於這個時代，我想齊白石的畫如果不是彩色的加入，也就不會有那新鮮的意味。同時，齊白石如果不是用鮮白厚潤的宣紙，使他的畫面豐潤，顏色也就襯托不出來。你看，西方的油畫對顏色的要求也怕是一致的。十七世紀的油畫（包括再早文藝復興時期以後的水溶性的 Tempera），現在看來十分老

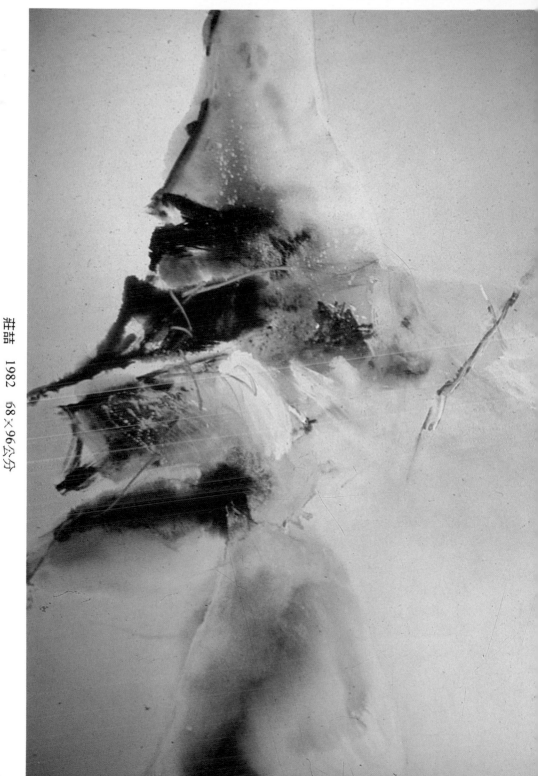

莊喆　1982　68×96公分

舊，一進入印象時期後，油彩似乎脫胎換骨了一般，是什麼原因呢？還是同樣的畫布，為何油彩能跨入不同的領域呢？這使我一開始便對油彩發生興趣。

一般人強調水墨的浸染。其實從五十年代早期美國滴浸的一派——如紐約的霍夫曼、路易士、法蘭西斯，這些人已經把油彩使用得像水彩一般。要說油彩的特性是厚重有黏性，那麼這些人的畫如何解釋呢？這不是證明它有更廣泛的特性嗎？何況現在更有壓克力色彩，這種顏料更有新鮮的、快乾的優越性，能厚能薄，能用在紙上也能用在布上，能用在任何其他的物質像金屬、木材等等。所以強調一種媒介應該了解它祇是媒介而已。我不以為非水墨不能代表中國特性這種後退性的看法，現在正是要向前試驗，積極吸取大量媒介表現的時代。

葉：我想我們提出媒介性能的了解，絕對沒有菲薄其他媒介而尊水墨的意思。我們提出來，是要看水墨過去所能引發出來的境界在新媒介中會引起怎樣的變化。事實上新的意念是會引發突破媒介、發展媒介的作用的，我們不能說，印象派在媒介上沒有作了發明，而不能不說是受賜於意念的變化。同樣地，如果不是為了表達更新的意念（如流動性、即興性、自發性），滴浸派油彩的調整與應用方法便不會產生，而對壓克力（壓克力雖然與油彩面貌近，實在是新的媒介）的選擇本身（或選擇油彩以外的顏料）便率涉到欲表達的意念與境界的問題。我覺得你的話裏

暗含了一個更重要的想法。那便是「開放精神」，多樣表現，多樣媒介的試探與包容。

莊：我覺得，從歷史的角度來看，單一種媒介主宰的時代已壽終正寢了。現在的藝術是多媒介運用的時代。不但藝術如此，其他的視覺藝術、建築、裝飾、實用美術、服裝、戲劇何嘗不如是？祇用石頭、木材的時代早就過了。我這話也不是一味要排斥某些特定媒介的表現，但堅持狹隘的「只此為正宗國粹」的做法我實在不敢苟同。臺灣、香港有強調水墨的團體。我想如果他們如努力往既有的棉紙、宣紙以外的什麼紙上去試驗，也許可以快些走出新的局面。畫靠媒介的表達是二者合一；不另尋途徑絕對跳不出過去大師的手掌。二百年前的石濤就大喊古人的鬚眉不能長在他的臉上了。這個世界這樣開放，大眾傳播以及交通這樣便捷，還要自畫藩籬，不是自暴自棄，便是小氣。

葉：在你轉向抽象形式、以大幅墨狀油彩或壓克力浴畫在大幅畫布之前，你的早期作品我只記得兩種。其一，是略帶象徵式表現主義氣氛的鄉土作品，如畫並不完全指向現實的一條牛和落日，基本上是利用物象和色澤提供的氣氛反映你當時的一些主觀情緒。其二，是放射性強烈、雄性的黑線條。現在回想起來，那些近乎 Action Painting 的快笔粗笔墨濺四射的線條，雖然粗糙而未見凝煉，但仍是極其令人震

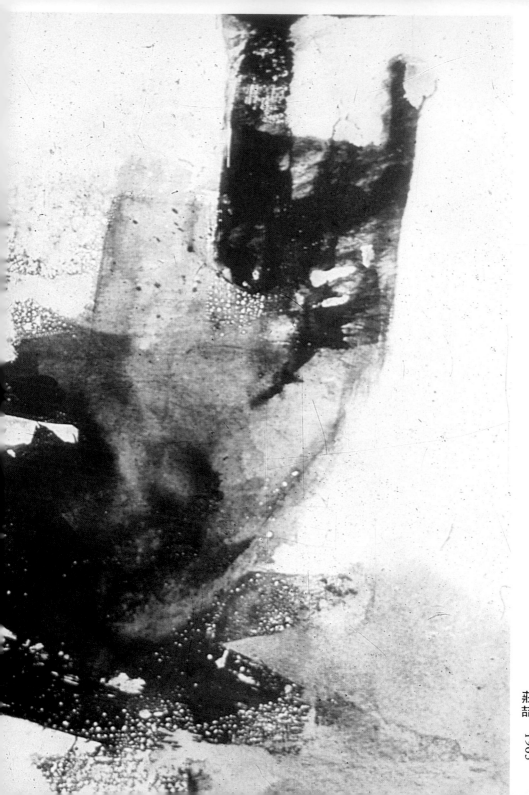

莊喆　1963

撼、極其強烈的。這些線條的藝術性，當然是未够完整的；但把它們放在你的全部作品來看，我覺得和你成熟的作品仍是銜接的。你目前的作品裏，時有放射濺射彩色的線條，不過比較能够由凝渾中更大膽而自然地發放出來。

你覺得我的記憶和觀察有沒有錯誤？請同時補充說明你早期作品發展的線索。

莊：我早期的作品，剛從師大畢業出來的那一、二年是在摸索中的時期。一方面是個人的夢幻、對愛、對人生的感受；一方面是把在這學畫四年所得的認識、技法等等一股腦兒傾注出來，結果當然是零亂的。但是現在回看那時期的作品，仍然能歸納出一些東西：像你說的〈牛與落日〉，空間佔的份量極其重。其他一些如〈破船〉、〈空巷〉等等都是。至於初走上抽象就採用的爆炸式的放射線索，那實在是下意識中想要突破束縛而自然形成的。

你也許不知道我一向喜歡傳統中國畫裏揚州派的畫家，李鱓的蘭、鄭板橋的竹子都帶有運筆的激烈感。我喜歡快速感的寫意，這恐怕也是引導我走上抽象的原因。但是從學校四年西方繪畫的訓練，都看重把握物象的實體感，尤其是炭筆素描的石膏訓練，形的因素重於線的因素。所以很快就覺得，祇用線條來表現遺失了形的意義而感到空虛；這不像傳統國畫的寫竹蘭，根本上已經把握住了自然形象的實質，形與象已成一體，所以沒有空虛感。而我祇用線的組織，是失掉了對物象觀察

· 191 ·

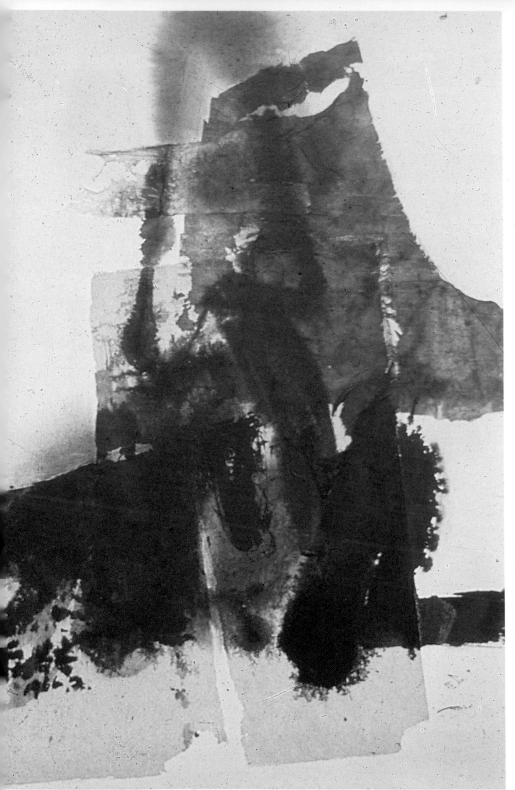

莊喆　1966　棉紙裱貼於布、水墨

的整理；就造成難以為繼的現象。因此，我立刻用剪紙的貼裱加入。這裏有趣的一點發展是，一九六二年我畫的〈雲影〉與〈茫〉那些畫又顯出對風景的強烈暗示。

如果追索如何會產生，這不難，與我過去生長在鄉間有關。由小學到中學這些年來都是在山水的環境中。同時，在這個時期，五月畫會成立不久，大家時常在一起討論「傳統」的問題。中國畫過去的主力不能不說是以山水為重點，所以在下意識裏已經有重新表現山水的想法，接下去的貼裱時期，紙形在畫布上扮演的角色是山、石塊、平原、峭壁，而線穿梭其中來調和形的生硬感。那時候我也喜歡看西方近代畫的畫冊，塞尚的作品影響也有。塞尚把自然分解還原到色與面的結構上去。後來的立體派直接再從這個方向延展，與康丁斯基所強調線與面獨立的可能。這兩方面的交互影響也是我走上抽象的另一原因。

葉：我在蕭勤的對談裏，也提出康丁斯基所提供的色、線、面不依賴外形的形似而能表達感受的律動，表達所謂「精神的廻響」。這與中國書法（在此包括你說的蘭竹畫）線的獨立性，在精神上是相通的。但西方畫家在他們美感境界的培養之下，因為缺少了東方特有的山水意念，自然也無法發展出你所能提供的「境界」，這也是自然的事。

我記得，在我早年和「五月畫會」和「東方畫會」的朋友接觸時，大家都說是不滿

・ 193 ・

當時的畫壇的作風過於保守拘泥而走上西方現代畫的試探。你曾經是「五月畫會」的一員，和「東方畫會」的朋友也相熟。你能不能憶述一下你當時的感受，包括你的畫友一般的看法？

莊：說「五月」「東方」的畫家因為不滿當時畫壇作風過於保守拘泥而走上西方現代畫的試探，我想這祇是部分原因。形成的因素是多方面的。我很希望研究繪畫歷史的人能夠把那時期的大背景描述清楚。畫家自己並不適合去分析自己。藝術家的創造主要關心的是在藝術形式本身。雖然隔了這些年，我可以客觀些回看，但仍然無法把細節交待。所謂不滿當時畫壇作風的保守，這恐怕並不是那時僅有的現象。目前的年青人恐怕也是一樣對現狀不滿。這不但臺灣如此，整個世界恐怕也都如此。我們所處的五十年代可能是一個突變的時期，從巴黎到紐約，抽象無疑是大方向。但特色卻又不同，我們想完成的是東方的抽象。我們的確提出了問題，但每個人解決的方法都不同。到現在為止，二十五年過去了，每個人還是走下去，當然也有人放棄了，甚至有人推翻了當初的想法。有的還在繼續維持原有的方向，就我個人來說，並沒有基本變動，祇有些微弱波瀾在其間吧。

葉：我剛剛的問題要知道的不是你們當時「不滿畫壇作風」的反叛情緒，而是不滿的實質是什麼，我們才可以更了解你們所追求新質的緣由。

莊：我想，首先，我必須聲明，我的話祇能代表我自己，不代表「五月」，因為我們之間不能說有什麼一致性，或什麼共同的理論基礎；當時有的祇不過是鬆散的、模糊的抽象山水罷了。

你問及當時不滿的「實質」是什麼？基本上，在前面我已經指出了，那便是二分法的中西繪畫不同論。我現在再申述一下：

我覺得如果祇見其異而不見同是當時最幼稚的說法了。中西是有其異。但事實上，每一個時代，就再拿十七世紀的歐洲繪畫來說吧，法、比、德、西、英皆有不同，而在同一國中，又有地區與個人的不同。「異」是藝術不可或缺的。可是只有「異」而無「同」仍不是真的藝術。繪畫的妙，在於真有創意的大家、小家都能經過歷史的見證而各有其準的存在。要說祇見其異，那麼無法比較了，無法放諸四海而皆準了，無法為全人類所能共同理解欣賞與評判其價值了。事實呢？清清楚楚，每一種藝術形式都有它客觀的普遍性的。這裏面當然有很多層次，可是祇要有心接近，藝術品不會拒人於外。人們由學習才能接近藝術。我們現在回頭來看中西繪畫的問題，我知道中西原有可以互通之處，那麼就沒有理由一開始就劃出領域，這樣做很容易犯了剽竊別人的殘形舊式。我反對的是中西畫河水不犯湖水的想法。這些人因為沒有創的慾望，便設下牢獄來拘禁「犯人」。我們想有所衝破，因此都成了「犯

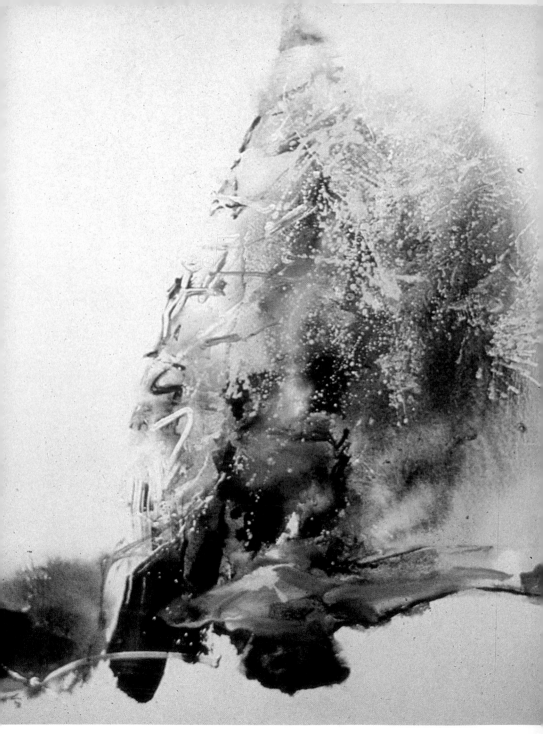

莊喆　1985　50.5×40公分

人」，眞是現在想來還有些感歎。

葉：「抽象」二字在現代繪畫史上佔很重要的位置，是毫無疑義的，但一般人對這個用語仍是人言人殊。這個字雖然來自英文 Abstract，但在英文的用法也是有很多不同層次的分別。許多畫論者只是把「抽象」與「具象」對立，如在英文裏選擇了 Figurative（具象、有形、可認的形體、熟識的一般生活可見的形體）相對 Non-figurative（抽象、無形、無法與實物相認的形體）。但「抽象」作這樣的解釋恐怕還是狹義的。從中文「象」的意義去了解也許會清楚些。你對「抽象」或「象」的意義有什麼看法？

莊：「抽象」對我是一種精神的探險的藝術，是一種「劇」，它絕對有動感，使我滿足了對外界的反應、感受。我的畫不是靜觀的。基本上它出於動、衝突、力。可是，我是以控制其平衡性的方式來處理；在形式上，「自然」退到第二線，隨著絕對的形與色、線以平行的思考呈現。換言之，這裏面有兩個層次：獨立的形的結構、自然。在我概念中的「自然」不是在一個平面上，不是一眼望去的自然外表；它可以演繹到局部、空中、水底乃至顯微鏡中。這也是我們這個時代對自然的了解與過去不同的地方。在這個時代，視覺的環境是遠較過去爲豐富。我覺得，我們再無法回到過去單一的古典傳統去，祇能把過去的古典傳統中一些有意義的東西——

如結構上絕對平衡感的要求，紀律的重要，感情上的適當控制等等保留住，其他的一切都是畫家個人的事了。

關於「抽象」這個名詞，並不引起我過分的關心。我以為給出一個名詞，再去界定它的含義，是鑽牛角尖的。從現在世界上已發生過的藝術形式來看，抽象與非抽象之間的固定含義少之又少了。我們如果堅持其間有何不同，那麼我說可用「絕對抽象」和「絕對非抽象」來分別好了。前者盡量少牽涉到自然的形狀在內，而是絕對的形狀。什麼是絕對的形狀？照目前已發生的來歸納，就是幾何中的光滑形狀。可是我們試看一個絕對的圓形仍然可以聯想成太陽、月亮，一條直線也可以看成地平線、水平面。至於絕對非抽象，範圍便太太多了。現拿我的畫來說，也許可以說成「多象」，因為我從未放棄對自然的觀察、感受。以前顧獻樑先生曾把抽象譯成「傳神」，又有人認為「抽象」應該譯成「心象」，不管怎樣，繪畫是「圖象」的藝術。

你提出「象」字，這就像問詩人對「詩」作解釋一樣的困難。一個畫家恐怕永遠沒有絕對的解答。是去「工作」本身來規範這一可能。作品既不是「加添」，也不是「修整」，應是「完整給出」的慾望。

葉：關於「象」的解釋，確是易於「著意而失眞」。我之把「象」提出來，也沒有要

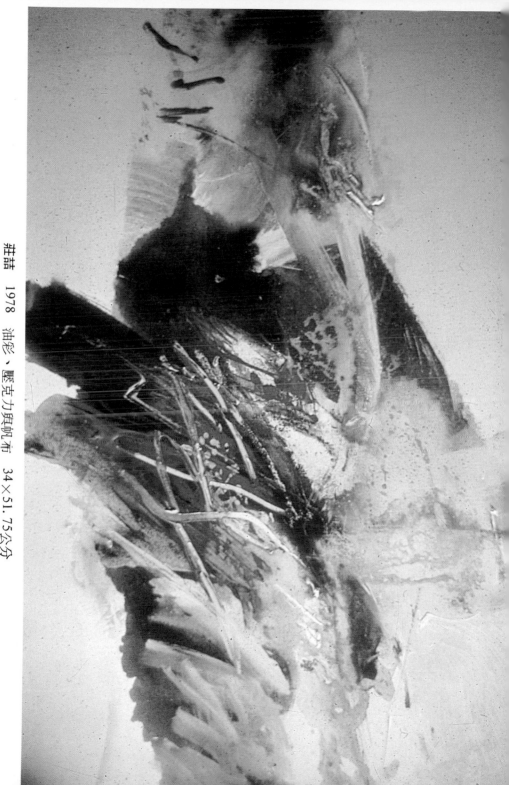

莊喆　1978　油彩、壓克力與帆布　34×51.75公分

求一個「可圈可點」「輪廓清澈」的解釋。我問，主要還是想著你的畫。同時，也想著一般人對「抽象」二字的抗拒意識。我想像下列的問題常常聽見：「這張畫畫什麼？」他們等待的答覆是：「一棵樹」。（對他們來說，模糊一點也可以！）或「一隻鳥。」（對他們來說，略具點嘴形也可以！）他們慣於把「象」和日常所見事物用一般粗淺的教育指示他們的方式去印證。對他們來說，既然什麼也不像，此「象」當然不是「象」了，便馬上下結論：「不知畫什麼，我不懂。」

事實上，所謂「象」又如何是外形可以概括的。人們太信賴狹窄傳統字典式的了解，而缺乏對先定「界義」的挑戰精神。但奇怪的，他們可以接受文字上的「水意」、「秋意」、「暖意」、「氣象」、「風象」……。水之「意」可見嗎？氣之「象」可見嗎？但水之「意」、氣之「象」絕對可感。可感而不可用「肉眼」見之的「象」就不是「象」嗎？我們如果拿出老子的三段話來看：

視之不見名曰夷。

聽之不聞名曰希。

博之不得名曰微。

……繩繩之不可名。

後歸於無物、是謂無狀之狀。

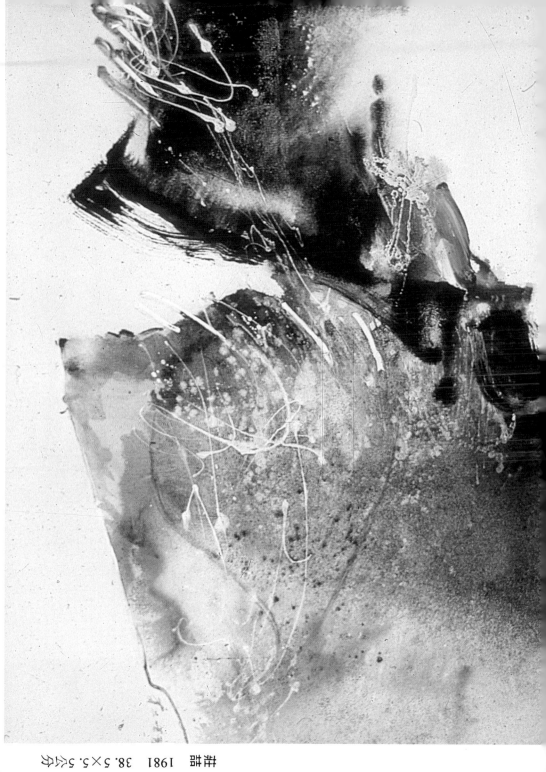

構成　1981　38.5×5.5公分

無物之象，是爲惚恍。（十四章）

道之爲物，惟恍惟惚。

惚兮恍兮，其中有象。

恍兮惚兮，其中有物。（廿一章）

大音希聲，大象無形。（四十一章）

然後再轉向你的畫，便馬上覺得那些問：「畫什麼」的批評家是完全沒有傳統的根的。我們提出老子也不是什麼「以玄制玄」的作法。當我們說「風雨欲來」，「欲來」是還未見風雨而彷彿在目前。當我們說「塞上風雲接地陰」，在我們腦中需要一定形狀、一定色澤的「風和雲」、一定形狀、一定色澤的「地陰」才可以感到那「氣勢」嗎？風可以有形狀有色澤嗎？

情形是這樣的：文字可以提供抽象的象，說「山」並不眞的看見山。讀者腦中眼前並沒有一個具體的山形，說高有多高，如何高法，說青有多青，如何青法；每個讀者不但因人而異，事實上也很少去追尋作者所寫的山的「實際模樣」。一般情況，讀者是從他過去看山「總的認識」裏去想像「山勢」，去組合文字裏所提供的空間關係。文字所提供的象，是虛的，反而刺激了讀者的想像活動；是「活」的，反而

使讀者能不黏於外象特限的外形，而能自由想像。

反過來，過去的畫家，愈黏外象的愈沒有提供這種自由。因爲是太過具體的形像，限制了我們對物的「全面顯現」的認識，惚兮恍兮，其中有象，反而豐富了觀者的想像活動，反而因得「氣勢」及「不黏外象」而能遨遊。這是抽象——在這種意義下的抽象的好處。

但抽象不是沒有困難的。第一，既不黏象，作者在構織上何所憑？第二，能不能胡亂畫形？我們說：當然不能。那麼又以什麼的「象」爲「已經完成」，爲「好」？（這是從未受過現代畫感染的觀眾的立場發出的。）第三，觀眾易於亂猜，因爲他習慣於把「象」與認識的事物聯在一起，說此像「女乳」等等。畫家在構織上對這些問題如何處理？

莊：你對「象」的看法很特殊，是摒除了狹窄的視覺的象而重認我們能感受到的更大幅度的象作爲我們表現的依據。說我的畫正表現了老子的一些話，這是偶然的切合。也許應該說，所感既相同，所表現則一，但我絕對不是從那些話出發的。因爲事實上，表現的行爲和感受之間還有一個很複雜的過程。

這些年來，我想我在畫的「象」上的解釋，是「畫自有其象。」以前我並不清楚這

一點，但是畫的年齡越長、越久，發現外界的象和個人內在塑造中的象不是一回事。

換言之，在五十年代時認爲中國畫的山水傳統精神是與過去的一些理論吻合的。

進一步解脫自然外界的細節就能托出仍是傳統的「精神」來了。

現在看不然，畫之道與自然之道是「並行」的。這「並行」的看法以前以爲是「合一」的。

看康丁斯基以後發展的抽象世界，在繪畫這追求從未停止過。但過去幾年

裏有許多國人又自動解釋說抽象過去了、完了，以後又是寫實的世界了。我猛然思

念及此，就驚愕駭異。又快三十年了啊，怎麼我們的小世界觀仍守得這樣牢不可

破，我們要什麼時候才能進入眞正的現代世界？這話不是三十年前我便聽到的嗎？

換了幾個名詞之外又有什麼呢？現在仍然聽見人說看不懂我的畫。

葉：事實上，情形現在好多了。在臺灣，能接受抽象畫的人數在比例上不見得比美國

的少。不懂的人自然仍是有的。藝術的眼睛、藝術的自覺是要慢慢培養的，像中國

大陸關閉了這些年，不但對外面的抽象畫無法認可，則連中國傳統中已有的抽象能

力都不能辨認。

莊：但對很多所謂「批評家」，我仍然可以在設想中反問：難道他們又看懂了倪瓚與

齊白石的特質？德拉克勞與拉飛爾之間又如何？畢卡索與蒙德利安之間又是怎麼一

回事？趙無極在畫的〈宋朝山水〉嗎？眞正的美術館、美術教育、美術批評在那

莊喆　1985　油彩、紙　24×20公分

裏?

葉：我完全了解你的心境。我想大部分中國現代藝術家都有這種感嘆。由於美的教育的缺乏，所以更需要像你那樣有美學哲思的人去教育他們，這也是我要進行這一個系列對談的起因之一。我們還是回到你的畫吧。我覺得你近年的畫，在肌理營造上有很大的突破，做到自發而能自律的放恣。

莊：我自己認為還是媒介上的表現促使我往這方面去做。因為我使用水性的壓克力與油性的油彩，二者幾乎是在同一時間內使用，其中的差異、互斥與互溶的極限都很大；可是出現的局面往往在不同的時間裏達到不同的效果。細微之處如油彩的分子在水膠性的濕度裏會凝結成大小形狀不同的顆粒。小的如同噴霧，大的如同裂渠，真是變化無窮。我想我得謹慎勿墜入玩弄效果的陷阱。大致說來，從大構圖開始，國畫中構圖上經常用「開合」來形容。在視覺上，用西方的術語就是比例、節奏、彩度、秩序這些。你喜歡用「張力」這個名詞。對我「筆勢」是一種架子，也就是國畫常說的「骨」。

在排除抄襲自然形式的路上，畫的結構法則實際上仍然從過去的美術遺產中得來。對我，眼睛看外界——自然是一回事，這又顯示出前面提過的「普遍性」的真實。對我，眼睛看外界——自然是一回事，面對一張畫布，無中生有——由開始到完結，其間的過程又是另一經歷。前面提到

的「並行」，是雙方在參照中進行的。

比方我看見一塊有綠苔的石頭，其細微的色彩變化使我讚歎。我記得住那由細節到石頭邊緣所形成的輪廓。這記憶往往會在一瞬間從大筆在畫面上的輪廓、再由潑灑的油彩、從松節油的變化、乾濕、沈澱等物理作用而呈現出類似那石頭上苔蘚的效果來。這就成了並行。後者並沒有直接抄襲自然的痕跡，可是由於石頭的感動而用了類似再記憶的手法。

畫其實不可能全是無中生有的。抽象的表達在畫面經營上完全聽取意志力。如果我祇求一根直線光滑而不代表自然，那就極吻合於人為世界；因為靠手的徒手塗寫，不能畫得好這直而光滑的線條，那麼就要用界尺來幫。這樣從界尺產生的線就是非自然的人為的線了。所以像康丁斯基那樣出推理而完成的抽象畫，最後的境界必然如他所說：成了數學的秩序。

如果說，中國藝術的精神是什麼，我想對自然的尊重是根本。這樣就可以連接到剛才所說的，對石頭的記憶由讚美而至再現。「自然」的動機到畫的產生二者之間有一微妙的空間存在。去畫也不是去證實記憶；眼的觀察所得到的不過是素材。就我來說，如果是好的畫，它可以透過圖面的種種，收集成一整體的形象；這形象能傳達出我對自然的觀察與讚美中那一幕幕的景象來，不是幻影——那種超越現實主義

· 207 ·

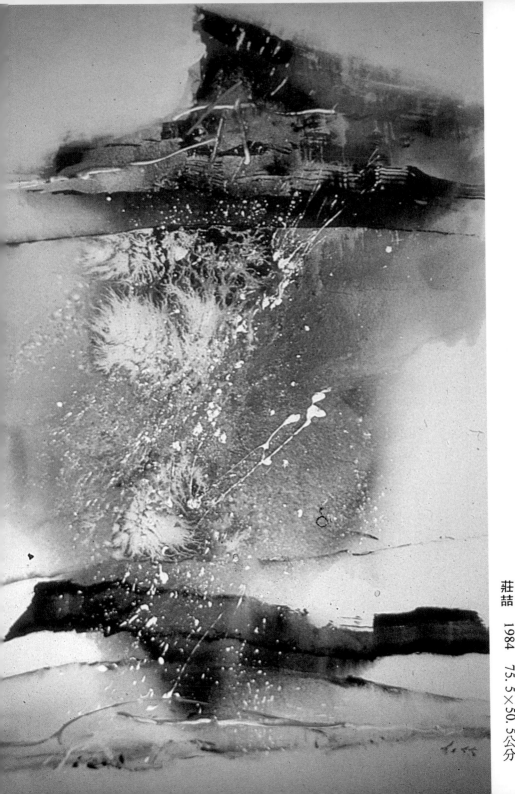

莊喆　1984　75.5×50.5公分

的手法或攝影寫實的手法；也不是畢卡索所說的騙局、假象。在立體派的觀念裏，最後被拼割的零碎圖像必須完整的交待出實際的真實感來，像他的大作「格爾尼卡」那樣，把戰爭的恐怖、受難者的肢體、火光、驚恐的馬、婦人這些一齊還原到畫面上。我要求的是非人為的，非人世的，是沒有被人碰觸過的自然，像海水衝洗的沙岸不能有一個人的腳印。

回到洪荒，回到原初，回到那使人對外界震慄的第一眼，回到繪畫的起點，如果能做到，那就是我要傳達的「真實」！

葉：你最後一句話幾乎和我討論道家美學時所提到的一種情況一樣：道家肯定無言獨化的原真世界，那未被人接觸、在指義前、語言前、概念前的原真世界，是完全自由自動自發自化的。但你一方面在精神上和道家相應，另一方面又肯定西方的表現主義，是相當重要的一個關鍵。可以這樣說，幾乎所有的中國現代藝術家，如果要忠於他的感受，都無法不在這兩個不同的美學據點間的張力和協商下進行。我極高與你進一步討論你所說的「並行」。依你的描述，由石頭苔蘚的深刻印象透過記憶再由筆觸恣意的揮發（不是刻意的模擬）重現類似的印象——這個過程基本上和傳統畫山水的歷程是很相近的，這就表示利用了傳統的美感推力來左右原屬於表現主義的筆觸，是重要的運思運筆的融合。

你前面也提到過山水傳統對你的引導。但我記得你有一封給我的信裏，說得更堅

實，你說你的「細胞裏沒有城市」，說第一次到美國歐洲的興奮一下子便過去了。

未曾留下半點痕跡，「心胸中仍是那廣大的空間。」你又說：「山水的情感是否在

歷史的長遠傳統中籠罩住我們？目前我不再懷疑這是否真實的問題。它必是真，極

真，根本是宗教者心目中的真理，我就這樣迎上去，在工作中找解答得安慰……水

墨感成爲歷史感，成爲一根線索扯到極遠，也通到我的神經裏去，因此用什麼東西

就自然而然的向那個方向走，不可思議地。」

你對山水和水墨感近乎宗教狂熱的肯定顯然是一股很強大的推動力。對一般畫家來

說，這種狂熱很可能會終止於水墨具象山水畫；但你不走這條路，要在油彩裏作

畫，揚棄單一的媒介，揚棄舊有的素材，揚棄具象形式，在這股強力的山水引力和

你所追求的獨立空間和畫象之間，你的調協情形雖有所說明，但許多實際情況我想

作進一步的了解。譬如，你有一個時期利用稀薄的油彩，是不是如你所說的要突破

趙無極的地域性（法國）的技法，求接近水墨感？如果是，還有什麼其他的筆觸？

（你用水墨畫在宣紙上的除外。）第三，我以爲更重要的是：在整體空間的結構

上，山水的形構（包括你自己經歷的和通過傳統山水畫而認取的形構如鳥瞰式、高

遠、平遠……等，如突峯、留白、和不平分的均衡）對你的構象有多少影響。舉個

莊喆　1976　油畫　34.5×50公分

例來說，在你從上突下一大筆之後（這類結構在你的畫中不少），你有時覺得必須旁加一小塊，或底部應該展開，有時太空處你覺得比重不對，你會取天平式比重在上面加上一小筆。（我這裏也許應該說明，西方的均衡與中國的均衡之別。西方往往求取平分對稱法，如梵爾賽宮前面如左十尺一棵樹則右十尺也要一棵樹；中國的均衡，最明顯的在中國字的結構上，如寫「鳴」字，「口」字和「鳥」字不可以一樣大小，一樣大小就不美，所以稱為天平或稱重式。）從這類大處著眼來看，有多少受你對山水的學養所左右？

莊：我最近常在想「雙傳統」的問題。照我多年的想法，中國現代畫本來就是屬於雙傳統的。因為摩登主義本身已成一傳統。所謂摩登，前面已經說過，是一種國際語言，透過媒介、造型來與過去世界任何一個單獨地區的藝術有別。但摩登主義這一傳統仍在發展，由歐洲發展到美洲、亞洲、拉丁美洲、非洲。以往我們談摩登主義，立刻想到歐美。現在不然了。如我們所在的亞洲——中國。本身的美術傳統何其深遠，一定要靠我們自己的藝術家來發揮，而不是咀嚼當年像高更、馬蒂斯淺嚐了的亞洲美術某種特性反而奉之如神明那種殖民地主義的想法。

你提到趙無極，他的想法、做法，我想是密切地與他當年到巴黎的時、境有關。他的法國式的品味，是把那時的「需要」，他自己的，以及法國當時的客觀情勢所能

述出的方式，來反嚼東方──中國。這就成了有些批評家恭維他的〈宋朝山水〉。

拿中國來看，五四以後的情勢，比他早一代的徐悲鴻，更傳統的齊白石、吳昌碩等

人，腦子裏可沒有半點「宋朝」的影子。要之，是要把徐渭、八大、石濤、揚州八

怪這些人往前再推進一步。宋朝太遠了。最遠不過是明朝而已。這又是怎麼一回事呢？中國畫家

們自己最明白不過。那些被列爲經典的范寬、馬、夏之輩不是說不會

起死回生地被中國畫家們再注視，而是說，在形式表達的語言上，他們太完整。就

像拉飛爾和提香兩相比較，石濤和鄭板橋的表現等於哥耶與梵谷，我們無法捨哥

耶、梵谷而接近拉飛爾。

這是我的理解。當然，歷史家也許有更周到的解釋。拿最近一個事例來看。歐洲的

德國青年畫家猛烈傳達出新的表現主義；從一九八一年起，震撼了紐約和整個美

國，有些新雜誌甚至以爲是歐洲向美國的反擊，因爲美國一向認爲戰後已成了世界

新藝術盟主。殊不知這種情形說變就變，美國人自己數來數去只有兩個小伙子──

朱利安・西拿布 Julian Schnabel 與大維・沙 David Salle 二人可以對抗。德國的

年青畫家並不直接承繼普普與抽象表現主義，他們從自己的表現主義再出發。這很

明顯又是摩登藝術的雙傳統性格。

趙無極的問題是：他並不站在「中國現代畫」的想法上。他以爲是巴黎派的，由巴

黎造就而歸於巴黎；但他的藝術之被認可，被尊重恰好是他有中國的血，因此在巴黎也好，日本也好，都認爲他畫的仍屬中國水墨感的畫，這其間是否有矛盾呢？

現在歸到你問我的問題。我以爲趙的水墨感（你注意到趙從一九七二年才開始重新畫些水墨嗎？）那是他長久在法國後首次回到中國的強烈反應吧。

而我，前面說過，你也問過，從小長在水墨的環境居然不用水墨，反倒拿起油彩、壓克力來，是因爲（我前面也說過的）水墨的色感終不能取代眞正的顏色，不能用顏色是違反這現代的生活空間的。固然，從水墨的色感可以培養並豐富我們對顏色更敏銳的辨別，那正好是擴大的，進取的做法。我們隨時仍可以拾起水墨來，就像劉海粟那樣。趙無極也是一例，這絕不會使他損失什麼。問題在我們要不要。

如果我們這一代再不能開啟新媒介的運用，那中國的新藝術仍會犯纏小腳的毛病，我用語可能過重，可是我實在不敢苟同於尊崇水墨至上的論調。

關於山水形式對我的影響。我想在繁與簡的問題。如果是簡，不用寫實的濃縮而用純結構的濃縮，書法的結構，尤其是草書，就出現了；因爲中國字從象形出發，其中已蘊藏了自然的基本形狀。但如從繁人手，染與面的關係會極複雜，但表現上容易捕捉住自然的面目，也就是易於表現自然的實感如大氣、石、與木的硬軟、苔質等等。這些能從紋理上出現。可是一當這些出現，結構的意義又容易被壓低，這是

·214·

我常感苦惱與困惑的地方。這兩種範圍之間是否能做到恰好的融合?我想是會的，而且已經做到了一些。我不敢說已做到了。恰好相反。老認爲沒有恰到好處，所以常常掙扎，常常爭取解決之道;可是在工作中往往又發現沒有想到的，譬如某種生物的形狀，既是動物性的，又是植物性的東西來，或者是人與這二者之間的。

葉:你曾在許多不同的場合裏說，你的畫風很少變化。你大略把你的畫分成三個時期:一九六三年採用了貼裱來製造實在感，補書法造型的不足。一九六八～一九七二是對抽象的不滿或表示懷疑，一九七二年以後，好像突然水到渠成，你揚棄了貼裱，而畫風無大變，一直至今。

但這不是我記憶中的印象，你畫風的變動似乎比這複雜多了。我不否認你的畫風有一種持續性，如六一年左右出現的雲霧狀結構反復在後期重現，只是肌理更見落實，結構更形堅明。又，六一年前爆炸性的線條的放射性、濺射性在近期大幅洗溶的背景裏扮演部份重要肌理的角色，做到多色彩、多姿式、更放恣、更大膽的揮發，而且做到隔而不離、獨立而又應和。在中間我記得還有好幾種畫:㈠由貼裱造成空間的忽出忽進意味的畫，是由山水形象通過貼裱而簡化爲幾何圖形(用半圓、圓、對位、用兩片或三片畫並排成一幅，中間的一片圖形——圓或菱狀裏往往有活躍變化的書法。)㈡水墨穿紙畫，基本是書法式，偶有色彩如紅花自黑枝爆放出

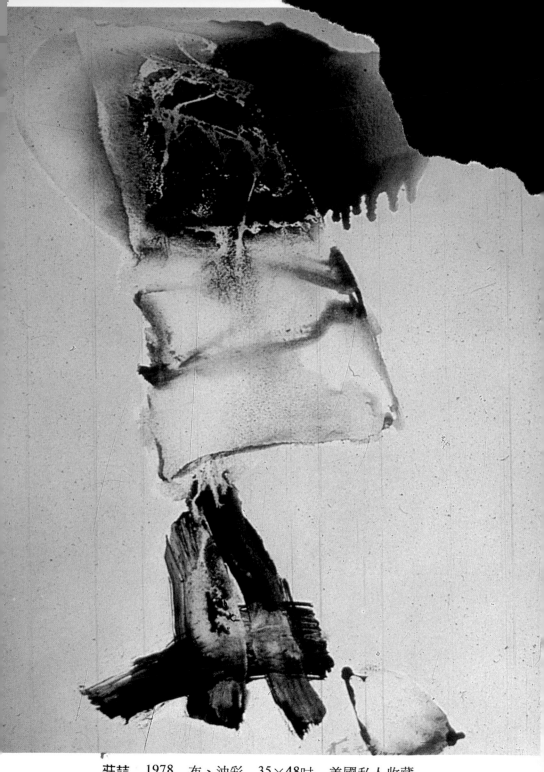

莊喆　1978　布、油彩　35×48吋　美國私人收藏

的自由線條等等。一九六二年前短暫的用爆炸式的乾硬線條的結構隱藏著內心的反抗、不安，且有憤怒的表現。這與那一段踏在校門自許獨創而不能的挫折感有密切的關連。藝術界的保守，生活上的寂寞，對前景的悲觀，這些都是推動因素。

一九六二年秋天的結婚是一種緩和，包括情緒上的。回到霧峯鄉下的穩定生活也是造成詩意表現的成因。那三年對我總是墊底的時期。

葉：一九六四年，你的畫仍然繼續發展那風格，一面開始用貼裱，嘗試造成畫中的「另空間」。

一九六五～一九六六，貼裱採取了另一個方式。帶書法濺射（彩色的也有）雲霧塊狀的空間與有特別意義的中國字（揮春的詩句）並置，最出名的是〈國破山河在〉那張。在這個時期的畫裏，貼紙中已有幾何的形狀，如三角形、菱形、五角球形。

這些形狀由書法、洗跡等來打破可能引起的單調。

由開始到那個時候，屬於理性化的幾何形狀，仍然一直由你強烈的感性所壓制住，並不會使人有「設計的意味」的感覺。但一九六七年左右開始，貼裱佔了主位，好像到一九七三年仍未脫離。但你的貼裱，除了構成空間忽進忽出的趣味之外，一直不能算是「乾燥的、理性的」。則甚至在近乎純幾何圖形的畫（一九六九～一九七〇年），由於你用了強烈顏色的並置，仍然顯出你是屬於「激情氣質」的畫家。如

· 218 ·

來。㈢用壓克力把書法、紅背景畫在畫布上。㈣「人與自然」，上幅爲自然用快筆
抽象的凝溶形狀，下幅爲支離破碎人體形狀。㈤用兩幅或三幅畫（非幾何圖形的）
合成一大張，在一九七六年左右似乎這類畫仍然不少。總而言之，變化頗多。
我想就我記憶所及，按年代作一個簡單的追踪，希望你有所補充和說明。
如果我記憶不錯，你在一九五八年的畫是屬於後期印象派塞尚式的風景。一九六○
年有少許克利的形象。一九六一年開始用書法筆觸，但後有強烈的山水形象做背
景。一九六二年，亦卽是韓湘寧用大塊釉石狀的時代，你的畫首次建立你獨特的、
至今仍以種種變化出現的雲霧狀油畫，利用洗跡及溶線求取渾然中具質的肌理。一
九六三年加入書法來打破雲霧，求取離合關係。遠近在一種藝術的空間裏同時存
在，同時消除；亦卽是說，雲霧狀迫使觀者取鳥瞰式看大幕景，而書法的衝勢，又
把觀者拉近。書法的筆觸旣近，但，由於是抽象形狀，也是遠，似乎是在大幕景裏
一種自然巨大垂天的活動象限。這種離合關係成爲你畫中最重要的構織原理，雖然
其間有變化而加深複雜的程度每進愈加。

莊：我過去繪畫的幾個階段分期在當時可以說是各自重點的追求。一九六二年開始參
加香港現代畫沙龍到一九六四年那段是初試「回歸傳統」，直覺中認爲重要的一些
繪畫因素如黑白主調；油彩在白布上像用水墨的方式來用；大空間留白不畫，隨寫

一九六九年的〈兩村一橋〉（「自然的題材，但用幾何形狀表達」）和〈月變〉，在圓或方的形狀裏，有書法（當然不是楷書式的！）有大膽的綠、紅，從定型的幾何形體裏蠢蠢欲動的要衝出來。那時期我還看過你的一張完全冷靜的幾何圖形的畫（卽我上面所提到的㈠），但這類畫，我印象覺得不多。

莊：在一九六四年起用貼紙時，完全是考慮「面積」的表現，因為手寫及潑灑油彩都是鬆弛的性能。我沒有忘記效果是可以用來豐富視覺的，但不能解決骨架的基本結構之道：在師大剛畢業那年～一九五七，我實際沈涵在立體派，尤其是勃拉克軟硬兼施的手法，也聯想到中國傳統畫山水體系中山石的型態實際也是骨幹，雖然在近代摩登主義的傳統中面的運用逐漸走上了二次元的平面表現。我用貼紙是在骨架結構這方面的鍛鍊。一九六六年出國兩年，回臺後一段時期對抽象產生懷疑，也許是抓不住想要表達的實體感。我找不認為抽象只能傳達空虛，那一陣子反而對民間的色彩造型有了興趣，可是再考慮之後，又覺得民間藝術訴諸直覺而缺乏深思的問題，我想我們應該有些畫家往結合民間傳統，導引到嚴肅藝術這條路上走，目前臺灣終於有朱銘出來了。在畫方面，還沒有看到強而有力的人。

葉：讓我繼續追踪你一九七一年以後的發展。貼裱仍佔你構圖的主位，包括我上面提到的「人與自然」那組畫。但在這些畫裏，我們已經看出你重新重視自然的渾然

性、流動性。所以在一九七一～一九七四之間，有兩個重要的變化。第一，山水形

狀的顯著；第二，提高了壓克力的透明性、滴流性，利用顏色本身構成的邊鋒代替

貼裱，其中大量激情性的色澤的運用，雲霧狀（包括用顏色構成的）和潑射式、表

現主義意味的書法的加入，構成一種「淋漓欲滴」的美麗（如一九七三年在臺北歷

史博物館所展出的），貼裱的痕跡在，貼裱的理性意味則完全消失。

也許可以這樣說，一九七三年以後，是你向一九六三年那種趣味的回歸，但更深

邃、更豐富、更多姿。以後，不管黑、白，多種色彩、邊鋒、書法、洗跡、雲霧

狀、貼裱、山水形狀（較易於認可的形狀）、彩色（包括白色）潑射性線條，都可

以不加思索，得心應手地縱橫於兩三重不同的空間，在顏色上，幾乎不避嫌地大膽

的揮發，造成幾種個性的大合奏。

你一九八〇～一九八一的畫，可以說是這個合奏的結果。我個人認爲，你最有力的

地方，是在我們乍看來像一大筆垂天的書法的雲霧狀構成的背景上率意塗抹而能做

到我最早說的「隔而不離」（即是說，作爲一種潑射的肌理，使我們另眼相看，特別

注意其獨立自由的活動，與大幕景隔開，但在整幅氣象裏，並不覺得它們不溶合，

所以不離），做到「獨立而應和」（彷彿萬物各具其性，但合而爲萬籟的自然。）

我的描述，是我多年來看你的畫的印象。和你畫家本人的想法當不盡同。

莊：無礙的。我只想說，在一九七六年時回看近十五年的努力，確似乎逐漸導向以前各種方面的綜合。一九六二年起頭所暗示出未完成的可能，可以說是引發出一連串的問題和解決的策略。到底解決了沒有呢？到目前為止，又五個年頭過去了。必須告訴你，在這段期間我不時仍有貼裱出現，可是非常少，並且是以布來剪貼的。不過這些作品幾乎都未發表，數量也少，大部分留來自己作參考用。

劉

國

松

資 料 篇

褒獎與榮譽

1965 臺北第五屆全國美展評審委員

1966 獲美國洛克斐勒三世基金會兩年環球旅行獎金

1968 當選臺灣十大傑出青年

1969 獲美國瑪瑞埃他學院「主流69」國際美展繪畫首獎

1971 臺北第六屆全國美展評審委員

巴西聖保羅國際雙年展臺灣參展評審委員

1976 當選國際藝術教育協會亞洲區會會長

1977 「香港當代藝術」評審委員

被邀為英國國聯八位代表畫家亞洲區代表前往加拿大參加「國聯版畫

代表作」之創作

1978 臺北市立美術館籌備委員

1979 獲國際靜坐協會完美獎

1980 被列入英國出版的「成就人士錄」

1981 被列入美國出版的「世界名人錄」

·224·

1973　揚大學藝術博物館、西德漢堡市漢斯胡普勒爾畫廊、香港藝術中心
　　　美國加州聖地牙哥市美術館、紐約市開樂畫廊、加州卡漢爾市拉克畫
廊

1974　美國科羅拉多泉藝術中心

1975　美國加州洛杉磯市喜諾畫廊

1976　美國肯薩斯州威其塔市烏瑞奇藝術博物館

1977　美國新罕普什州普利茅斯市新罕普什州立大學美術館、澳洲墨爾缽市
東西畫廊

1978　澳洲柏斯市邱吉爾畫廊、澳洲墨爾缽市東西畫廊、澳洲北阿德萊市格
林黑爾畫廊、澳洲坎培拉市劇場畫廊

1979　臺北市龍門畫廊、西德法蘭克福博物館、美國肯薩斯州威其塔市烏瑞
奇藝術博物館

1980　美國阿利桑那州吐桑市阿利桑那州立大學、美國俄亥俄州雅典市俄亥
俄州大學瑞索里尼美術館、美國加州蒙特利市蒙特利半島藝術博物館

1981　美國俄亥俄州哥倫布市立文化藝術中心、美國科羅拉多州渤德爾市科
羅拉多大學美術館、臺北市版畫家畫廊

1982　美國猶他州諾根市諾拉依科哈瑞森博物館

1983 北京市中國美術館、南京市江蘇省美術館、哈爾濱市黑龍江省美術館

1984 上海市美術展覽館、濟南市山東省美術館

1985 香港藝術中心

1986 澳門賈梅士博物館、重慶市藝術館、西安市美術家畫廊

（另參加國際性美展六十八次）

主要參展

1957 日本東京「亞洲青年美展」（代表臺灣參展）

臺北市中山堂「五月畫展」（劉氏為該畫會創始人之一）

1959 巴西聖保羅市現代美術博物館「聖保羅國際雙年美展」（代表臺灣參展）

1961 法國巴黎現代美術博物館「巴黎青年雙年美展」（代表臺灣參展）

巴西聖保羅市現代美術博物館「聖保羅國際雙年美展」（代表臺灣參展）

1962 法國巴黎現代美術博物館「巴黎青年雙年美展」（代表臺灣參展）

越南，西貢「第一屆國際美展」（代表臺灣參展）

1963 巴西聖保羅市現代美術博物館「聖保羅國際雙年美展」（代表臺灣參

展）

1964　在非洲十四個國家巡廻展出「當代中國繪畫展」

1965　義大利羅馬現代美術館「中國現代藝術展」

　　　義大利佛爾莫市市政廳「第一屆國際和平美展」

1966　在美國主要博物館和美術館巡廻展出（**1966-8**）「中國新山水傳統」

1967　在美國大學博物館巡廻展出「中國之新聲」

　　　菲律賓馬尼拉市陸茲畫廊「中國現代畫展」

1968　「主流68」，第一屆馬瑞埃他學院國際繪畫和雕塑

　　　巴西聖保羅市現代美術博物館「聖保羅國際雙年美展」（代表臺灣參展）

1969　美國加州史丹佛城史丹佛博物館「廿世紀中國繪畫之發展」

　　　西班牙馬德里市西班牙國立藝術中心「中國現代藝術展覽會」

　　　紐西蘭「國際現代藝術展覽會」（代表臺灣參展）

　　　美國俄亥俄州馬瑞埃他學院藝術中心「主流69」，第二屆馬瑞埃他學院國際繪畫和雕塑競賽展覽

　　　日本京都市立藝術博物館「國際造形藝術家聯展」

　　　美國加州舊金山德揚博物館「布倫達治新收藏展」

1981 法國巴黎塞紐斯基博物館「中國現代繪畫趨向展」

香港藝術館「香港藝術一九七〇——一九八〇」

巴林國巴林市「第一屆亞洲藝術展覽會」

1982 英國倫敦莫士撝畫廊「廿世紀中國畫之發展」

香港藝術館「廿世紀中國繪畫展」

1984 臺北市立美術館「國際水墨畫特展」

1985 馬來西亞吉隆坡「亞洲美展八十五」

法國巴黎大皇宮「五月沙龍」

日本東京都美術館「國際水墨畫展」

香港大會堂「當代中國繪畫展覽」

1986 法國巴黎大皇宮「五月沙龍」

韓國漢城韓國文化藝術振興會美術會館「亞洲彩墨畫大展」

藏畫機構

美國紐約市布祿克林博物館、支加哥市支加哥藝術院、俄亥俄州克利夫蘭博物館、舊金山市德揚博物館（舊金山亞洲藝術博物館）、米蘇里州肯薩斯市納爾遜美術館、痲省康橋法格藝術博物館、紐約市亞洲美術館、德州達拉斯現代美

術館、西雅圖藝術博物館、加州蒙特利牛島美術博物館、科羅拉多州丹佛藝術博物館、加州聖地牙哥美術館、加州史丹福博物館、肯薩斯州威其塔烏瑞奇藝術博物館、阿利桑那州鳳凰城藝術博物館、拉布拉斯卡州歐馬哈市賈斯林藝術博物館、科羅拉多州科羅拉多泉藝術中心、肯薩斯州肯薩斯大學藝術博物館、明尼蘇達州明尼阿波尼斯明尼蘇達大學美術館、佛羅利達州聖彼得堡市佛羅利達普瑞伯德林學院、紐約州坎東巿聖勞倫斯大學、阿利桑那州吐桑巿阿利桑那大學博物館、猶他州諾根市猶他州立大學美術館、加州惠特爾市雷歐航社學院、紐約巿國際電話電報公司、伊利諾州模林，約翰笛兒農具公司、威斯康辛州瑞興巿，巿議會廳；西德法蘭克福博物館、科隆東方博物館；澳洲墨爾缽國立維多利亞美術館；臺北巿國立歷史博物館國家畫廊、國立臺灣藝術館、巿立美術館；南京巿江蘇省美術館；濟南巿山東省美術館；杭州巿浙江省美術家協會；英國布里斯朵巿美術館；非律賓馬尼拉大都會博物館；馬來西亞吉隆坡藝術博物館；香港藝術館；蘭州巿藝術館；義大利麥西納大學。

與虛實推移，與素材佈奕

——劉國松的抽象水墨畫

一、虛虛實實：風格的追踪

葉維廉：如果我們以你一九五二年的畫算起，到今年已經整整三十年了。三十年中，變化很大，為對談上的方便，為了使讀者對你藝術的發展，有一個先後次序風格變遷的初步認識，容我在此先對你繪畫衍化的幾個階段，作一個輪廓性的介紹；我講漏或講錯的地方，你來補充，把表達上的一些獨特的問題或美學上的問題，留在後面讓你作答。

從大處看，你的畫可以分為具象和抽象兩個階段。抽象的階段相當長，又可分為許多不同風格的演變。你以具象開始，時間很短，但你接觸或嘗試的印象派、後期印象派的風格相當多；但在這個階段中，可以說你沒有找到自己的風格，所以也可以說是你的試驗階段。你大概是在一九五九年進入抽象階段的。初期的幾張，風格上接近抽象表現主義者帕洛克。後來雖然有很長、很多的變化，但抽象作為你繪畫的目標一直未變。

你初期的抽象畫，可以分畫面、境界兩個角度來看。最早的畫面用的是石膏，材料很硬，畫很高大（如果我沒有記錯，有一個半人高），畫面有凹凸。那雖說是透過抽象表現主義的方法來追尋你自己的風格，但我們可以感覺到，你那些畫在有意無

意間試圖把所謂「境界」的東西表現出來。㈠這可以從畫的標題感覺到這個傾向；你那時用了很多詩的畫題，如〈滾滾黃河天上來〉〈我來此地聞天語〉〈如歌如泣的泉聲〉㈡利用顏色、形狀和空間的處理構成一種引人深入的氣氛，如那張〈春花秋月何時了〉。主調是綠色。這綠色中變化的層次，用文字很難表達。它使人感到它是某種古代陶瓷的顏色，但這顏色不是局限在一個器皿的小空間上，而是延展為一個宇宙式的空間。如果用詩的「心靈的眼睛」來看，說這獨特的色澤和空間使人沈入古代的一種懷思，也無不可。

在這個時期的畫，你比較注重氣氛和空間的處理，不大注意「肌理」；你多半依賴油墨流動所得出來的效果。㈠膏畫以後，你便放棄油墨而轉入水墨至今。

在你具象畫的階段，曾經同時畫油畫，畫水彩和畫國畫。我記得這個時期曾畫過一張水彩畫。雖是水彩畫，但給人的感覺卻是水墨畫，技巧包括後期印象派的筆法，

劉國松：你指的是一九五六年的〈基隆近郊〉。

葉：是。還有一九五四年的〈印象派風的靜物〉，用的是水彩，感覺卻似油畫，印象派中點彩的技巧。這兩張畫提供了你當時摸索的一些動機、一些試探：卽，用不同的媒介求取近似的效果。（至於你後來對媒介的特長有所反省而專注地將之發展，

塞尙、馬諦斯……。

• 235 •

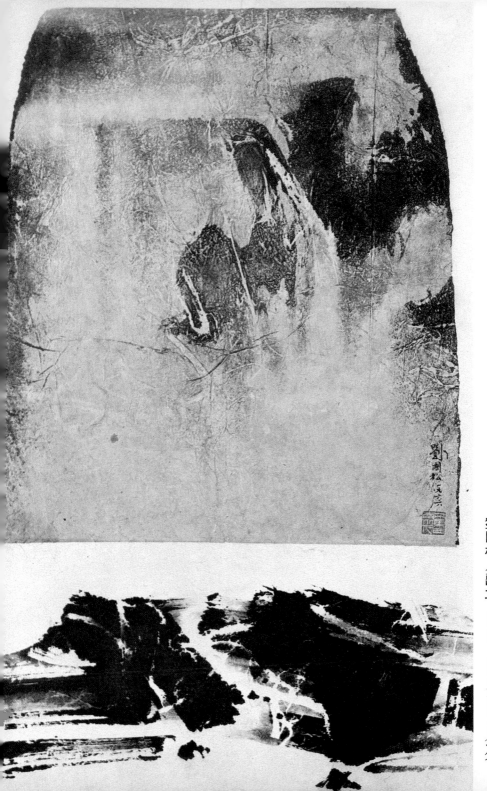

劉國松／矗立　1966　35.5×22.75公分

在後面的問題裏你可以發揮說明。）在你由石膏轉回到水墨的初期，我們看到類似的情況：材料不同，構圖卻相近似。譬如〈廬山高〉（石膏畫、一九六一）和〈故鄉，我聽到你的聲音〉（水墨‧一九六一）在構畫上便極其相似。

在你轉入抽象的初期，畫面留的空白較少。一九六二年在香港國際沙龍展出的兩張水墨畫（〈流動的山〉和〈春醒的零時零分〉），在「肌理」上有突破。這個突破，在我看來，是暗藏了你後來比較新的發現。當時我們推斷你這兩張畫的「肌理」，一部分是利用墨的流動，另一部分是用摺叠紙印墨而成。這次「肌理」的發現，必然與後來利用棉紙的紙筋構成的「肌理」暗藏著某種呼應關係。用貼裱法（Collage），也可以做出類似的「肌理」。但做久了，就會有一種人工化的感覺，而且邊有時會過硬；除非是表現上的需要，多做了便覺表面化。後來棉紙紙筋所產生的效果，留切邊，留白痕，比 Collage 便自然多了。一九六二年這兩張畫，我當時覺得很新鮮。你自己的藝術用心，可以說一說嗎？

劉：我當時不想用傳統的方法，也就是不用筆來作畫，也想打破筆的限制。我由十四歲開始畫國畫，一直畫到進入學。我常聽老師說中鋒多麼不得了，不用中鋒便畫不出好畫來。當我由西畫轉回來畫國畫時，我就覺得中鋒沒有那麼偉大。

葉：我記得你曾經寫過一篇文章，題目是「革中鋒的命」，那是什麼時候寫的？

劉：這倒是我來了香港以後（一九七一年到香港任教於新亞書院）寫的，但以前在臺灣課堂上對學生講過很多次。事實上，在試驗階段，我認爲中鋒是很不錯的，已經達到了一個非常高的境界；那是過去幾百年來，很多畫家的努力。到了現在，中鋒已經沒有多少發展的餘地，甚至筆的發展也沒什麼餘地了。因此我當時便開始用筆以外的方法作畫。當然，這種觀念是來自西方的。

葉：關於中鋒的問題，我記得有人提出不同的意見，如漢寶德便曾在中國時報提出過。在此我們暫且省略。你說用筆以外的材料作畫，這種觀念來自西方，現在讓我提出你在文星雜誌爲現代抽象畫講話的文章裏，或當時的演講裏，曾經舉出的一個例子。你說傳統畫有這樣一種做法：就是把咬乾的甘蔗渣子沾了墨往紙上丟去。這雖說是傳統中的一個故事，你當時的提出，不能不說是對傳統畫法的挑戰。但我以爲當時你想到這個例子，其推動力是來自西方的。這故事與康丁斯基無意中把畫倒過來看而發現新的秩序新的美，是同出一轍的。塞尚和康丁斯基都曾提出過，顏色本身，線條本身，無需藉助外形，便能表達出某種情感、某種神韻，與甘蔗渣子的「肌理」（在適當的表達需要下）和書法的筆觸之不必依賴被認可的外物形狀，便可以表達某種個性，是有著某種呼應的。起碼，我想你當時提出這個故事時的想法，是有著西方理論支柱的。也可能是這個想法，使你在一九六三到一九六八年間，開

劉：始大量用書法的筆法。

劉：大致上是對的，但中間還有別的嘗試，如貼裱法，如由紙的背面畫，如利用紙筋等。

葉：我注意到，事實上在一九六六年到一九六八年期間，把 Collage 加入書法筆法而構成的畫，如一九六六年的〈矗立〉，一九六七年的〈窗裏窗外〉，一九六七年的〈橫看成嶺側成峯〉及〈拼貼的山水〉都是重要的風格。但卽在這些結構上加了 Collage 的畫中，主調的「肌理」仍是書法的筆法。現在我試試描寫一下這些筆法的特色與效果。

你前期所喜愛的 hard edge（邊鋒肌理），你現在用書法來做，放棄了摺疊印墨的方式，同時注意到「邊鋒肌理」所要求的虛實融合的問題。在「邊鋒肌理」的造形中，你正反二面都有做。正面的做法是利用黑的邊鋒；反面的做法是利用白的邊鋒。虛以制實，實以制虛。那時的畫中，黑不一定是主調，白也可以主宰。而且白中留有線條，黑中留有肌紋，很多是紙本身的肌理供出的。一般而言，那時的畫注重肌理的營選，而肌理的營選，借助於書法多於其他。你是怎樣決定應用書法的？

劉：這個階段的畫，受到的影響很多，最初是受法蘭茲克萊因的影響，其實我受紐約畫派的影響很大，此外是帕洛克、馬查威爾。在中國畫家中，宋朝的石恪給了我很

· 240 ·

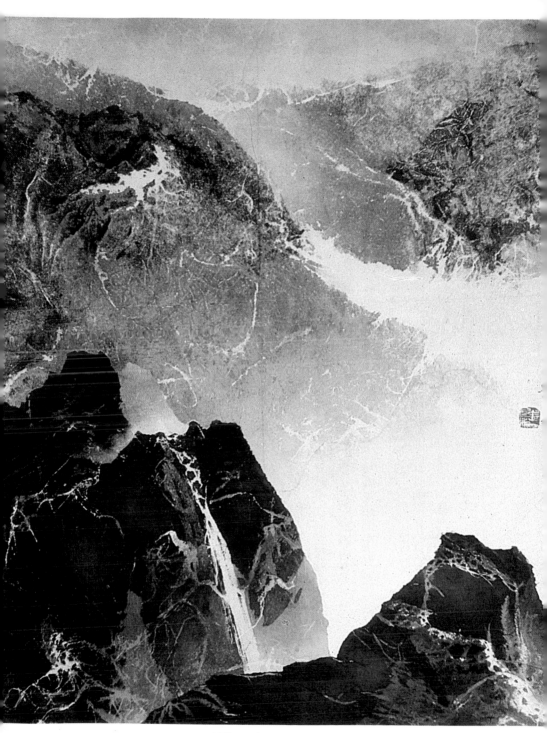

劉國松／斷雲浮　1965

大的啟示；因為他畫的羅漢，身上的衣紋全是用狂草的筆法畫出來的。他這兩張羅漢畫給了我很大的衝擊。在以前大家常說書法卽畫法，說以書法入畫，但用在畫上的書畫都是行書楷書乃至篆書的筆法，這種狂草很少用在畫上，就是大楷的筆法也是很少用的。

葉：早在禪畫中，就用書法畫畫了。

劉：早在北宋時就有了。

葉：我個人頗喜玉澗的畫。

劉：玉澗的畫，不算書法入畫，應該算是比較抽象的側鋒筆法。或者應該說，他的畫給我的感覺，是抽象的感覺遠超過書法的感覺。而只有石恪的畫，書法的感覺比較多。在北宋時石恪已將狂草之筆法用在畫中，為什麼我們不將這種傳統發揚光大，並將它用在抽象畫上呢？此時，再回頭看克萊因的畫，就覺得沒有味道了。我對克萊因的畫，有兩點意見：第一，他的畫的筆法，根本無法與中國的書法相比。第二，他畫黑的時候，只顧到黑，沒有注意到白的空間的問題。

葉：你提供這個意見很好。我剛剛提到正反兩面的邊鋒肌理，在這裏可以作進一步的說明。你將書法作反面的表現，境界是相當有意思的。過去傳統畫中的白，是留白，由虛到實，不是隔開便是渲染過去；像你這樣反過來做，讓「白」湧進來，有

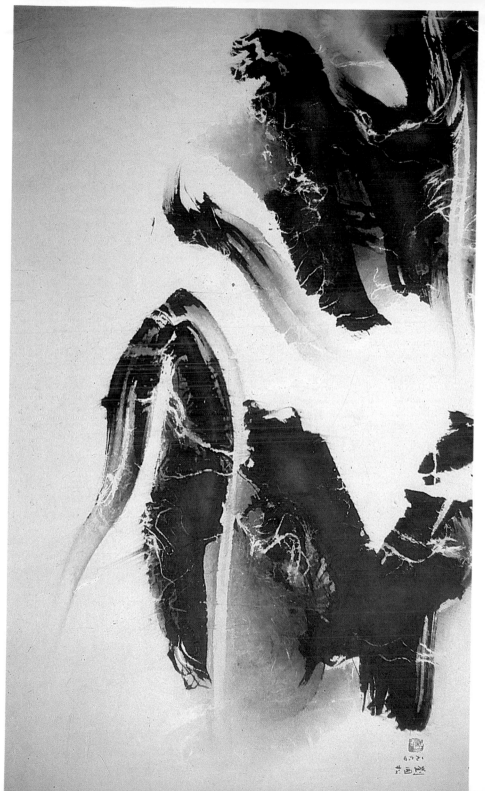

劉國松／一抹沉黑　1964

一種新的力量，是傳統畫中沒有的。像米芾的白雲是柔軟的，而你的白有硬的東西。一般情況是用毛筆點「黑」在紙上，而你這個時期的畫法，雖是用黑在白紙上，看來卻似用筆將「白」點在黑紙上；在你的發展上說，可以說是一種突破。這種對換位置的技巧，加上了後來棉紙紙筋所構成的肌理，一直都是你畫中的主宰性的風格。

對了，一九六七年的幾張畫，如〈魔月之歌〉〈河山頌〉〈風之孤寂〉等的書法筆法與這之前的有所不同……。

劉：一九六六年在紐約時，我開始用 Acrylic 來作畫。一九七六年由歐洲回來，又想試創新畫風。

葉：在紙上用壓克力顏料沒有問題？

劉：沒問題。顏料的表面多了光亮面，也許是你覺得肌理不同的原故。

葉：關於往後的風格的變動，我們不知可不可以這樣說：上面提到的「肌理」一直主宰著以後的畫。即以「設計」（如把圓與方放在畫內）與 Collage 構成的那些畫中，包括三百多幅的太空畫，也利用了你慣常的「肌理」打破「設計」的平面性和機械性，企圖利用「肌理」的流動性引觀眾進出不同的空間與時間。你認為這個說法還合理嗎？

劉：可以，但對於這個時期畫面結構的想法，是相當複雜的，有很多人只看到阿波羅七號登月球對我的影響，而忽略了我風格發展下的一些需要、一些內在邏輯如何配合著當時的一些視覺發現。

葉：這顯然是很重要的問題。讓我把這個問題延後和別的藝術問題一起提出來。你太空畫以後基本上是回到抽象水墨畫，但追尋更細緻的「肌理」，而在構形上比較顯著地接近山水。這是你幾個階段風格變化的大概輪廓。

二、國畫西畫：歷史與觀點

現在，我想就你畫畫的經歷問一些歷史的問題。

在你具象的階段，亦即是你的模倣時期，你一面畫國畫，一面畫水彩，同時畫油畫，學過印象派、馬諦斯、塞尚、克利的筆法，在中西畫之間，你當時有什麼看法？

劉：在中學時，老師一直鼓勵我畫國畫。事實上，我十四歲時就開始畫國畫。在中學時畫西畫的人多，老師認為我應該走國畫的路。我能考進師大，完全是因為國畫考得好。在師大入學之前，我從未畫過素描，也從未見過木炭筆。所以在師大入學試考素描時，我是看別人怎樣畫，我再畫的。進入師大後，我和孫家勤的國畫分數是

全班最高的。孫善工筆，我重寫意。到二年級後，除上國畫課畫國畫外，課餘的時間都在畫西畫。我轉過來畫西畫的原因，主要是好奇。因爲以前沒有接觸西畫，覺得它很有吸引力；其次，那時我所看到的國畫展覽，都千篇一律，而覺得西畫多形多色的風格比國畫有生氣得多。

那時我一個人在臺灣，無親無故，很窮，沒有能力買油畫顏色，所以畫的都是水彩畫。我第一次畫油畫的油畫箱、油畫筆，都是我當時的導師朱德羣先生送的。我在師大期間，大部時間都只能畫水彩畫。等到我畢業後去教中學，我將第一次領來的兩個月薪水全部買了油畫顏色。從此我便很少畫水彩。一九五五年到一九六一年畫的全是油畫，包括你提到的石膏畫。這個階段可以說是完全是跟隨西洋現代畫的發展來發展的。

葉：你當時所接觸的西洋畫家，那些人那些特點最吸引你？對你有什麼啟發？請先從具象方面談起。

劉：最初，塞尚對我的影響很大。大二大三時吧，我最崇拜塞尚，其次是梵谷。因爲中國畫用的顏色非常平淡，西畫，尤其是塞尚的畫的顏色很豐富，層次變化又多，對我有很大的吸引力。跟著是模倣莫迪格尼亞尼，後來再接觸畢卡索、馬諦斯。此外盧奧、克利和尼柯遜，都有些影響。

劉國松／寒山平遠　1965　34×66公分

葉：是不是通過美術史認識的。

劉：是通過畫冊，一年西洋美術史的課只講完文藝復興。

葉：讓我換個方式來問你。西洋畫的顏色吸引你，造形和某些技巧對你是挑戰，但都不是通過水墨可以表現的。當時你有沒有覺得水墨作爲一種媒介有限制？其次西洋觀看世界的方式跟中國不一樣，所以在構圖和採取的角度都有一定程度的差異。這包括用光用色，你自然知道中國傳統畫是沒有光源可言的。這些問題你當時有沒有考慮，例如造形、結構……。

劉：我當時只懷疑國畫畫法的發展可能性有多大的問題，還未作分析性的了解。我們所見到的中國畫的歷史，畫無論怎樣變，變來變去都不大，變的只是個人一點點小的風格；而整個大的繪畫形式，根本沒有變。對當時在臺灣的中國畫，尤其感到失望，但又不知怎樣做好。西洋畫的新鮮，使我把國畫擱在一邊。

葉：「五月畫會」是什麼時候成立的？

劉：「五月畫會」是在我畢業後一年成立的，也就是一九五六年。一九五七年開了第一屆「五月畫展」。但在一九五六年我們曾開過一次「四人聯合畫展」。

葉：一九五七年你畫的仍然是西畫。

劉：是的，我要到一九五九～一九六〇才開始轉變，更正確的說，是一九六一才再以

劉國松／日落的印象　1972

葉：抽象的形式回到水墨畫上來。

葉：五月畫會會員聚在一起開畫展，就像我們搞文學的常聚在一起，大家常常討論問題。當時你們討論有關西洋畫、傳統中國畫和繪畫的新方向時，一定有些比較尖銳的問題，可否提出一兩個來？我希望你提出的不只是個人的看法，而且是同時代的畫友的看法。此時東方畫會成立了沒有？

劉：「五月」是在一九五七年五月正式展出，「東方」則是在十一月。

葉：你們之間都認得。我知道，當年你們常常發表言論，在你記憶中，曾發表過些什麼特別重要的話。

劉：最開始大家主要是不滿當時臺灣的保守氣氛。在當時，無論是國畫界或西畫界都很保守而沈悶。中國畫保守著明清的畫風，沒有什麼個人的風格和創意；在西畫方面，多半是由日本人間接地受法國後期印象派和波那爾的影響，換句話說，這些影響不是直接來自西方，而是經過日本間接影響過來的。（葉按：波那爾曾受高更和日本浮世繪的影響。）

葉：當時廖繼春先生是你們師大的老師？

劉：是。但廖繼春當時的畫風還是屬於印象派，尚未進入野獸派。李石樵那時接近波那爾，算是比較新的。對我西畫有影響力的畫家有三位，那就是朱德羣、廖繼春和

・250・

郭柏川三位先生。朱先生的畫有點野獸派；在學生時代我的畫風已由印象派進入了野獸派了。我們希望以我們的試驗和衝勁給畫壇帶來一點生氣。我們曾以野獸派風格的畫參加全省美展，結果通通落選。我們畢業後開了一個四人展（與郭東榮、郭豫倫、李芳枝）後，便成立了「五月畫會」，在第一屆畫展裏，我並代表畫會寫了一篇「不是宣言」的宣言。

葉：是否可以說一說那宣言的內容。

劉：事隔二十多年，記不清了。

葉：在你記憶中，你們談到的尖銳問題是什麼？

劉：我們常常談到的，是我們是否應該表現我們這個時代的精神。

葉：是不是意味著國畫中的境界、氣氛和我們現實生活脫離得太遠了。

劉：對了。但我們搞現代繪畫運動並不是完全針對國畫，對西畫也一樣。

葉：我了解。在當時的環境，我們還是肯定中國傳統畫中有永久性的東西，正如我對中國舊詩一樣，一直也很喜歡，且不斷推崇；但我反對當代人寫舊詩，尤其是當時看到的舊詩，往往搔不到癢處，你講的是不是有這種涵意在裏面？

劉：是的。

葉：說到時代感，讓我問你這個問題。你知道野獸派和表現主義從後期印象派發展出

· 251 ·

來後，雖然都主張線條和顏色的獨立表現力，但風格氣氛是迥然不同的。譬如以馬蒂斯為中心的野獸派，顏色光亮鮮麗，表現和諧、明亮、詩樣安詳的世界，很少痛苦，衝擊，扭曲的一面。而北歐的表現主義就不一樣，扭曲的痛苦、懷疑、精神狀態呈緊張爆烈。我相信你也必然接觸過這些畫家，但你的畫中好像完全沒有第二種經驗。對這些畫，基本上你是抗拒呢還是吸引？

劉：是有吸引力的。但在本質上，我與這些畫家不一樣。我試用我和顧福生的畫來作例子。在本質上，我是接近梵谷的。像梵谷，他生活上遭遇到愈多的痛苦時，他的畫上愈要表現美好。我從小就窮困，生活很悲慘，沒有父母的愛，也沒有家庭的溫暖，但我希望美好，所以我在畫中一直表現美好，而不要表現悲慘。而顧福生恰和我相反。他生長在富庶家庭，生活舒適，美好，但他卻表現了悲慘。我曾問過他：「你連畫筆都由佣人代洗，為什麼在畫中卻表現得如此悽慘？」他伸伸手對我說：「我也不知道。」

葉：我曾用「個人爆發」的題目談過他的畫。他當時的畫有爆炸性的東西，我一直認為你的畫中缺少了衝突，也就是說沒有爆炸，沒有焦慮，沒有憤怒。你提到梵谷，雖然他中後期的顏色明亮，事實上他表現的是痛苦和近乎爆炸的瘋狂。你畫中的平和是不是與中國傳統美學有關，卽是說，在你的美感意識裏，傳統的美感意識把現

代衝突性的經驗中和了?!

劉：中國的山水畫多半是走平和的路子的。不過也不全是，如八大、石濤，甚至石恪、梁楷都可以說是表現主義的。

葉：我終究覺得與北歐表現主義者的不同，我們現在不談好壞。

劉：我認為與民族性有很大的關係。

葉：你來談談「東方畫會」的動向好嗎？

劉：我們反對國畫西畫的保守，是一致的。那時我與蕭勤、霍剛都很熟，常常在一起聊天。我們兩個畫會分別成立後，當時的「五月」是全盤西化的。「東方」倒是走東方的路子，所以他們的畫會叫做「東方畫會」。「五月畫會」是由巴黎的「五月沙龍」想到的，因為我們當時希望朝向「五月沙龍」同一的目標。

葉：換言之，你們早期展出的全是西畫。

劉：是的。

葉：那時「東方」展出那一類畫？

劉：夏陽與吳昊當時用線條將人物畫的羅漢和觀音勾出來，畫在用油漆倒在做畫布成的底子上。畫面上渾渾染染的，有牆壁發霉的感覺。夏陽勾細線條，而吳昊勾的是粗線條。他們那時是想從敦煌壁畫抽出點東西來。形狀仍是具象的。事實上，他們

· 253 ·

劉國松／吹皺的山光　1985

的作品比「五月」新，因爲我們還是野獸派。他們雖然也屬野獸派，但畫比較平面化，顏色也與一般野獸派不同，灰暗暗的。蕭勤畫京戲、歌仔戲，用色強烈。陳道明的畫比較抽象。

三、素材與表現形式的發掘

葉：現在專就你創作的過程問一些表現上的問題。你具象畫時期，透視採取直線式，石膏畫（卽帕洛克式抽象畫），你開始用鳥瞰式，至今未變。這個轉變的力量來自那裏。

劉：這是畫風轉變的關係。對著物體寫生，一定取直線式透視。

葉：也許是傳統山水畫潛在的影響？

劉：想把水墨畫的優點加入油畫中，確是當時的嘗試。

葉：是不是可以這樣說，在一九五八年走上抽象以後才和傳統美學問題銜接。至於由石膏轉回到用紙，可能不完全是美學上的問題，而是石膏本身有了限制。

劉：不是的。這問題應該這樣來解答。我們當時既然覺得中國畫表現力有偏限，認爲西洋畫較能表現現代人的思想和精神，認爲水墨畫是農業社會的表現材料，所以希望採用油畫的表現形式。然後把中國畫的優點、意境或趣味摻到油畫中去。我那時

・255・

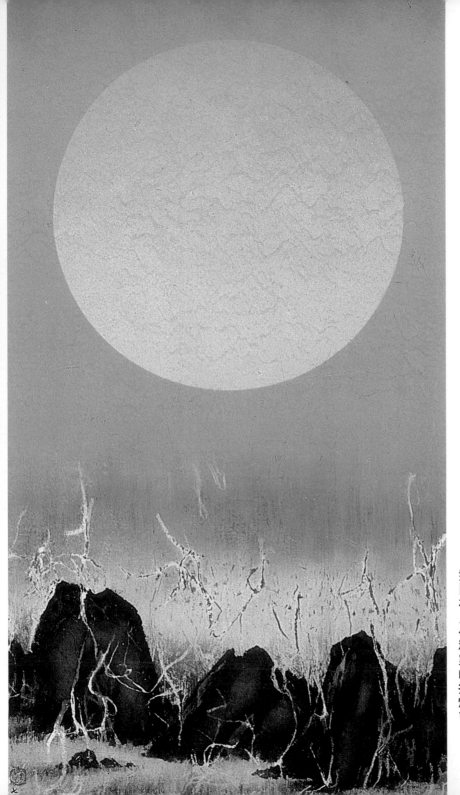

劉國松／小精靈的提燈會　1972

用大畫布，上面倒了石膏，一面希望有些「肌理」，另一方面是希望表現水墨的趣味。在畫布上表現水墨趣味較難，而石膏吸水與宣紙的效果較接近。

畫了兩年的石膏畫以後，到中原理工學院的建築系教書，有一次和建築師們一起聊天。他們談到中國現代建築的問題時，對中國文化學院的建築頗有意見。他們認為用鋼筋水泥來建造中國宮殿式的建築，用水泥模做木造建築的效果，在大樑上和天花板上雕龍畫鳳，甚至做上斗拱，塗上鮮豔的顏料。他們認為這是做假。

葉：是不應該的。

劉：他們的理論是，用什麼材料，就應把那種材料的特性儘量發揮出來，不應該用一種材料來代替另一種材料的特性。這．理論對我的衝擊很大，我開始自我反省，我自己用油畫材料去表現水墨趣味，不也是在做假嗎？我為什麼不直接用紙用墨呢！於是在一九六一年開始，我毅然決然地放棄了控制得很純熟的油畫材料又拿起已經不用了將近十年的水墨畫，這一改變是相當痛苦的，困難的。等於又從頭做起，沒有很大的決心與毅力是做不到的。

葉：從創新的立場來說，如果確有新面貌，我認為是無可厚非的。我以為中國文化學院的情形是壞在設計、意境、形象完全沒有新意。我想你當時用石膏，應該有些新發現。除了墨和「肌理」有新的效果外，還有雕塑的觸覺，空間感，重量感都不一

・257・

樣。當然保存也是一個問題。我覺得在你創作的發展中，這應該算是一個轉機的突破。

劉：站在中國畫的立場來看是有突破，但站在西洋畫的立場來看，就沒有什麼了。

葉：現在我來問你一個較為棘手的問題。有人批評你的畫，說你的抽象山水畫只不過把中國傳統山水畫的形狀抽象化；至於你畫中空間的處理，傳統畫中早就有了，現在只不過在畫上加了一層毛玻璃，使人隱約看到山水大致的形狀。當然這種批評的涵意是不好的。當你看一張中國傳統山水畫時，你看到的是結構？空間安排？氣勢？獨特的透視？還是其他的特點？你如何轉化到你的抽象畫上？

劉：過去中國畫強調的是用筆用墨，這種出發點是注重局部的東西。當我不注重用筆用墨後，將用筆的方法有意去掉，我便注意大的結構。至於說我所作的空間處理和結構在過去的傳統畫中都有過，這並不算稀奇。就是西洋的現代畫和過去的西洋畫在結構上的基本差異也不大。這就要看你如何在傳統中取它的優點。我放棄筆墨，便取其結構，取傳統畫中獨特的空間安排。我曾寫過一篇文章專論中國畫中勝於西洋畫的空間安排。我不重中鋒的筆墨，故取結構與氣勢為指標。至於說是隔了一層毛玻璃看山水。事實上，我沒有在畫山水，而畫中卻有山水的感覺。這感覺是由畫的結構呈現出來的。畫中有山水的感覺，這可能與我早期畫過許

劉國松／神韻之舞　1964

多山水有關，也與我熱愛旅行有關。臺灣的大山，除了太平山外，在橫貫公路未開之前，便已遊遍。一九六七在歐洲四個月，大都去看名山，在瑞士便住了兩個多星期。我雖然拍了很多幻燈片，但我從不照著幻燈片或照片去畫。當我作畫時，只有一個抽象的概念，在進行中，往往會出現山或水的感覺，但絕對沒有刻意描摹定型的山水。

葉：我想應該這樣說。你的做法顯示出你與傳統的應合。就像郭熙所說的，畫家應該先認識山水各式各樣的面貌：仰視，俯瞰，側觀，早上看，晚上看……要做朋友一樣熟識。這樣得到一個「原形的脈絡」，留在腦裏。你作畫時，不一定畫某山某水。在進行中，因某種空間的關係，有些山水剛好配合了，就出現在畫中。我想這樣來解釋你的畫比較合適。或者應該這樣說，是虛與實互相推動產生來的一種情況，所以變化是多層面的。

你說你拒絕了筆墨，但並不表示你放棄「肌理」，黑白邊鋒的推動（如一九六二～三年的畫）而製造了獨特的「肌理」。一九六三年以後，你開始用書法製造「邊鋒肌理」，事實上筆墨回來了；但你沒有把筆困在某一定型的東西上。書法的好處是不受定型事物的支配，尤其是狂草，變化更大。但將字（譬如狂草的字）的一小部看成一張畫，這在中國傳統中沒有這種想法，而西方有。後來你用毛筆來做主要

劉：關於這一點，我想補允說明一下。現在我教學，特別強調技巧本身的獨立問題。畫竹有畫竹的畫法，人物有人物的畫法。畫竹的畫法不能畫人物。在傳統畫家中只要能做到把技巧和形式分開的都變成了大畫家。例如香港的趙少昂，本身有很高的成就，自己創造的風格也很明顯。但他教的學生就很難超越他。他是一個典型的中國畫老師。他畫鳥的技巧就固定在鳥身上，而這種技巧，不畫鳥就沒有用。因此我在教學生時，只教技巧，至於技巧如何運用，那就是學生自己的事了。但我從不教用何種技巧畫某種定型的東西，換句話說，我教的這些技巧，可以畫人物，也可以畫山水、花鳥。這樣的技巧才是活的。

的「肌理」，這個推動力或者可以說是來自西方的。所以說，你將東西結合的因素很多，推動力也很多。西方和書法進入你的畫中，筆墨回來了；可是筆墨的用法不一樣，意思也不一樣，感覺也不一樣。這時你的畫可以說是表現主義的筆墨。

劉：關於這一點，我想補允說明一下。現在我教學，特別強調技巧本身的獨立問題。

葉：你這意思是以意帶筆，而不是以筆帶意，才可以有新境出現。蘇東坡的詩論畫論我一向很推崇，但他有一句話，「胸有成竹」。這句話始終是一個困難。

葉：這句話害了很多畫家。

葉：以蘇東坡的全面美學來看。他講的「成竹」應該還是指竹的「意」，而不是形狀

・261・

劉國松／雲與雪的對話　1964

具備的竹。這與他常常講的「理」有關。（「余嘗論畫：以爲人禽、宮室、器用，皆有常形。至於山石、竹木、水波、烟雲，雖無常形，而有常理……常形之失止於所失而不能病其全。若常理之不當，則舉廢之矣。」）只畫竹形的，是畫匠，能掌握竹理者，才是畫家。

當你敎學生時，你提供一些什麼空間關係的了解。敎傳統畫時，你可以說這裏放棵樹，那裏留空，後面放一個重的山……我想知道，你面對一張白紙時所考慮的空間關係是怎樣決定的？

劉：我想在先將我作畫的態度和過程解釋一下。當我從西畫轉回國畫時，我曾化了兩年的時間去找不同的紙來畫，來試驗。這樣做是因爲不想用傳統畫家所用的材料來畫畫。我試用新材料的想法也是來自西方的。

我試用過很多種不同紙、過去大畫家們沒有用過的紙。最後終於試驗研究出我以後特用的棉紙來。在一九六二年，我曾用過一種糊燈籠的紙。這種紙中間夾有很細很細的紙筋。在一個偶然的情況下使我大爲驚奇，這發現與康丁斯基的故事有點類似。

有一天我由外面回到畫室，見到原來放在桌上的畫被吹到地上，畫的反面朝上。當時我用這糊燈籠的紙來試畫，主要是想利用它的「肌理」。這張由反面看的畫，上面有許多白線；而這些白線是由於墨不能透過低筋而形成的。這就啓發了我由紙的

· 263 ·

反面來畫。畫了很多以後，又覺得不方便；同時由反面畫，筆痕與造形不能很清楚

地表現出來，畫面也顯不出力量來。所以我想：如在紙的正面有紙筋，我畫完後，

將紙筋撕去，畫面上仍有白線，而筆觸也很清楚有力，那該多好。

爲此，我曾與一些紙廠老板商量，希望他們能做一些紙筋做在紙面上的紙，而不是

將筋夾在紙的中間，同時也希望將紙筋放大。只有一個老板答應可以試試，但至少

一次要訂兩令紙（一千張），才肯做。那時我窮，終於標了會訂了兩令，但做得不

太理想。後來又訂了兩令，才有滿意的結果。

當我用這種紙畫畫時，首先要看紙筋分佈的情形，然後決定那裏著墨。因爲我要利

用紙筋，我就用大草書式的筆法畫上去。那時我用的筆，不是傳統畫家們用來畫畫

和寫字的筆，而是用刷砲筒的刷子。這刷子是豬鬃毛做的，很硬，一筆下去，很不

容易控制，甚至會分叉。這分叉，在傳統書法家或畫家看來，可能是一種缺點，可

是在我的畫中，卻變成特點之一，你在畫中可以清晰地看到。下一步，就用染，因

爲全用畫寫，是不够生動的。染的方法則完全是傳統的。在染的時候，常常會染出

山水形象來，這是很自然的事，因爲過去我有傳統山水畫的訓練，而又特別喜歡大

自然，愛好遊山玩水。但我一直反對以「胸有成竹」的意思來作畫的。

葉：照你這樣講，你是屬於表現主義者。表現主義基本上有兩種可能性。一種是仍然

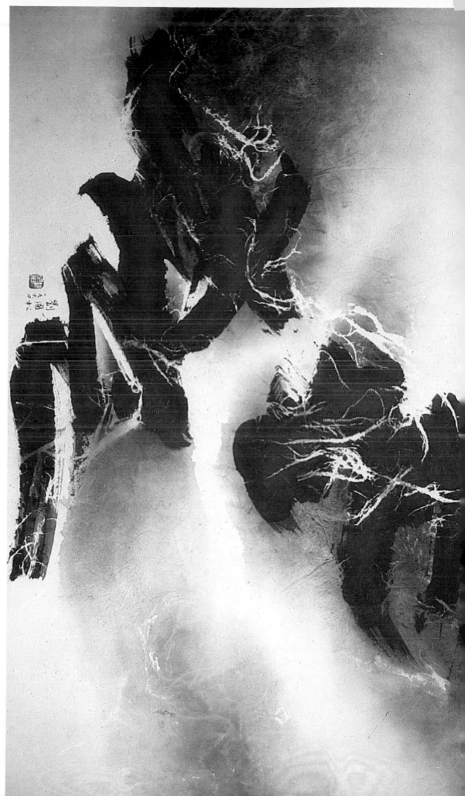

劉國松／黑與白線的變奏　1964　75.5×50.5公分

劉：是，我是根據紙筋來構圖的，因此我畫畫就像下棋一樣，也就是和紙筋下棋，和筆觸下棋，乃至與空間（空白）下棋。一筆一步棋地商榷著結構的變化。

葉：但下棋的策略是根據你心中的大局所應有的佈陣的。你畫中的大局是什麼？傳統畫的佈局對你有多大的影響？照我想，你一旦走回筆墨的應用，中國山水畫傳統的結構，隱隱中仍會影響你的佈局的。譬如鳥瞰式，譬如「馬一角」，或者牧溪、玉潤的空茫山水。

劉：這是非常可能的。傳統山水畫的訓練與經驗，不可能一筆抹煞的，何況有時我還有意無意間從中吸取結構的精華。

葉：Collage 的應用，當然與「肌理」有關。但它更重要的是增加空間層疊的壓縮，即在某一個時間的空間裏看到另一個時間的另一空間；換言之，也是時間的層疊與壓縮。這在傳統畫中不見。（傳統畫是用多重透視，迴旋透視，連接換位透視解決

依著外形而表達情感情緒的變化，這彷彿小說依著一個基本故事骨幹而變化。另一種的做法，如詩中的感覺，一個意象可以引發另一個意象，一個字可以提供另外的可能性。畫傳統畫和抽象畫不同的地方，是傳統畫受形的限制，不易超出；抽象畫可以因形變形。我不是說傳統畫不可以這樣做，但做得較少。你畫畫的情形，可以說紙筋給你建設了許多形狀。

劉：我用 Collage 的原因，是認為中國畫缺少了面的感覺。中國畫主要是線的結構，而且是細線的結構。我開始用粗線——即書法式筆法，就是希望把線的結構改變一下，豐富一點。西畫著重在面與面的關係上，對面的運用是比較特出的，所以我想把「面」的觀念用到中國畫裏來，增加表現的領域。

葉：你那幅〈窗裏窗外〉用的是另一塊小方塊的抽象水墨貼在一塊較大的抽象水墨之上，就是你要發揮「面」的代表之一吧。在這裏我想提出你另外一張用了 Collage 的畫〈矗立〉。這張畫，除了「面」的特色外，你似乎另有構想的。你記得你曾在《漢聲》雜誌上與范寬的〈谿山行旅〉相提並論。

劉：那是一九六六年畫的。一九六五年我第一次在臺北省立博物館看到范寬的〈谿山行旅〉原作時，非常感動，全身的汗毛都豎了起來，頭皮發麻，混身發冷，直感到那座山有股壓下來的力量，很大很大。其後我常常想到這張畫，印象有增無減。就在我能不能以我的手法，把范寬那張畫所給予我的那種強大的力量表現出來。我這張〈矗立〉只有二尺乘三尺不到，范寬的有十幾尺高。大小是無法相比的。我在上面用了一大塊效果相當強烈而略其山石形的 Collage。在下面用一條橫的大筆觸，因為我無法表達出范寬所給予我的那種巨大力量的感覺，所以只試了三張就停止

的。）但你和莊喆都曾大量的應用。你用 Collage 的因素是什麼？

· 267 ·

葉：范寬和你這張畫最大的區別在什麼地方？

劉：很不一樣。范寬的畫是一幅相當寫實的作品，而我把它做了簡化，抽象化。抽出我認爲是給我最大壓力感的結構，用我的手法表現出來。

葉：你的畫是平面的，范寬的不是。

劉：當然。我是故意將其中平面化的。

葉：有意的。

劉：是。

葉：Collage 本身有一種人工的意味，所以除了平面化，還產生了「設計」的意味。

Collage 最難處理的問題，就是貼上去的那張與你原來的筆墨做了隔切，而不是融合爲一。但 Collage 做得好是隔合適宜，既隔且能合或隔而覺合。我想你有時貼一些山石塊狀在其他畫好的山石塊狀之間，想也是要求這個效果。但用方塊圓塊，便顯出人工化，設計化。這是你有意做的？

劉：我雖未曾專門學過設計，但我曾教過，曾花過很多時間去研究它。如果隱約地影響了我的創作也並不奇怪。

葉：設計影響於畫，如蒙特里安那樣說，什麼外物看久了不是三角、四方便是圓，便

　　了。

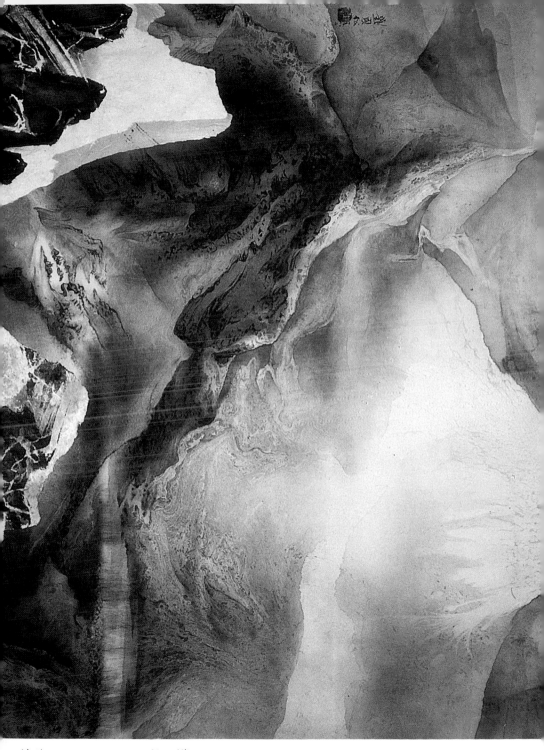

是過度理性化的抽象。設計屬於理性思維，你的畫大半是感性的。用設計意味的理性結構加在感性的范寬上。

劉：我太空時期的畫，都是比較理性的。那些畫，可以套用蘇東坡的話，「胸有成竹」了。因為那些畫的結構，都是預先想好的。只有筆觸是即興的。

葉：太空畫，你畫了一二百張都不止。是外在因素使然（如阿波羅升空引起大家對你那種畫的熱愛）還是內在表達的因素使然？或另有時代意義的需要？

劉：都是原因。一九六七年我把〈矗立〉裏山石形的貼紙改為方形，貼在有書法笔觸的畫上方。我是想把硬邊的面感和書法的笔觸試求調和。等我由歐洲旅行回來，在一九六八～九年左右，我在方形內又加了個圓。加圓可能是受「歐普」畫派的影響，因為那時「歐普」在歐美正在盛行，而當時他們用的主要基本形狀就是圓和方。

一九六九年初，阿波羅七號太空船到了月球，送回來許多月球及地球的圖片，包括由月球背面看到地球的圖片，從雜誌上電視上都可以看到。地球是一個圓，而月球只是一個弧形在上方。我想一個畫家是不會與他的環境，他的時代隔絕而不受影響的，全球的人都在興奮的看太空的景象，當然我也不例外。我很自然地想到我當時

畫，如果我將上半部的方形拿掉，只留下方中的圓，再將下面加一個弧。這樣一個簡單的構圖，我覺得非常完美，所以就開始畫了一個系列的〈地球何許？〉這個系列的第一張，五月初送到美國「主流國際美展」參展，得了繪畫首獎。這當然是個很大的鼓勵。其後我花了很多精力與時間，試驗各種不同的顏色，所產生的不同效果和感覺，在一個圓一個弧的單純構圖中求變化。在一九六九年到一九七二年間，大約畫了三百張太空畫。

有人批評我畫了那麼多太空畫，是因為我得了獎，就畫個不停。好像因為西方人喜歡，受了繪畫市場的影響。事實上並非如此。賣畫的情形遠不如前面所畫的抽象水墨畫。我的構圖雖然基本上是一個圓一個弧，但顏色、技巧、肌理都有很大的變化；可是給觀眾的感覺是重覆同樣一個東西，這是一種錯覺，對我不了解的緣故。何況在這三百張畫中，也有很多不同的構圖和不同的表現方法與風格。

其次，說畫了三百張畫，和我的抽象水墨畫比起來，就少得多了。

葉：因為你的太空畫有了幾何的形狀，別人容易注意到它固定形狀的部分。你如果能舉一系列逐步變化的圖來說明，將很有幫助。

劉：我想補充一點。從畫面的處理來分，畫家大致有三類。第一類是用同樣的技法、同樣的思想做不同的構圖。每一張構圖都不一樣，但將所有的畫放在一起，看起來

都差不多。中國傳統畫家多半屬於這一類。

第二類畫家，是用同樣的構圖表現不同的感覺、感情，構圖都一樣，但感覺卻不一樣。在西方這種畫家較多。例如艾伯斯，一塊方塊中又一塊方塊的畫個不停。羅斯柯也畫著同樣的構圖，但顏色有很大的變化，感覺就完全不一樣了。

第三類的畫家是超乎前兩類的。他的畫，每一張構圖都不一樣，每一張的技巧也想不同，而每一張的感覺也不一樣，例如畢卡索。這類畫家是大天才。他藝術的美感像泉湧不絕。

我太空期的畫，可以說是採取前二類的方法。

至於感性、理性的問題，我常以為是不可硬性界分的。完全理性之不能畫畫一如完全感性不能畫畫一樣。事實上，一個人感動得流淚時是不可創作的。一定要等某一個程度的冷凝，經過理性活動，才可以執筆。偏於理性偏於感性的分別當然是有的。

葉：太空畫以後，你回到可以說是抽象山水的路線來，你可以簡述一下你畫風的變化嗎？增減了什麼？

劉：因為後來的太空畫愈來愈遠離中國傳統，太接近西方的現代風格了，這樣的發展不但不是我追求的目標，也不是我最初所能預料得到的。所以我懸崖勒馬，不願掉

進西方現代繪畫的陷阱中，但也不願再回到太空畫之前那種六十年代的畫風，希望再發展與創造另一種新風格。於是我一面發展以前曾試驗過的水板（或曰水畫、水印），另方面，太空畫中的星球也慢慢變小、變模糊、最後終於由我的新畫隱退不見了。那是一九七二年年底的事了。

葉：你何時開始用噴槍的技巧。

劉：是一九七〇年初我在威斯康辛教書時開始用的，是受當時極限畫風的影響。

葉：噴槍的技巧究竟要取得什麼效果。

劉：朦朧模糊的感覺。我就是要用這種技巧，將星球由我的畫中隱藏下去的。

葉：但你不只噴白，常常是噴綠、噴藍的。而且噴了，不是會把一些線條和筆觸蓋住了嗎？

劉：對了！就是要蓋住一些線條的。你知道中國畫一下筆是不能改的，尤其是深的不能改淺，這是中國畫中最大的困難，噴槍卻是解決此一困難的最有效的方法，也可使太強烈的部分變得柔和。

葉：對了，你由一九七二年開始發展並運用水拓技法以來，已經十年了，看起來發展得很慢，是否是因為這種技巧控制很難？

劉：是的！這十年來，我的繪畫進展較慢的原因有二：一是我自一九七二年至一九七

六年做了四年的系主任。在那時，我一面要負責藝術系課程的改革，一面還要應付中文大學學院統一制度的改革，幾乎每天開會。整天看公文，回公文，行政工作忙，簡直沒有時間作畫。在我赴美休假的一年，才得靜下心來思考自己創作的問題。我的興趣，我的事業都是在創作上，如果再繼續擔任行政工作的話，將會扼殺了我的藝術生命，斷送了我過去的努力。這就是我在一九七六年堅持辭去系主任的最大原因。所以我的新畫實際上到了這以後才眞正的發展出來。其次是這種水拓的技巧，的確是很難控制，我花了很多的時間與精神，去試驗、去研究發展。我把能够找到的墨汁全部拿來試驗，也就因爲各個墨汁原料的不同，所以性質也不一樣，做出來的效果更不相同。再加上與顏色「包括國畫、塑膠及油漆顏料等」與揮發性油同時運用，變化就非常非常多了。對於水拓技巧的控制，一直到一九七七年以後才有所把握。

葉：能完全控制嗎？

劉：當然不能，也沒有那種必要。如果一種技巧能完全控制了，也就變成工藝品了。許多畫家都要在喝了酒，半醉的狀態，才能畫出好畫來，也就是因爲醉筆之下不能完全控制的緣故。

葉：你那種水拓的線條，非常自動化而柔軟，與你那書寫的筆法在調和上有無困難？

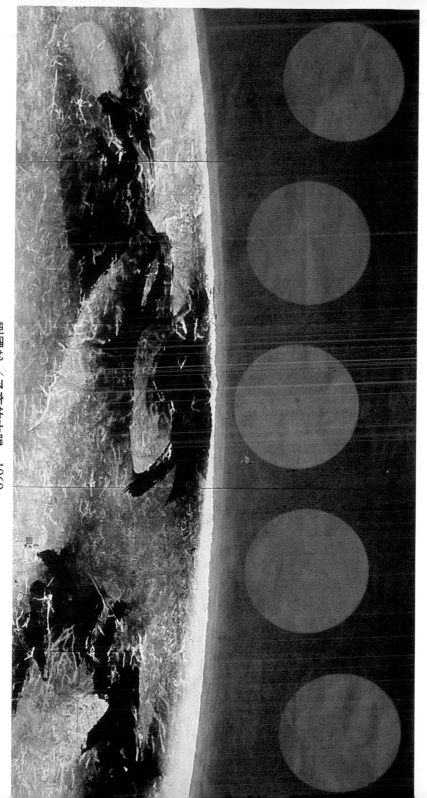

劉國松／子夜的太陽　1969

劉：當然有，這也是我要解決的困難之一。一個畫家一生所做的就是不斷地去解決畫面的困難，去試著將兩種相對立的東西在畫面上求得適當的調和。自始至終都在解決黑白、濃淡、輕重、明暗、粗細、大小、剛柔、疏密、乾濕、虛實自然與人工的衝突的問題。使其得以調和、統一。

葉：近幾年的畫風如何？

劉：自一九七七年以後，畫風也幾經改變。但有一點是相同的，都是先用水拓，然後再由水拓的花紋來引發想像，由於聯想再塑造意境，決定技巧、完成構圖。但結果卻完全不同。最近三年來，我的畫又逐漸寫實，在畫的進行中，有意無意地畫出了山水的形象來，而不像以前那樣抽象了。我不知道是否是受了外界的影響，還是自然的發展。但是我對於繪畫史發展的看法，早已由「寫實、寫意、抽象」而修改為「寫實、寫意、抽象意境的自由表現」，不再堅持「抽象」了。也有人問我：「你將來的畫風會變成甚麼樣子？」事實上我也不知道。布拉克曾說：「任何一幅畫都是走向一個未知的旅程。」而我的畫，每張都是在下一盤新的棋，每盤棋的發展與結局都是在事先無法預料或決定的。

吳

昊

資 料 篇

1931　生於南京

李仲生先生畫室習畫數年，東方畫會創辦人之一。

中國現代版畫會會員，版畫學會理事，全國美展及全省美展臺北市美展評審委員。

歷屆東方畫展，及歷屆現代版畫展。

展覽

1956　臺北「中華民國四十五年度全國書畫展」（出品油畫）

1957～78　臺北歷屆全國美展（邀請出品）

1961　巴西聖保羅第五、六、七、八屆聖保羅國際雙年展（出品油畫參展）

1962　西德漢堡西德國際藝展（出品油畫）

1963　巴黎雙年季國際青年藝展（出品油畫）

1965　意大利羅馬、米蘭「中國畫家展」（出品油畫）

臺北「中國當代畫家展」（出品油畫）

1967　臺北「亞洲中國畫展」

　　　美國「當代中國藝術家展」

1970　秘魯利瑪第　屆國際版畫展

　　　東京「日本第八屆國際版畫展」

1971　漢城「韓國第一屆國際版畫展」

　　　羅馬米蘭「意大利國際藝術家展」

　　　美國史丹佛大學中國畫家聯展

1972　意大利國際版畫展

　　　意大利亞洲藝廊中國當代畫家聯展

　　　米蘭「中國當代畫家十人展」

　　　臺南美國新聞處個人畫展

1973　美國華盛頓明畫廊中國畫家聯展

　　　香港大會堂中國版畫家展

　　　臺北鴻霖畫廊個人畫展（油畫）

　　　臺中國王畫廊個人畫展

1974　臺北鴻霖藝廊個人畫展（油畫，版畫）

　　　臺北聚寶盆畫廊個人畫展（油畫，版畫）

1975 米蘭「中國現代畫家十人展」（畫家現代美術館）

1976 香港中文大學藝廊個人版畫展

　　　香港集——畫廊個人版畫展

1979 臺北版畫家畫廊個人畫展

　　　臺北版畫家畫廊「第一接觸」展

1963 英國第六屆國際雙年版畫展

　　　西德石峽市個人畫展（油畫、版畫）

1969～79　臺北藝術家畫廊個人畫展（八次）

1980 版畫家畫廊個人畫展

1981 高雄朝雅畫廊個人畫展

1983 臺北市立美術館開幕邀請出品展出

1984 臺北市立美術館「第二接觸」展

1985 龍門畫廊、名門畫廊油畫個展

得獎

1972 「中華民國畫學會」版畫「金爵獎」

1980 「版畫學會」「金璽獎」

向民間藝術吸取中國的現代

——與吳昊印證他刻印的畫景

1979 第六屆英國國際雙年版畫展 「爵主獎」 (*Friends to the Manor House prize*)

1967　臺北「亞洲中國畫展」

1970　美國「當代中國藝術家展」
　　　秘魯利瑪第一屆國際版畫展
　　　東京「日本第八屆國際版畫展」

1971　漢城「韓國第一屆國際版畫展」
　　　羅馬米蘭「意大利國際藝術家展」
　　　美國史丹佛大學中國畫家聯展

1972　意大利國際版畫展
　　　意大利亞洲藝廊中國當代畫家聯展
　　　米蘭「中國當代畫家十人展」
　　　臺南美國新聞處個人畫展

1973　美國華盛頓明畫廊中國畫家聯展
　　　香港大會堂中國版畫家聯展
　　　臺北鴻霖畫廊個人畫展（油畫，版畫）
　　　臺中國王畫廊個人畫展
　　　臺北鴻霖藝廊個人畫展（油畫，版畫）

1974　臺北聚寶盆畫廊個人畫展（油畫，版畫）

1975　米蘭「中國現代畫家十八人展」（畫家現代美術館）

1976　香港中文大學藝廊個人版畫展

1976　香港集──畫廊個人版畫展

1979　臺北版畫家畫廊個人畫展

1979　臺北版畫家畫廊「第一接觸」展

　　　英國第六屆國際雙年版畫展

1963　西德石峽市個人畫展（油畫、版畫）

1969～79　臺北藝術家畫廊個人畫展（八次）

1980　高雄朝雅畫廊個人畫展

1981　版畫家畫廊油畫個展

1983　臺北市立美術館開幕邀請出品展出

1984　臺北市立美術館「第二接觸」展

1985　龍門畫廊、名門畫廊油畫個展

得獎

1972　「中華民國畫學會」版畫「金爵獎」

1980　「版畫學會」「金璽獎」

葉維廉：我們談中國現代畫，探取較廣義的角度。我們不以某一種形式或內容作指標；我們要探討的是一個中國藝術家在現代生活的沖激裏所面臨的一些意識狀態與表達方式。這裏有兩種方向可以探求。其一，因為生活感受的轉變而引起藝術表達形式的變化，有些畫家未必考慮到這個轉變與傳統藝術意識發生了怎樣一種辨證的關係，他們可能直接地探取了一些新的表達形式去畫他們的感受。其二，由於生活感受的轉變，畫家試圖利用傳統裏的一些東西，把它們翻新，給予它們新的氣脈，使中國的精神或材料，以新的形式與面貌呈現。在一個真正關心中國藝術意識的畫家裏，前述兩種方向應該是一體的，亦即是來自西方的新表現方法與中國本源的藝術意識的不斷協商、不斷對話。

所謂藝術的考慮，譬如松、梅、竹，無疑是代表中國古典的一些意趣、意境，代表古人當時社會文化感受追求的一些理想；但現在我們能不能夠用松、梅、竹來呈示我們作為一個現代人的感受，並呈示現代社會文化的意識狀態呢？先不說能不能夠。這個問題的提出便足以左右畫家的藝術意識，迫使他向更深的層次去探尋。新的呈現的不盡是外形，還要牽涉到新的筆法、構圖，和支持這筆法、構圖的美學思想。有了類似的美學上的思考的畫家，都可以稱為中國現代畫家。

在現代中國社會裏的畫家，各人的訓練都不同，有些人從西方得到一些靈感，把它

· 283 ·

吳昊和他的版畫

帶入中國畫的意境來；有些人用純西方的技法，完全沒有考慮到東方材料表達的性能與限制；他們甚至說：「我本來就是中國人，用什麼材料什麼方法出來的都是中國的東西。」這種說法是不可靠、不負責任的。在創造的實際情況裏，選材料、定筆法，如何才可以保留中國的藝術氣質，都要考慮到。事實上，素材、工具本身就含有它表達的特性在內，如毛筆，它帶有一種油畫筆所無法表達的性能在內。可是，這也不是說，你用了毛筆便一定可以表達出中國的特色。究竟怎樣用毛筆，其間有那種胸懷的涵養和訓練，才可以同時容納及融匯傳統中國和現代西方的美學意識、意境，是畫家必須思索的。也可能有人能從傳統突破出來而諦造新境，但就我看到的實際情況而言，往往是他們看到了西方現代畫某些面貌和表達，「接近」了某種中國的意境，而這意境是中國沒有人發展過的。然後他們便很想利用中國的材料去捕捉這一個意境。過去有不少畫家都在這些線索上揣摩。

我現在想問你：在你開始畫畫時，亦卽是當你覺識到這些問題時，你曾作過怎樣的思考？或什麼時候開始有類似的思考？當時的整個情況有什麼一般的想法？

吳昊：當時，我學畫的時候，是從西畫開始的，當然也是用西畫的。對國畫並不太了解。我在李仲生的門下。李仲生也是學西畫的，當然也是用西畫的眼光敎我們，但他作爲一個老師比較特出的一點是：他要給每個人一條自己的路，而不希望大家相同，尤其不希望我們

從他一個模子出來。李先生給了我們這個啟發性的指示後，我們每個人就必需開始思索：我該走那一條路？李先生給我們看了很多西方大師的作品，同時也給我們看日本畫家藤田嗣治的畫，指出藤田把東方的精神溶入西畫裏而在歐洲佔了一席地位，又指出日本浮世繪如何影響了印象派後期的畫家。他這些談話，在我們當時二十歲的心靈中有了一定的作用。

我開始時，也是照常用木炭和鉛筆畫素描，後來我對自己提出了這樣的問題：木炭和鉛筆好像不大合我的個性。事實上，我不大喜歡。我能不能用毛筆來畫素描呢？於是我便開始用毛筆來畫素描，用毛筆畫西畫式的素描。

再問李先生。李先生說：可以，什麼素材、什麼工具都可以。

葉：這裏有一個關鍵性的問題。你說用毛筆畫西畫，裏頭有一個表達性能的挑戰。毛筆與木炭或鉛筆作為表達工具來比，是一柔一剛。毛筆水墨的流動性所提供的筆法是中國式，是木炭或鉛筆作為一種工具所不具有的。雖然你畫的是西畫式的素描，但很自然的會帶入中國畫的筆法。因為你拿的是毛筆，很會受線條的左右、或應說毛筆左右了線條。木炭或油畫的處理，可以慢工做，可以堆叠，可以修改，毛筆不可以，而且要求筆筆到筆到。你用毛筆畫西畫，它究竟是怎樣一個面貌？這裏面發生了什麼問題？在你當時的觀察裏，有什麼見地、想法？

吳昊／蕓人　1975　版畫

吳：當時畫人畫物，毛筆用的是鐵線描。雖然確如你所說，線條包含的質、感、量，在毛筆與木炭、鉛筆之間有相當的差別。但我當時用毛筆畫出來的效果，則與木炭所得差別不大。這也可能因為我沒有大大發揮毛筆性能的關係。我那時甚至覺得，毛筆還不如木炭那樣易於控制。這時候，我便考慮如何可以跟西畫、跟傳統畫都不一樣。那時年輕，對中國傳統藝術認識較淺。就在那時看到一些敦煌壁畫的印本和一些中國民間的版畫，就從裏面吸收了一些造型、一些意念，再加上自己從西方立體派以後得來的一些構圖的辦法。當時面臨了許多技巧上的問題。有六年左右，和夏陽、歐陽文苑三人在防空洞裏，整天想怎樣去表達新的意念，怎樣可以將之提昇為一個現代中國的東西？

葉：那時東方畫會成立了沒有？

吳：還沒有。「東方」的意思也就是要表現中國，提昇到現代。但我們都是學西畫的，很自然的要從西畫裏尋求去提昇一個新的面貌。當時的畫壇，充斥著學院派的畫和印象派的畫，抽象還未出現。

這時，蕭明賢就在甲骨文裏找，李元佳在書法裏找，蕭勤在平劇裏找，而我呢，則從民間藝術裏找，找可以呈現現代中國的東西。每個人分頭去吸收，都想把找到的

• 288 •

元素融入我們的畫裏。這當然不是一個簡單的過程。我們花了很多時間去揣摩，去思索構成。

葉：你們在甲骨文裏、在書法裏找、在民間藝術裏找，後面都含有一個意思，那便是在這些東西裏可以找到一種現代的感受，或者可以完成現代感受的一些元素或手段。你們必然在裏面看到一些與現代（西方現代）共通的東西，不然你們不會走這條路，對不對？那你在民間藝術裏，從這個角度去考慮，你找到了「什麼」？找到了一種屬於「現代」的意念？

吳：我想我來這樣說吧。我十六歲便離開家鄉，那時畫畫的動機之一，難免有點鄉愁，回憶家鄉童年的生活。那段生活是比較接近民間的事物的，包括玩的東西，過年過節所見的門神這類與我們童年生活關係密切的事物。我畫的多半是人，民間藝術也多以人爲主。我向民間藝術借鏡（但不是模仿），其道理與畢卡索從非洲面具吸取滋養，莫迪利亞尼從非洲原始藝術吸取滋養的情況有相當的類似。藤田嗣治從浮世繪裏取火，也是把一些元素轉化爲自己的。李先生以前向藤田學過畫，平常也和我們談到吸取滋養的問題，對我們也有一定的啟悟。在我的情形下，鄉愁卻有其特別的意思。在第四次全國美展裏，教育部特別選了我那張〈廟會〉，給了我在民間藝術裏繼續追尋很大的推動。

葉：你的答案沒有觸及我問題的核心。你在民間藝術裏選擇的重點如果是在題材上，這可以解釋爲一種尋鄉土的根，讓你童年很熟識的事物重新呈現。但我覺得你要做的不是只爲重現某種題材，而是另有所求。你畫出來的，和民間的畫，有一定的差別，不知你能否說明其間主要的差別？

讓我試著把問題擴大來談。譬如以蕭明賢所借火的甲骨文爲例，如果我們把它放在現代藝術大的發展史來看，甲骨文所給畫家的興趣是線條的藝術意味，如此也就說明了，線條本身，如書法（尤其是狂草），就可以構成一種藝術，它無需依賴外在形象。如此想，字、書法就是一種畫，線條本身有一種表達情感的能力。這一點，正如我多次提到過的，也正廻應了西方現代藝術理論相似的說法，由梵谷、康丁斯基等人提出，由後期印象派、野獸派、表現主義發展，都曾把美感凝注在線條的強烈性上面。

我問的就是在兩個美學傳統相呼應的這個層面上，你從民間藝術裏，是不是找到了一些這類呼應的事物，促使你把西方現代與傳統作了某種結合，而又能與民間藝術有別？

吳：：對。我的情形是在線條和顏色上。我那時候要追求的，首要的，是要現代化。當時抽象畫、新具象畫在歐洲已很普遍。但要有中國的特質，又要與西方和中國傳統

吳昊／裝飾的老虎　1968　版畫

相異，絕不可以用抄中國傳統畫的辦法。在我當時看來，最顯著可以發揮的便是民間藝術所呈現的色、線，與色、線的關係。西方人用線和我們中國人很不相同，這也可以說明為什麼我最初想用毛筆線條融合到畫裏。

葉：在線條的問題上，如果我們換個方式來問，也許會更清楚些。仕女圖、帝王圖那些人物畫，也是用毛筆勾線，但和民間人物畫的線條（尤其是你所喜歡的門神那類畫）表達的層次很不同。

吳：我特別喜歡民間的版畫，是因為在整個畫面的構成上跟傳統的中國不一樣；它比較有現代的味道。

葉：你指的是什麼呢？

吳：合乎現代畫的理論，如變形。

葉：變形在你後期的畫用得較多，而變形，在西方現代藝術裏常與表現主義有關。民間藝術所呈現的線條，是不是也比較接近表現主義的線條呢？

吳：也許應該先了解中國民間藝術在歷史上的位置。我們從民間版畫裏刻出來的線條提煉，這些線條代表了一種精神。我們提煉的動機可能比手段更為重要，那動機便是要肯定一般正統傳統畫以外另一些不甚受重視的民間藝術，包括敦煌的壁畫。

葉：也就是說你從民間藝術裏找到一些傳統畫沒有的東西。

吳昊／馬上嬉戲 1976 版畫

吳：對。那就是它的樸拙，它顏色的鮮豔。其實，唐朝時的顏色一度也很鮮麗的。但在文人畫的影響下，那鮮豔的色澤消失了；民間的藝術則被視爲庸俗、土氣。我的畫顏色強烈，也有要重現過去被遺棄的藝術特質的意思。我對民間藝術特別好感，就是覺得這個藝術可以刺激我想像的飛躍，可以給我很多推動的養分。

葉：我可以這樣去解釋你當時的感受嗎？我們看中國傳統的畫，造詣當然很高，但是屬於磨練過的，正如我們看玉，到了宋朝磨得漂亮極了，很文雅。但這文雅中卻忽略了、冷落了其他表達的層次。換言之，民間藝術保留了我們整個表達網中的粗獷、不雕琢的一面，這不甚被傳統接納的一面。這裏也不是說它們完全被遺棄了，但在藝術史上並沒被放在重要的位置上。民間的畫的色、線、造型與傳統畫比是粗糙（卽從傳統定型的美學觀點看來），可是它正好把那被磨掉的一部份再呈現出來。其實，在這一個層面上，你和畢卡索他們取材於非洲藝術的意義是很接近的，（而這，還在造型的提示以外），和高更從大溪地追求更大的表現手法也接近。你對民間藝術的喜愛，似乎在「鄉愁」之外，與他們的動機吻合。

吳：對。我們需要肯定我們幾人當時要追尋的東西（甲骨文、平劇、書法……）所給我們造型上的啟發。

葉：你剛剛提到變形。你是不是在民間藝術裏找到一條變形的路？

吳昊／淡水舊居　1972　版畫

吳：不只是民間。但民間藝術，因爲它本身有著裝飾的傾向，講究對稱，如門神，如年畫，就很容易有一種變形。要構成裝飾上需要的畫面，便要離開傳統的形狀。這剛巧合乎我的口味。

葉：你這種說法很有趣。誠然，在人物畫上，傳統往往把人的臉，尤其是女子的臉，理想化如修長尖細等，而自成一種因襲。民間畫，雖然亦有它自己的一套因襲，但卻有另一種開放性與自由。臉可以畫得圓滾滾，其他的部份亦可以誇張。而由於它富裝飾趣味，有時爲了配合實物，會把形狀簡縮或伸長而變形。另外，民間畫又與民間信仰息息相關而訴諸神怪的想像，對變形也有一定的推動。其實在傳統的山水畫中，雖然一向以逼近「自然」爲主，但也有變形的情況，尤其是由人物畫的梁楷的線條發展下來對怪異人物誇張的處理，亦曾轉化到明清以來如八大等人山水的變形。我想意思都是一樣，是對文雅化的傳統的一種反叛。

吳：對。當時大家都有這一共同的想法，這顯然是原因之一。現在大家很重視民間的東西，可能是因爲那種藝術已經逐漸被機械文化所吞沒，而引起一種新的鄉愁。但在我們那個時代，它根本沒有受到應得的重視。

葉：現在讓我們進入「怎樣處理」的實際問題。如果我沒有記錯，你從民間藝術吸取滋養時，你第一步不是版畫，而是油畫。

吳：對。

葉：這裏面有一個有趣的問題。如果你一開始便做版畫，那你便等於直接回到民間藝術的形式去。但你把本來是刻印的效果，要用油畫的方法呈現出來，在表達意義上是新的。有點要畫到似刻印一樣的意思。你用油來畫線，這又好比要回到刻板前的狀態。畫出來當然不是版畫，但又有些版畫的味道。

吳：主要是在造型上有版畫的痕跡，整個感覺仍然是油畫。後來也有人認為我的油畫似版畫，我便轉向版畫的試驗去。

葉：你當時為什麼決定用油畫而不直接用版畫呢？

吳：那時在我心中並沒有作太多的區分，也許因為我熟習油畫便先用油畫。

葉：但二者有一定的區別，在表達性能及效果都不一樣。

吳：當時實在沒有那樣去思想。我用油畫，是覺得油畫的顏色強烈。而且我很想能把線條融匯在裏面，在油畫裏有較大的可能性，雖然其中困難不少。其次油畫能表達更多的層面。

葉：版畫給你最後的感覺比較平面化，是一種壓得平平的感覺。雖說也可以疊色，但經過壓印，肌理還是平的。可是油畫則不然，油可以疊而突起，可以造成一種觸覺上立起的肌理。在這個層次上，你的油畫一定和民間版畫不一樣。

吳昊／林中舊屋　1976　版畫

吳：但我的油畫也是平面的。

葉：說是平面，其肌理仍然是不同的。

吳：從肌理細看，二者確乎不一樣。我轉到版畫的原因之一，是材料油太貴了。其次現代版畫會成立，我很想把版畫提昇到某種藝術的高度，衝破它本有的一些限制。

葉：你覺得你後期的版畫和早期的有什麼大的差異？

吳：以前的油畫及早期的版畫比較童趣，多以鄉愁為基礎，對過去懷念。後來的版畫比較接近現實，畫很多房子，包括違章建築、破房子。我那時住在南機場，那邊有大批違章建築。我對它們發生興趣，是這些違章建築從前在臺灣是沒有的，它們都是由大陸逃來的老百姓所建，是歷史生命的一個轉捩點，是時代特有的產物。現在已經消失無跡，這就代表了過渡的、臨時的留跡。對我來說，自有其意義與感情在內。我天天見到，無形中便把它們刻印出來。那時的題材跟我現實的生活有一定的關係，我把童年鄉愁那些事物拋掉。

葉：可是，像你刻印石碇那批版畫，是因為造型的吸引，還是有什麼特別的意義？

吳：是建築的造型給我一種特殊的興味。但我那組畫卻不是寫生式的。我把許多建築重新組合而成。這種組合的方法是所謂轉位法，理論來自超現實。該理論試圖把很不同的東西安排在一起，如把一個靜物放在海灘上。我吸收了這個轉位法，而應用

到物象的重組上。我過去的畫便曾有人飄飛在天上，有玩具出現在不預期它出現的

地方。事實上，一個畫面的構成，往往不是一個來源，有西方的，有中國民間藝術

的，有油畫特有的，有傳統造型上的，綜合起來，再加上我個性上接近的喜愛或想

表現的意境，然後融合起來。

葉：關於造型的情況，你有一個特別喜歡處理的空間。你利用民間意趣的人臉，用不

同的臉，構成一個畫面。這當然不是寫實的，不是按照我們視覺的邏輯去安排的。

這與你剛剛所說的轉位法有關。這種構成在你風景的版畫裏，如你所說，也有應

用，但我覺得與一般的超現實不同。舉那幅蘆葦草爲例。一大片壓倒性的蘆葦幾乎

完全圍住、幾乎一半蓋住後面佔畫面不多的一幢廟式的屋宇。這可能在實境中不能

找到，而是你拼湊出來的一個景。但這個景卻是完全眞實的，完全可能有的。譬如

如果我們伏得很低從蘆葦草看過去，很可能得出這樣一個景。超現實中不同景物的

安排在一起，往往是有悖常理來給你一種警覺。這，在你的畫不會有。

至於那些用孩子的臉構成的畫面，則是帶有設計意味的。在你構圖時，有那一些思

索？

吳：我有兩個傾向，有時喜歡寫實，有時喜歡想像的事物。我希望兩者可以合而爲

一。

我畫裏有不少自己的語言，我趁此提一提。我的畫裏很多暗示性、象徵性，雖然我一時也說不出暗示什麼、象徵什麼。但那暗示，在觀者來說，往往因人而異，有時會得到不同的結果。我不打算、也無法一一說明我每張畫暗示什麼、象徵什麼。我只想說，我畫中的暗示性，和我整個生活有關。我生活中有很多的壓抑，很多不愉快的事，雖然也有快樂的事。這些心境都會進入我的畫中。如果畫家沒有把感情投入他的畫裏，它便不能給觀眾一種感受，如此，就始終不能叫做好。耐看就需要有內涵。愈看愈覺得裏面東西多，那樣才好，才有深度。表面浮光、光是顏色的快感是不夠的。畫本身能吸引人，李仲生說，就要有魔力。魔力也許就是那引起人共鳴的地方。

葉：緣情說、感動說、魔力說都略嫌簡化了些。一首詩、一張畫應該提供讀者、觀者一個活動的空間，讓他進入那環境裏參與其中美感的活動，去感受其中的層面。我覺得你的畫也是這樣的。你有兩種畫：一種接近寫實的狀態，一種是拼組畫面，兩種的空間都不同。

現舉第二種為例，我指的是用孩子的臉的組合，是以一種跳舞的律動出現，是一種顏色的旋律。它本身很開朗，有一種慶典的意味，一種過年的感覺，一種轉動。這，也可說是暗示性的一種。事實上，有許多點我們可以感著。首先，我們似乎可

· 301 ·

以隨著畫而進入一種慶典的律動裏，感著一種高昂的情緒和跳舞的狀態而興奮。（

你偶然也有深沈色澤引起沈鬱的。）其次，你這些畫具有裝飾性，其趣味自然跟一

般的畫不同。既有裝飾、設計的意趣，我們便不求特別的含義，而取其本身自成之

趣爲美。再一點便是變型所造成的空間關係，彷彿每一個不同的方向引起不同的進

入。

在你比較寫實的畫中，往往利用角度來引領。你有兩個常用的角度，至於它們表達

什麼意義，我暫時也不打算作解人，不打算作很肯定的說明。一個角度是從很低點

向上看，如那張蘆葦。一個角度是從上面作鳥瞰式。這兩個角度用得很多。前面往

往是滿滿的，後面只留一點點空間容納比較小的事物，如月亮或一個獨立的房子。

你的畫往往是塡得滿滿的，這與傳統畫的留白、留空幾乎走相反的方向。

吳：我想這與生活有關。我開始時並不滿，到後來總是很滿。我只能說這跟我們生活

的空間太擠有關。

葉：在我看來，「擠」可能有兩種意思，一種是傾向於不快的，如人擠人；另一種是

「熱鬧」，我覺得你有一些畫是屬於「熱鬧」氣氛的，包括〈廟會〉和童臉的拼

組。你的畫，牽涉到人，近乎都熱鬧；但一寫自然（包括沒有人的房子），雖然很

擠，卻很孤獨。

陳永森／畫展　1975　版畫

吳：有這樣的情況，甚至有人說我的畫中，人的世界和風景的世界隔開。

葉：我是覺得畫中是蠻孤獨、蠻寂寞的。

吳：我的畫中確是熱鬧中有孤獨。但我是要畫面中出現生命的，即就沒有人的風景裏，也會有電線、衣服這類事物。

葉：可是，這些事物——所謂人的痕跡——並不能剔除孤獨與寂寞的感受。畫與文字在表達上有一個區別。我也寫過一篇關於擠得滿滿的屋頂的散文，題為〈微雨下的屋頂〉，是用一個畫家的眼光去看的。由屋頂而聯想到屋簷下人的種種活動。因為我用的是文字，我一轉間便可以寫到人活動的描寫上去。但畫家要轉，便要畫一張全新的畫；畫是一瞬間的顯現，文字可以活動於一連串的事件之間。你在畫畫時有沒有面臨到「敍述」上的問題。

吳：我畫房子時往往沒有想到人，也許因為有了人，畫面不好安排之故。我畫人時也就專注於人上面。這二者為什麼會、或者是不是互相排拒的，我並未細想。

葉：我覺得你的畫呈現的還是你個人的意識狀態、你的感受比較多。當然，畫違章建築或很擠的房子也是反映了生活的情況，可以算是一種「敍述」，甚且可能是「評語」，這是無可否認的、是存在的。起碼你使人注意那些房子。但所謂「評語」是什麼，並不清楚。你的畫還是邀觀者進入畫裏的環境去聯想，走進你的感受。一

葉：這很有趣。線通常可以構成一個邊。而你現在說，是使兩個顏色中和。這跟點彩

其中一個作用即是我剛剛說的把顏色減弱中和。

且是很西方的。黑線印上去後便完全不一樣。這黑線在中國畫裏顯然是很重要的，而

才套上黑線。有一次我想不把黑線套上去，但總覺不妥，覺得沒有東方的味道，而

這樣想：版畫印作的過程，是先印一塊塊不同的色，猶如一塊塊生命的呈現，最後

條的分割，便減少其明度，原有的強度被沖淡了而產生暖色。有一個時期，我曾經

面呈現的確是暖色的調子，很少強烈的對比。我用線來分割生命。顏色本身受到線

吳：我自己很喜歡顏色，但每個畫家都各有偏好。我喜歡強烈大紅的色澤，但整個畫

而不見著。這是與你個人氣質或感受有什麼特別關係？

現在來談顏色的選擇：你的畫中紅、黃、咖啡、深顏色特別多。寒色如綠色則偶有

統中國畫之超脫光暗問題，事實上，到了倪瓚是完全透明的。

葉：換言之，已經沒有刻意去做。有時有，會被溶入線條裏，隱約可感而已。既然如此，你的畫配合了現代畫。而同時又配合傳

言。如果有，我們應該怎樣去了解？這當然也就牽涉到西方傳統的明暗法。

吳：明暗光影確實沒有。

現在再談你轉位、拼組的相關問題。因為不按實境去畫，而拼組，便無所謂光源可

般來說你畫中的孤獨感是很強烈的。

派的方法很相異。他們把兩個不同的色並列而沒有線，讓觀者在感覺中溶為一色。

現在你講的是隔而又中和，很值得我們進一步去思索。

你說你的畫整體來說是暖色，而中間又有一種強烈的孤獨感，這中間又是什麼的一種關係呢？

吳：這恐怕只有你詩人才有這種體會。別人很少提起這個。他們只看到表面顏色的熱鬧，而不易感到其間的孤獨。這也許和我的整個生活的遭遇有關，倒不是要刻意如此。

葉：用詩人的話來說，是一種不易為人聽見的呼喊。但在你的人物畫裏，童心、童趣卻很顯著。

吳：我的人物畫通常以家庭人物為主，夫婦孩子六人。我多半以孩子為模特兒。《漢聲》雜誌有一期介紹我的版畫，黃永松來我家拍照片，剛巧把我的四女兒和後面的風箏拍進去，發現和我畫中的童臉和放風箏很相似。顯見實際生活中的事物有時會不知不覺的進入畫中而決定了整個構圖。

葉：我近年有一個顧慮。你們各人找出的新路，無疑是一種貢獻，以後藝術史大致不會跳過你們所作出的努力而不提。近年卻覺得，大家都被自己找出來的語言和形式困死了，這包括你自己在內，好像都已經在重覆自己，你覺得我的顧慮合情理嗎？

· 307 ·

吳昊／三人　1983　油畫

吳：我認爲你有理由那樣顧慮，好像大家都面臨一個危機，不易克服，不易提昇到一個新的高峯。但我仍然有突破自己的信心，但需要時間。

何懷碩

資 料 篇

生平紀要

任教於國立臺灣師範大學美術系

1982 國立藝術學院美術系專任副教授

個人畫展

1965 陽明山美國大使館、臺北國際畫廊

1969 臺北中美文化經濟協會

1970 臺北凌雲畫廊

1973 臺北省立博物館

1974 臺北國立歷史博物館；美國紐約中華文化中心

1975 美國費城賓州大學、麻州聖橡樹女子大學、紐約州西州雷萊蒂斯畫廊、紐澤西州雷萊蒂斯畫廊、加拿大哈利法克斯聖瑪麗大學、紐約聖若望大學、紐約HMK畫廊；加拿大哈利法克斯聖瑪麗大學

1976 美國印第安那州不勒斯博物館、紐約州艾森豪大學、緬恩州波登大學、紐約州史基德摩爾大學

1978 美國紐約州華莎女子大學；臺北國立歷史博物館；加拿大渥太華國立圖書館

1979 臺北阿波羅畫廊、省立博物館

1980　臺中市文化中心

1981　臺北春之藝廊

1982　倫敦莫士攝畫廊

1984　臺北國立歷史博物館；香港藝術中心

團體畫展

1963　省立博物館「臺灣省第十八屆全省美展」

1969　西班牙馬德里「中國當代美展」，並於歐洲巡迴展覽

　　　紐西蘭屋崙及惠靈頓「中國現代繪畫展」

　　　臺北耕莘文教院全國水彩畫展

　　　國立歷史博物館全國書畫展

1970　美國康薩斯大學博物館「當代中國繪畫九人展」

　　　臺北耕莘文教院「中國現代水墨畫展」

1971　國立歷史博物館「中美畫家聯展」

1972　美國加州大學「中國週中國當代畫家作品展」

　　　中華博物館「中華名畫家邀請展」

1973　法國巴黎「中國現代藝展」

臺北國父紀念館「中國當代名家展」

國立歷史博物館「第二屆當代名家展」

1977 加拿大哈利法克斯「當代基督教藝術大展」

1980 巴黎塞紐斯基博物館「中國現代繪畫趨向展」

1982 倫敦莫士撝畫廊「廿世紀現代中國畫展」

1986 香港「當代中國繪畫展」

意識識物物識意

——與何懷碩談造境

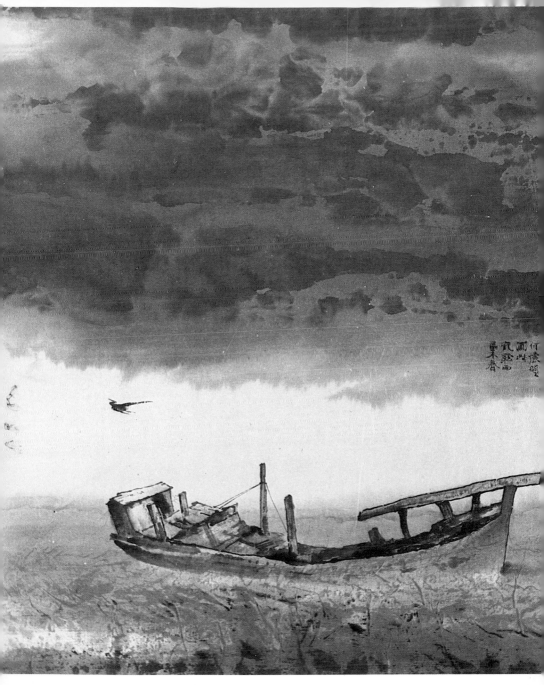

何懷碩／過客　1979

葉維廉：我和你早期完全沒有接觸，對你早期發展的路線也不甚清楚。我記得你在一九六五年左右畢業。可以先談談你那時畫的面貌嗎？

何懷碩：我一九六三年的〈高樹悲風〉，是我三年級時的得獎作品，可以作代表。

葉：那時好像傳統畫和現代畫的鬥爭熱潮已過，抽象畫的狂熱也已淡下來，而且有不少人已經逐漸回歸傳統了。在你的訓練裏，畫傳統畫多呢還是畫西畫多呢？

何：我現在簡單的告訴你我學畫的過程。繪畫與文學，好像很小的時候便註定了。我小學時代已畫水彩素描，小鎮裏的人都知道。我也入迷文學，喜歡看書看畫；但數學很不好。高中便入藝術學校、學院唸書，受的都是西洋學院式的訓練。國畫是大學時代才畫的。

葉：你當時接觸到的西畫有那些？

何：是典型的寫實主義。我們花了很多時間去畫素描。

葉：有印象派的畫嗎？

何：我很崇拜十七世紀的林布蘭特。但我們受的訓練是畫石膏像，常常花上幾十分鐘畫一張；不像法國印象派那樣比較注重感覺、主觀，自然也比較有味道。但我們的訓練比較理性化，講究用科學的眼睛去看它的輪廓、比例、光暗、質感、量感、調子，仔細的觀察與描模。這個訓練有人看來是一種束縛，但我覺得這個基礎給了我

葉：很多好處。

葉：撥開科學、理性的問題。畫素描之外，你自然也看了一些畫。這些畫給你的印象

何：我那時候對印象派如梵谷及後期印象派的畫是不大懂的，覺得那是非常個人化，
在你後來的畫中有沒有什麼啟迪推化的作用？

何：我那時候對印象派如梵谷及後期印象派的畫是不大懂的，覺得那是非常個人化，
而且不是一個少年可以學好的東西，很容易只得個浮面。所以我看莫內和馬內等則
比較易於接受。

葉：假如以一個很粗略的分類來把歐洲的畫分成北歐派和南歐派，說北歐比較暗淡深
沉，南歐比較明亮輕快。在你的記憶中，你比較喜歡那一個類型？

何：我們少年的時候不比現在的青年那樣容易看到這麼多畫冊……

葉：你那個時候在那裏？

何：在廣東鄉下。我們當時沒有什麼機會，很孤陋寡聞，只曉得寫實主義所要求的嚴
格訓練。

葉：你轉到中國畫的原因是什麼？

何：一個學西洋畫的少年對傳統國畫很容易生反感，因為看到太多千篇一律的蘭竹，
常是說象徵道德什麼的；很有遊戲意味，寫很多字，題很多詩。拿這些來和西方的
畫來比，會覺得繪畫性很薄弱。高超的中國畫多靠靈性，文人都很有靈性，可以弄

· 319 ·

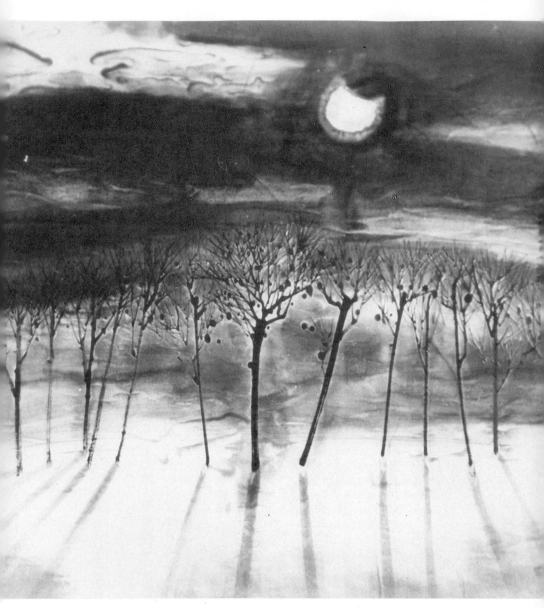

何懷碩／月光　1968

得很有情趣；但手低的靈性低的便走上千篇一律和公式化，按規矩畫梅竹。所以從事西洋畫的人，多半會對中國傳統畫產生厭倦。

我的重大轉變，可以說是從看任伯年的畫開始。任伯年的畫和同代的一般中國畫很不一樣。任是一個小市民畫家，從內容到形式都有新的突破。從中國社會的轉變裏，把傳統中文人畫爲形式，或以道德使命道德精神爲內涵的傳統中轉化出來。跟著看到吳昌碩。吳昌碩原來也是文人畫的典型，但是他在畫的形式上和技巧上有很強的個性；他把金石、書法和他自己寫的大篆的本領加進他的畫裏，後來影響到齊白石。我領悟到，近百年來的中國畫已經有一些很了不起的創造性。再往下還有徐悲鴻、傅抱石、黃賓虹，都已經從僵化的國畫中做了重要的轉變，和中國文學用了現代白話以後的創新情形有點類似。

葉：我想你提到的那種情況，即對傳統的錯覺，是和我們的教育形式有很大的關係。譬如一些老師跟你說：畫竹一定要這樣畫，畫梅一定要那樣畫；然後給你看的東西，像董其昌以來強調傳移模寫。傳統裏很多東西看不到，可能是老師指導下並不太欣賞那些作品，也認爲初學的人根本沒有資格去看那些作品。換言之，不相信視覺接觸本身也可以啓發個性與靈性，而一定要用死法來習畫。但很多教畫的老師我個人偏愛南宋畫、禪畫和揚州八怪，包括一些扭曲的石與山。但很多教畫的老師

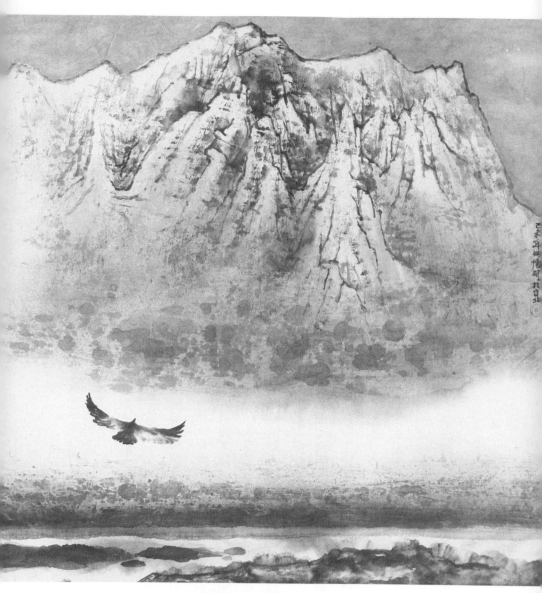

何懷碩／孤旅　1979

很少引導學生去觀照那些作品。你說，你的自覺是來自近百年的新畫家，究竟他們裏面所呈現的面貌和技巧，是他們新創的呢，還是從以前被人家所忽略的東西裏發展出來的？

何：我想應該說，還有環境的限制。一般年輕人，在那個時代，明清以前的畫相當隔絕，一來是買不起畫册；二來就是有錢也是可遇不可求，不像現在要看什麼都比較容易。博物館也是不可求的。從鄉間的環境，看到的就是那麼一些東西。我們就不可能去追求或關心到底以前的創作是怎樣偉大。到後來反而從近人的作品中回溯。這些人的畫使我覺得中國畫未必一定是死術術而見到了一絲曙光。

我轉變中的第二點因素，和我成長的過程中對中國文學的熱愛有關。那裏面給我濃烈的中國文化、民族精神的啟示，就覺得只要大家努力，這種精神必然可以在畫中再現。

其次西畫畫久了再和中國畫比較便也開始發現西畫中的缺憾。寫實的西畫花很多時間去處埋細節，和一些好的中國畫一比，我慢慢注意到中國藝術中另有天地：它容許藝術家的主觀想像違背現實而建立一個超然的特殊的世界，是極可以發展的方向。

葉：讓我現在從正題上問你一些問題。當一個畫家面對世界的時候，他選擇什麼東西

何懷碩／寒林　1979

作為他欲呈現的美感對象。我們從畫家所選擇的美感對象可以更清楚地了解畫境之

為畫境，和畫家表達策略的緣由。譬如以山水自然事物為例，在西方，在柏拉圖的

影響之一，認為外在事物是變動不居的，不可以作為真理的依據，而追求一個現象

以外的抽象的理念世界；由是，自然山水事物在畫中就不易成為獨立的美感對象。

中國，在道家的影響之下，認為「山水是道」，山水本身，無須指向人為的抽象理

念世界，很容易便成為獨立的美感對象。一個畫家也可以強調內心世界作為主要的

美感對象，如此畫家所用的外在事物（包括抽象事物）則多作內射、象徵的活動。

又，如果畫家重視人與自然的和諧關係的，便會把人融入自然；一般來說，人在畫

裏，不是不出現，便是出現了也不佔主宰的位置。如果畫家要反映人與自然的衝突

與對立，人往往佔有主宰的位置，自然反而成為可有可無的襯托背景；則在沒有人

出現的畫面上，人與自然對立的強烈主觀感受，或通過事物的扭曲，或通過色調的

象徵，會躍然於紙。當然，也有畫家認為背向社會是一種罪惡，而專心寫人事、事

件。

如果我們現在轉向你的畫，我想第一個反應不免是：與自然事物有關。但你所選擇

的事物和處理的方式，從上述的美感對象的情況來思索，是獨特的。我現在的問題

是：你所選擇的事物，不管是真景或你所說的造景，你欲呈現的美感對象應該如何

何懷碩／李後主詞意　1983　66×66公分

何：我想我最想表達的，不是自然的美，不是去捕捉柳絮輕拂西湖的美。畫的味道應該超過這種記錄式的寫法。我也不走社會寫實的路線，以畫為歷史作見證，為社會的變遷而捕捉人物的活動；這方面，西洋藝術表現得比較充份。中國藝術，由於一些特有的因素，譬如哲學的影響，把自然放在最崇高的位置，把技巧完全放在那上面。另一方面，中國的技術，一直都沒有突變的發展，一兩千年來都停滯不前，所以要用中國筆墨來表現現實社會，如表現工人的活動，西洋畫有一個長的傳統支持，中國則不容易。就以衣服為例，兩千年來中國畫中都是用長線條來畫流動的寬衣服，民國革命後的西裝，在形式上便是大異。這個突變，傳統畫一時還應付不了。

我對社會動態的表現比較沒有興趣，並不是說不應畫它。人各有志，為社會服務，或表現人生悲苦，引起人道精神的認可，都是很好的理想。但我在這方面的興趣不強烈。我想做的，是想通過一些沒有時代限制的題材，這包括山、樹、日、月……。

葉：沒有時代的限制是超越時空的意思……

何：是。其實，河流、樹木、山、水，這些東西本身並無所謂古今。像月亮，「今月

何懷碩／暮韻　1968

曾經照古人。」當然，我要表現的，不是題材本身，而是利用這種不受現實意義限制的題材來表現我個人對人生的一種感情；就是說，我要在畫裏經營各種不同的境界，來表現一個活著的心靈，對人間、對宇宙、對人生的，種種難以用文字表現的感受。所以我的造形主要是往這方面而發展。

葉：這個趨向確是相當顯著，雖然你稱第二本畫册爲《懷碩造境》，其實，第一本畫册也是以「造境」爲主的。試圖了解你「造境」的程序，讓我來提出一些畫家取境造境的方式，然後再請你反映你自己的做法。

我們知道，在選擇一個對象後的處理，如果拿傳統中西的繪畫來比較，有一個很顯著的不同。西洋畫往往是定時定位的畫；中國畫，如郭熙所說：「山近看如此。遠數里看又如此。每遠每異。所謂山形步步移也。山正面如此。側面又如此。背面又如此。每看每異。所謂山形面面看也。如此是一山兼數十百山之形狀，可得不悉乎。山，春夏看如此，秋冬看又如此。所謂四時之景不同也。山朝看如此。暮看又如此。陰晴看又如此。如此是一山而兼數十百山之意態。可得不究乎。」中國畫家是要把山弄得熟絡如摯友，遊住兩三個月以後，究悉它的氣質與個性，才把它呈現出來，因而避免單線的透視，使觀者不受特定的透視的阻礙而能遨遊其間。

何懷碩／荒寒　1983

另外一種做法，是從山、水裏抽出某些特性，某些能够代表畫家感情的東西，然後把它們搬放在一個全新的環境裏，重新組合一個在實際生活裏找不到的環境。這個做法，常然就是造境了。前面提到的「寫山」，雖然也需要畫家重組呈現，但山水是真實的山水，山水之間的空間關係都是易於認識的。但被搬到一個新空間的景物，便有些「異質」「異樣」。這些由不同環境搬來的景物之間，如何可以配合妥當，便要看畫家的功夫了。這裏還分題材選擇的應合和技巧（如利用氣氛和色澤）的凝匯。

何：如果我沒有聽錯的話，我覺得我做的和你所描述的都不同。古人畫黃山的很多，他們到黃山住上幾個月、甚至幾年，體驗了黃山的煙雲和松樹的整個精神面貌，然後回來再將之重現，彷彿把自然消化了以後再吐出來，變成一個充滿著個人主觀意識的一種自然。他們所表現的，還是自然的美。我已說過，這不是我要做的。你講的另外一種做法，好像是說，要打破實際環境中刻板的限制，把天下之美自由組合。

葉：不一定是美的東西啊。

何：是說適合畫家感情趣味的東西作自由組合得天衣無縫，彷彿創造一個假山那樣，搬些樹和石頭來拼湊……

· 331 ·

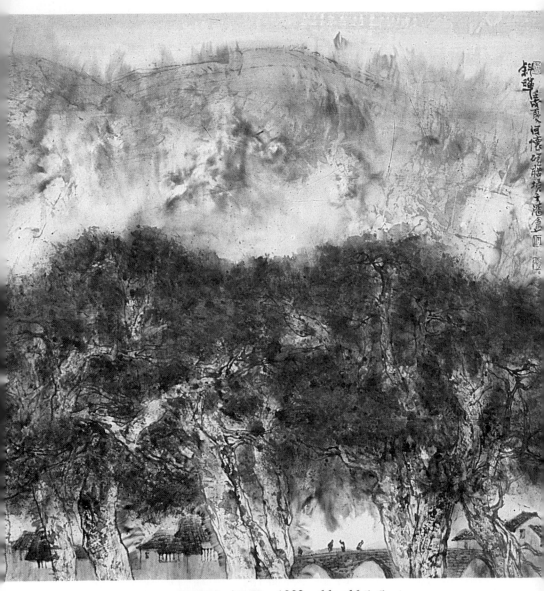

何懷碩／斜暉　1982　66×66公分

葉：不是假山。我說的造境的方式，約略近似西方人所說的 Symbolic Nature——象徵的自然。

何：剛才聽你說，彷彿把東西搬來搬去，然後又提到配合妥貼的問題：題材的選擇和融合技巧的運用。我覺得這也不是我的做法。

其實，我用的題材很簡單。譬如我歷年來常常重覆畫的，有一個題目是〈三棵樹〉，畫面雖異，題目一直很接近，一棵樹、兩棵樹、三棵樹。樹本身是個很單純的題材。同樣，我也畫小路，小路也是個很單純的題材。我畫的東西，以觀察自然而言，跟古代畫家不大一樣。他們要畫某山的靈氣，拼命去體驗、去觀察，體驗黃山、盧山，觀察黃山、盧山。我不同。我在日常生活中看到很多事物，有竹有樹，日出日落。我用了自然事物，用了整個世界的事物做我的題材，要呈現的不是某一個名勝，某一個適合我的美的事物。那些儲蓄在我心中的事物，愈廣愈多愈好，使我對世界有深邃的觀感，凝聚成一種相當細緻的觀察。到我畫畫的時候，我之所以找一個很簡單的題材，主要是要表現我對人生、世界的一種感覺，並不蓄意要表現某山某水的靈氣與精神、它的特質、它的美。我常常畫一所房子，如果從建築的立場來看，也許是完全不合理的。像我有一張題爲〈古月〉的畫，我拿一層樓來象徵我對古老中國的感受，一種老而悠久的凄美起自濛濛的月光中。如果問那層樓在何

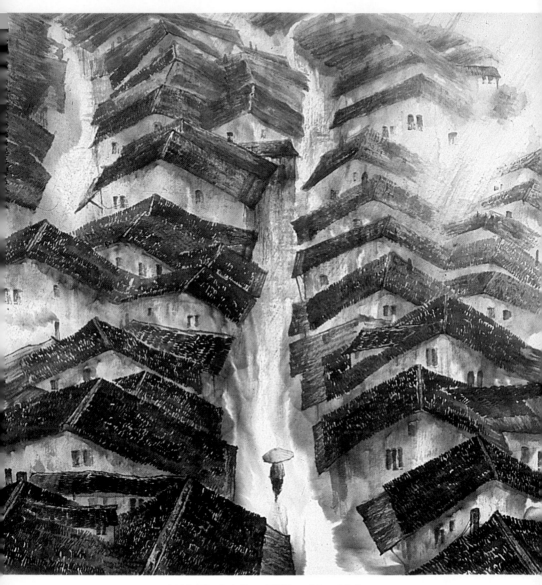

何懷碩／雨巷　1981　66×66公分

處，這又是那裏的景色，這都是無關的。

葉：你所說的，實際上仍是我剛剛說的第二種。我說「搬過來」並不是照原樣搬過來的意思，是搬過來以後賦予象徵的意義和個人的感受。至於多少的問題，是因人而異的。你剛剛講的，我們從畫裏也可以看得出來的，是你對某些形象有特別的一種迷惑，用英文來講，就是所謂 Obsessive images，經常在你的美感世界裏出現。在寫詩方面，亦有雷同的情況。譬如詩人奧登，有一個常用的形象：在春天，一隻老虎突然出現。這個形象，一個和祥的感受和一個暴戾的感受的並聯，對他來說是一種很突出的感受，所以具有一種獨特的象徵意義。我覺得，你的畫中的形象有這樣的東西。你把看到的東西浸染了你的感受而蛻變為某種象徵意義。譬如你畫中一隻大鷹常出現在荒涼、孤清的背景上，如你的〈荒江〉，那大鷹也一連串出現在許多其他的畫裏，如〈孤旅〉，自然構成一種新的感受。但事實上，我認為第二張畫中的大鷹的形象，並不是全然獨立的，在你的心中，在我們看畫的時候，並沒有忘記它第一次出現和第三次出現、第四次出現時的意義與環境，它們之間是「互為指涉」，互為迴響。所以當我說「搬過來」，實在不是從實搬過來的意思。你對形象的處理，我覺得像詩人。我們一生中會碰到許多形象，但偏偏「一個無名的小車站板櫈上坐著的一個老太婆」卻在眾多紛亂的形象中突然強烈的顯現出來，把你抓住，

. 335 .

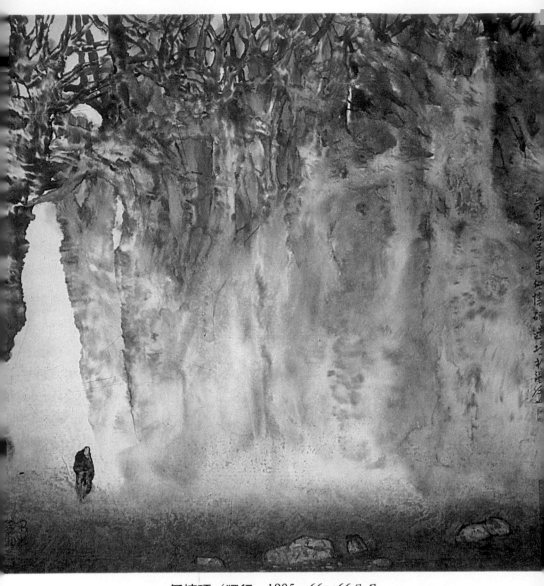

何懷碩／獨行　1985　66×66公分

我覺得你的畫中往往使我想到這類的關係與活動。

何：對！很好！你這樣講法最能點中我心裏的感覺，我非常同意。不但同意，而且覺得這是我這次跟你談話中最大的收穫。你有詩人的敏感、文學的體認，從兩種不同的藝術創作中點出相似的心理活動，非常佩服。我畫的情形確是如此，我那些在不同環境和氣氛裏出現的共同的形象，確實好像常常糾纏在我心裏，很持久而產生一種密切的情感。

葉：一個形象的出現在一張畫上，你如何使它成為一體？這是我必須跟著問的問題。一張畫裏可能有三、四個形象，它們之間如何可以互攝統合呢？一個最簡單的辦法，是找出它們之間的某種邏輯關係。這可以是空間的，如鏡頭之取鏡；這也可以是利用某種觀念的情趣，如陳其寬先生的〈老死不相往來〉，畫一缸缸的魚各自逍遙在被劃出來的世界裏。（陳其寬先生的意趣是很多樣的，這裏舉出的只是一例）角度、方法、技巧都有相應變化的關係。我想知道你如何使一個形象融合在整體裏。我試舉那〈荒江〉為例，大荒中出現一隻老鷹，這個構圖傳統畫中可能沒有或者不多見。這沒有關係，因為我們在荒野裏事實上不時會見到這樣的景象，這是經驗給我們的一種邏輯，也可以做為我們組合時的一種依據。但有很多情形是和實際經驗無法認同的，或者在過去構圖上所不易發現的，那些情況怎樣形成，怎樣產

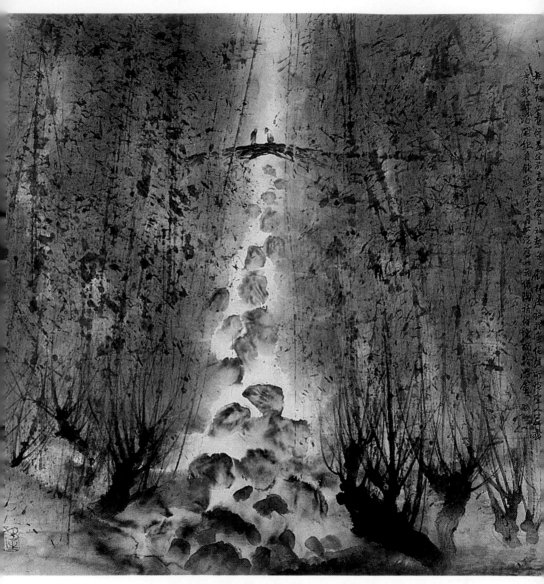

何懷碩／野趣　1985　66×66公分

生，你能不能講一講你構思的一些過程與痕跡？

何：繪畫裏面有一個特點，有些形而下的因素會影響到形而上的想像和架構。譬如那〈荒江〉中的大鷹。從形而下技術的層面來講，繪畫是要表現空間的，要使這空間真實，必須提高第三度空間，即是求取深遠來避免平面化。從視覺上來講，就等於你搭一個舞臺，如果上面沒有人，沒有一個重心，沒有一個視覺的中心點，這個舞臺搭得再好也很不容易有一個中心意識。跟寫詩不一樣，詩人本身就是一個焦點。譬如你寫荒野，你不必一定要在中間擺一個人、一件物體、一隻貓……

葉：我看畫家也不一定要……

何：當然也可以這樣。但對我來說，畫面到後來變成一個客觀的平面的存在，彷如一件客觀的物體，所以裏面常常是一個大舞臺佈置的一個環境，包括氣氛，裏面必須有一個視覺的焦點。因而你看我的畫常常有這樣一個視覺的焦點，一間房子、一隻鷹、一個人……

葉：不過你坦白的講，這可能是你畫中最大的弱點。

何：我承認有時或許變成缺點。我有一段時間，甚至現在偶爾仍是如此。但是，當你畫很廣漠的一個空間如沙漠、荒野，在技術上有時候就會受到形而下物質形式、視覺形式的限制，沒有一個主體的焦點，很難成畫。不過，在處理適當的時候，也可

· 339 ·

何懷碩／上元夜雨　1968

能不需要這個視覺焦點。像我畫的那張〈長河〉：一條白色的河下面一片赭紅，上方河邊兩岸很黑。這張畫我一直很重視；因爲在這張畫裏，便是想把舞臺上的道具減到最少，用最樸素、最原始、最簡單的材料來構成一種很能震撼人的境界。這與很多的傳統畫的做法不一樣，不少傳統畫是用很多不同的樹木、小橋、房屋、流水、山石、雲煙等堆積而成繁複和豐富，我一直就想打破這個傳統，用最少的素材求最大的效果。當我能不用一個人、或一隻鳥達到這效果時，我最得意。但有些畫我沒有辦法。你講得對，它們有時會變成我的弱點，一種公式，一種不易逃避的格局。你這看法可以說是相當的敏銳。

何：我來打個比喻。我們看電影，有時覺得每個鏡頭都很美，但看了半天覺得那導演沒有攪出甚麼名堂來，原因很簡單，他由一個鏡頭轉到下一個鏡頭，如這邊出門去就轉到那邊的門口，一切都在觀眾的預料之中，無甚獨特與出奇，那鏡頭最美也失敗了。

葉：如果我來處理，「出門」及「門口」之間，還可以用高鏡頭照空蕩蕩的門。但電影和繪畫到底不同，電影可以用一連串的鏡頭構成某種感覺和氣氛，繪畫只能呈現一剎那一個鏡頭。

葉：我剛剛提到的問題就是指向這一個事實。你這一剎那的鏡頭要怎樣處理，才可打

· 341 ·

何懷碩／雨後江山鐵鑄成　1979

破常人的意料之外而取得獨特的看法和感受呢？我覺得傳統中國畫給西方最大的啟示是：雖然是一個畫面（對傳統西方來說通常只能容納一個鏡頭的畫面），裏面呈現的卻是連綿不絕轉變的透視。我以爲這條路仍可以走，但怎樣推陳出新，是要我們細思的。

在西方文藝復興時代，由於注重單線透視，產生了許多表達上的問題。於是有不少畫家要設法利用「幻覺」來解決空間的層次。同樣地，你一旦在焦點這條路走久了，必然就是一個弱點，「意外性」沒有了。所以你必須推前一步。我覺得你有些畫已經做了，如《隱廬》、《蓊鬱的兩棵樹》裏的留白與透明，把深度平面化而產生另一種視覺的玩味，用兩重空間的交叉構成另一種空間的層次。這類的做法，我認爲可以穿插在一些畫裏面。譬如你的畫中常有一個孤獨的人走入樹叢中，這個「母題」你重覆太多了。

何：這個我完全知道，慢慢會擺脫的。

葉：假如用我上述的方法去處理，也許可以解決一些問題。它不只可以造成一種夢幻的感覺，而且空間的交叉，好像可以呈現更多一種比較接近你所要的造境的意義：你剛剛提到形而下如何影響形而上，牽涉到技巧的問題。你能不能講一些困難和解決的方法。

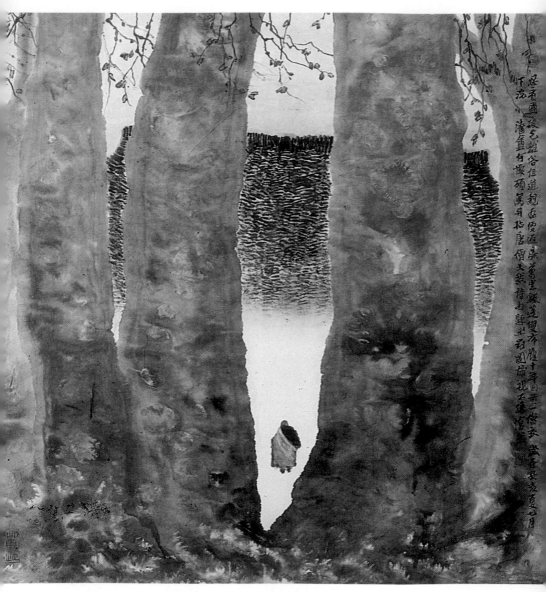

何懷碩／空茫　1983　66×66公分

何：一個畫家幾乎每一天每一張畫都面臨一些自己到目前為止都無法克服的問題。水墨畫有它的特點，但如果完全按照以前傳統的那種技巧——筆法、筆趣、著墨、用水，外國人很喜歡的效果，甚至令他們嘆為觀止的效果，我個人很不甘願這樣做。

葉：這裏有好處有壞處。用水墨，好處是一下子會令人很喜歡這個東西；但壞處是，一旦你把重點放在水墨的趣味上，本來是好的東西，忽然失去了表現力。

何：沒有了新鮮感。同時也很不容易表達出你個人造型的意志。譬如水墨趣味這東西，控制得非常好的人，如八大、揚州八怪、像徐渭等，在傳統中都已被肯定，可以說在這方面已達到頂點了。但現在的畫家如果還在走同一條路，便很難逃脫那魔掌；弄了半天，恐怕還只好自嘆弗如。所以不同的時代必須另尋新路，來發展一些新的東西。不是古代不好，但要超過它不容易。也許是因為我曾受西洋畫的訓練，我覺得水墨的優點以外，我們必須同時拿西方強烈的個人造型的意志，透過比較複雜的手法，把它表達出來。水墨變化微妙，無法預先測出，就經驗老到的畫家，能控制百分之五十已經不簡單了。像石濤、八大的大寫意畫，你一看便知道無法畫第二次。這一點辦法也沒有，那筆法太神妙了。筆沾水沾墨然後快筆畫下運用了水墨自然的變化效果，其玄妙與空靈，是無法複製的。但水墨的缺點是材料本身的個性過於強烈，不適合於別的紙或畫板上。我覺得西洋畫可以讓我們借鏡的地方，是它

何懷碩／高樹悲風　1963

非常重視結構、造型。我覺得把其中的某些技巧和中國傳統的合在一起可以創造出

一條路來。

我面臨的問題當然非常多。一方面是我自己還不夠成熟，畫是一生去追求都無法完美的東西；另一方面是中國畫本身有它的局限性。傳統畫無疑曾經走出很高的境界，但如我先前所說的，是發揮筆情墨趣的特性。這種特性雖然不敢說一定會走到窮途末路，但如果一直按著過去那條路走下去，也必然會走下坡的。我是希望讓水墨畫能開拓出一些別的路來走。我們並不敢保證這些新的路能超越傳統，但起碼可以不同。開拓跟傳統不同的新的價值，經過長期的努力開拓，一定可以有另一種新的藝術價值出現。我就是想在這條路上下功夫。

談水墨工具性的限制，其中之一是色彩的問題。中國水墨畫到了文人畫階段已變成完全單色，以黑白為主。但四洋畫在色彩上是豐富的。我們可以引進一些觀念和技巧來補助、來刺激、來融匯，希望可以創造出一種新的中國藝術風格。但色彩是很大的問題。有些人只想到打破傳統而大量用西方的顏料，包括廣告顏料，我就不大贊成這樣的做法，這樣無條件地放棄水墨原有的個性，大量用很多色彩，如西畫那樣，我覺得並不協調；但一味走枯淡、蕭條，也還是落入「水墨為上」的老調。傳統畫以空白、以線條為主，再加上淡淡的渲染，層次分明。我喜歡畫成一片迷濛、

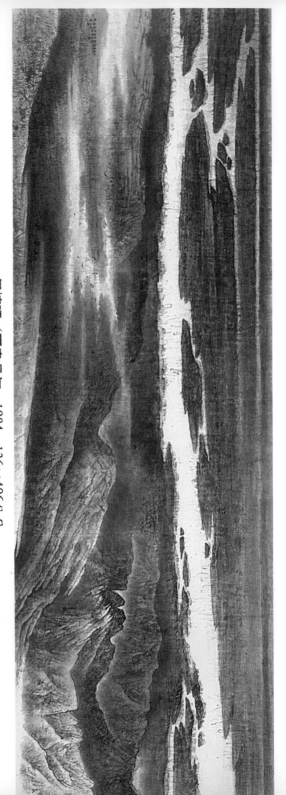

何懷碩／不盡長河　1984　136×406公分

或是滿紙沈重。如果沒有顏色的話，整個氣氛、變化就很難襯托出來。但顏色用到今天我還是有很多失敗的地方……

葉：你的〈春雨江南〉用的是國畫顏色？

何：是，是石綠。畫冊上印刷得不理想，顏色也不對。

葉：你還喜歡用黃跟紅。

何：可惜色彩的筆觸沒有印出來。

葉：你說的筆觸恐怕跟西洋畫有關係。

何：中國也講究筆法。

葉：筆法是指毛筆與墨的應和，你提到顏色中的筆觸似與毛筆的筆法有異。

何：顏色也是用毛筆畫出來的，齊白石的花，與西洋畫不同；同樣用顏色，但中國畫講筆法。

葉：我的問題是水墨和油的性質所引起的分別。中國畫不是像油畫那樣用塗、用堆疊，油畫還可以不用筆，所以在顏色的肌理上自然有很大的分別。

何：這也是水墨畫家時常面臨的一個考驗。傳統畫不大能夠表現非常多的層次，它的層次一向是簡單的。傳統畫常常出現這樣一種情況：譬如畫完了一個很重的山，你在後面還要畫一個山頭，在兩個山頭相接的地方，你可以讓上面的山下端虛下來。

運用虛虛實實表現空間層次。其中一個好處便是虛實可以隨畫家的主觀而變，不必像西洋畫要根據現實的視覺來作邏輯式的組合。

葉：它的好處是給觀眾增加了許多自由活動的空間，中國舊詩中亦有同樣的情況。

何：所以，我走向中國畫的理由之一，便是它給了我們相當多的主觀活動的自由。但這種虛實自由的結構，雖然很高明，好像許多結構上的問題可以迎刃而解。結果你用我用用濫了，就成為僵化的格局。所以我現在就不盡用這個方法去處理。你提出到塗與堆疊，油畫另有它方便的地方。你可以塗改堆疊。但你想畫白色，在水墨畫中你必須留空來。留空，對要畫多層次的畫家，在技術上便很難控制得週全。每個畫中國畫的人都知道，中國畫只能由淺到深，無法像西洋畫那樣，也可以由最深到最淺。中國水墨要克服這個很困難。所以中國畫家講究磨練，要相當高度的本領在事先便能讓你胸有成竹地安排、解決空間層次的問題。虛虛實實，是一種可用的技術，但不能完全解決布局的困難。像這些討論，對於一個不是專門畫畫的人來講，很不容易體會其中的艱苦。

葉：這我完全了解。我提出的問題原來就是要指涉這方面的事實。我覺得你的畫，常常是畫得滿滿的。你對虛實的剖析，等於解答了我的疑問。但除了「滿」，你的畫也「重」，沈重下壓的感覺。這是你因為外在的感受而要如此表達呢，還是結構上

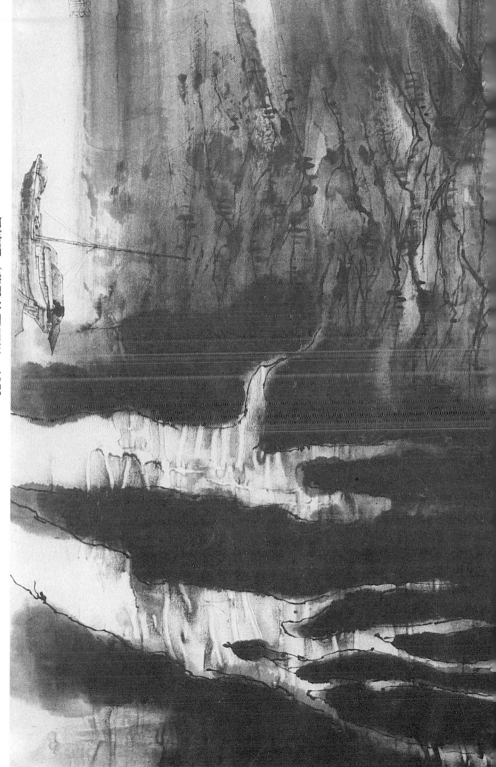

的關係？

何：關於這一點就完全不是技術上的問題了。這完全和我個人精神的特質有關。

葉：換言之，這完全是主觀感受的投射，借助外在氣象、氣氛來反映精神之受壓。這類畫能不能換個方式來看。傳統中所鼓吹的「氣韻生動」常常是指山水自然本身的一種活生生的情感，不滲有畫家強烈的主觀情緒……。

何：這無疑是很重要的一種表現，但另外有一種「氣韻生動」，是在畫中呈現了人的精神，某種人格的顯露。假如畫家能夠表達他靈魂深處或人格內在的某種感受、某種情緒與特質，我認為更是做到「氣韻生動」。

葉：你這個說法不怎樣傳統，你的說法反而接近西方的浪漫主義的特質，是一種「感情移入」。

何：我知道「氣韻生動」在六法裏居首，追求捕捉自然的精神是很高的要求，但這並不是我要走的路。

葉：我了解。但這個分辨與說法是需要的。我提出那些「沈重感」的畫還滲著一些別的想法在裏面。辜羅律己（Coleridge）論詩時有一句名言：詩是把「熟識的」變成「奇異」，把「奇異的」變成「熟識」。我覺得你的畫也有這個情況。你呈現的物象我們都見過，但出現在你的畫裏卻使人覺得靈異、怪異、神秘，引人入一種不能

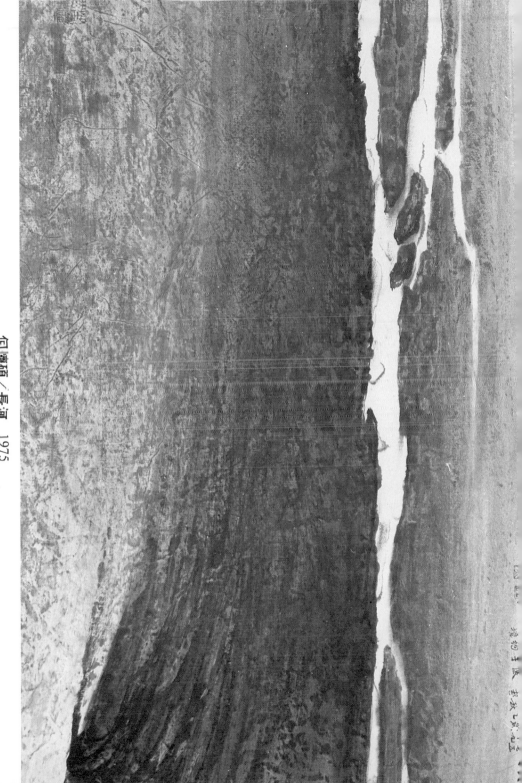

何懷碩／長河　1975

葉：說是玄而是屬於未知的境界裏，我想這當然是你「造境」的一部份企圖吧。你對我這個說法有什麼意見。

何：我很難清楚地答覆你。我覺得你常常點到我深心裏的問題。我很少講我自己的畫，畫應該讓有心人去發現的⋯⋯

葉：我沒有要你完全剖白心跡，我只想藉著我的觀察和你的反應勾出一些藝術成形的歷程而已。

何：你的話倒是讓我想起二十年前梁實秋先生第一次看了我的畫的反應。他說他很了解我的畫、我的人，因為畫裏有一種鬼氣。當時我很不明白。那時我很窮、很孤獨，我從小離家後受到種種折磨。他這話使我想哭，覺得自己是這樣的可憐，連畫裏都流露著鬼氣。梁先生這句話當時我不知是褒還是貶，我反正都很悲哀。後來一位英文老師對我說，梁先生這句話是對我的畫作了很高的評價，是比作濟慈那種鬼才。但不管怎樣，我知道他的話事實上已點出了我人格精神的某種特點。我想這個故事，和你所講的一定有些關係。

葉：如果你熟識辜羅律己的詩，如〈古舟子詠〉（Rime of Ancient Mariner），你便了解其間的意義。這首詩一開始就怪異不凡，一個目光異樣的海員在人家一個婚宴的門口把人攔住要人聽他講他海上一段神異的經歷。這個氣氛已够抓住人的注意

何肇衡／山野之晨　1976

了。故事是敍述他射下了他不該殺的海鷗的一段經過。他因爲觸犯了神威而癱瘓在

船上，在一片黑沉沉的海空之間，月光出現，鬼影幢幢的，月光照在水波上如金蛇

委行。這樣的景象，一面反映了精神救贖的掙扎過程，一面形成一種濃密凝聚的氣

氛，統攝一切。我覺得你那些畫中，有類似這樣的表現，很接近那類的想像活動。

你自己也提到「氣氛」二字，我剛剛也提到，你覺得「氣氛」是不是協助統一一張

畫很重要的東西？

何：我不大清楚你這個問題。

葉：我是說在「透視」「對比」這些技巧之外。例如你那張船畫，有一種很濃很重的

黑壓壓的感覺，好像這個重量已把整個環境掌握著，假如裏頭發生一些什麼技巧上

的小問題，也不會影響全畫。這個感覺好像可以把它們鎮住。

何：你是說沉重的氣氛淹蓋過一些……。

葉：倒不一定「淹蓋」。我並不是說你的畫一定有什麼問題，而是說，在你很多創作

的決定裏，氣氛是不是很重要的東西。

何：我們講「意境」，「意境」，從某一個角度來說，就是氣氛的意思。一個詩人用

文字營造一個氣氛來誘導讀者進入一個有特殊氣氛的世界裏，暫時把別的拋開。你

表現得越有力量，能够把整個人的精神吸引進去，那就最成功。畫家也是一樣。所

葉：以我極力想去現的正是一種很濃厚可以震撼人的、吸引人的氣氛。這是我一切手段的依歸，要逹到很高的密度。

葉：英文中有一個用語 Suspension of Disbelief（懷疑的中止），就是說，一旦被氣氛抓住，別的都不被懷疑；如有一很強烈的戲，如果你在某些地方停下來細思，其中細節可能曾有些問題；但因爲戲劇很濃烈，觀眾完全被攝住，來不及思考其他。我覺得你的畫所營造的氣氛、境界有這股力量，統攝其他。關於氣氛的問題，如「月光」中樹影構成的鬼氣，如〈寒夜〉中的月影，如〈山野之晨〉的神秘感覺，你可以說一說來源嗎？

何：〈月夜〉是我大學畢業後一、二年畫的，當時借了個破照相機拍下來，照片拍得不好，並不能托出原畫的好處，層次不能顯著。這張畫其實比照片印出來好得多，確是所謂「鬼氣」時期的畫。我用的題材很簡單，幾棵樹也未修飾過。我相當的喜歡。來源嗎？都是幻想的產物。

葉：這張畫的影子表示光源很遠。這些影子方向都不一樣。有兩種情況。其一，你站得很近。這是引起神秘的原凶之一。其二，是和現實時空割離後的絕對空間（如夢）。

何：光源是不可捉摸的。在這點上我認爲西洋畫比不上中國畫。我在處理這個光的氣

氛是很主觀的。如果用客觀的眼光來看，好像完全不可能。這裏好像後面擺了一盞很大的燈照過來它才會如此，說起來很不合現實的規律。我覺得這樣的氣氛很有它獨到的地方。我有時也不畫影子。當我要表現一種很淒冷、很荒涼、很孤獨的境況的時候，我就會加個影子。有了影子不是一而二熱鬧些嗎？其實並不。

何：就是像李白邀月和影子共飲一樣。

葉：對。你這樣說便很透徹。

何：我和慈美（維廉夫人）都覺得，你這些畫類似超現實主義者奇里柯和達利處理影子的方式。在我第一次接觸你的畫的時候，我腦袋裏有兩個答案。其一，你的畫是一種文人畫。其二，你的畫有超現實的表現。我說的「文人畫」，不是指董其昌後期的文人畫，我指的是一般以寫意爲主的畫家；他們利用一些形象來暗示一種詩的境界。我覺得你的畫，常常要引導人去冥思畫外的詩的意境、詩的內容。

葉：我是很反對「新文人畫」這個名字的，我覺得很多人沒有覺悟到只講技巧的文人畫是很狹窄的路。照你廣義的說法，是牽涉到主觀創造活動的文學意念。我坦白說，我很喜歡。我認爲中國畫最好的地方，在於它能表現文學精神。我認爲，藝術怎樣改都可以，但有一點最寶貴的，就是文學的內容，我希望一直可以保持它的發展。

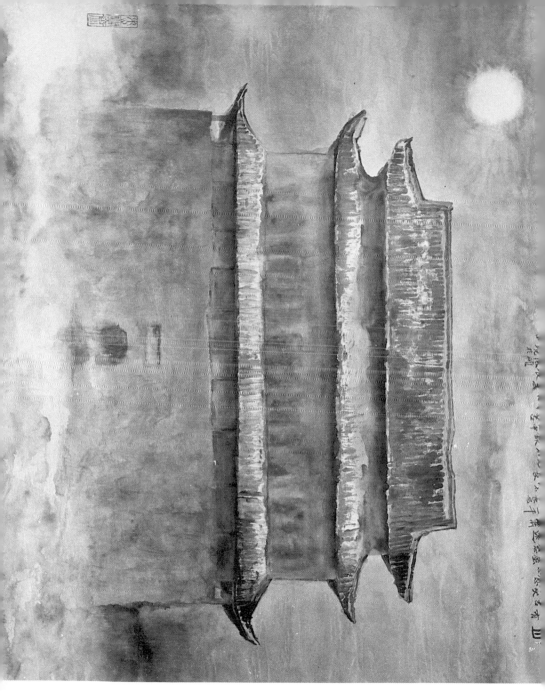

何懷碩／古月
1979

葉：所以我剛才講，對你的畫，第一個反應是，你的畫是一種文人畫。第二個反應是，你的畫也是超現實主義的畫。不管你有沒有接觸過超現實主義，你有些畫呈現了超現實的痕跡。

何：這不是承認不承認的問題。我不妨在這裏表白我與超現實的來龍去脈。最早的時候，我並不了解超現實。在大學一年級的時候，我自己的畫中卻已呈露這種趣向。我畫中許多的題材常是現實所看不見的。像〈月夜〉，就是表現小時候在鄉下很荒涼的地方看到一間房子和一棵樹在風裏搖動。我小時候最喜歡一個人在荒野裏看風景，又淒涼、又恐懼，但又令人沈醉得不得了，就像一個有被虐待狂的人，被人打得一身流血，覺得痛，又覺得一身刺激。我就喜歡看這種風景。我姐姐就曾寫信給父親，說我很古怪，一個人如此常常獨坐在荒地很久，不知心裏有什麼秘密，應該多注意。我從小就比較離羣。這種傾向，現在想起來，大概是那時比較早熟，一般同年有興趣的東西，並不能滿足我，乃去幻想、沉思……這是造成這種畫境的主因。後來看到了超現實主義和表現主義，我簡直一震，如觸電那樣，因為他們有很多這種表現令人靈魂發抖，令人沉醉。

葉：我在最前面提到的北歐表現主義，原來也是要問你與他們在這個表現層次上的關係。

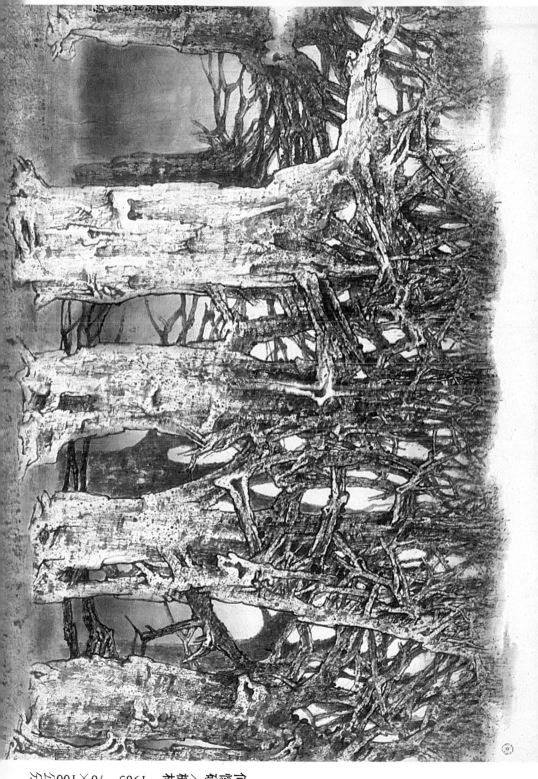

何：北歐的表現主義，我曾有文談及。認爲二十世紀下半成就最高的就是他們，而非美國。

葉：從震撼力來說，這話大槪是對的。

何：我喜歡的就是震撼力。所以當我看到超現實的畫，確深印我心。當然他們所表現的精神震撼、內心深處的夢幻、神秘感，比中國畫家，比我個人強烈得多了。因爲他們比較露骨，西方的意念比較明顯。我有一段時間受了超現實的啟發去畫，如〈寒夜〉。

葉：也就是我要問你的一張。慈美說有點像《咆哮山莊》，超現實的痕跡很顯著。我現在來問你一個文學的問題。中國唐詩人裏，給你震撼力的，你能談談嗎？

何：如果從文學家的胸懷和技巧來說，我最崇拜杜甫。

葉：這是必然的。但從氣質、個性呢？

何：那要說李賀。我很喜歡他某些單句，不一定全詩。如月光下的鬼火似的意象。

葉：我提出問題時，心中也是想著李賀的。其實前面提到「鬼氣」時，我便想提出李賀來。他有許多的詩句可以做爲你那幾張畫的注腳。

何：但我必須聲明，我眞正看李賀是很晚的事。

葉：我也只說「平行的情況」而已，並不是說什麼直接的影響。我們回到〈寒夜〉這

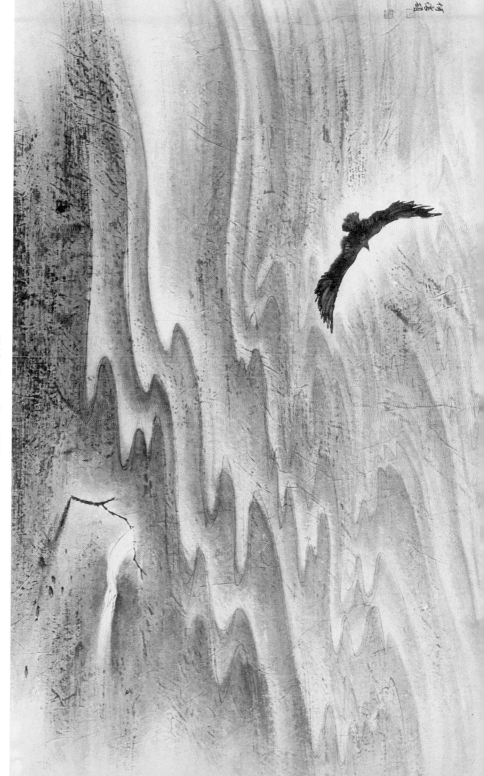

伊懷碩／孤雄　1971

張畫來，從鏡頭的處理來講，很像 Ingmar Bergman 的恐怖舞臺設計。

何：他的電影我最喜歡。在美國時常看。

葉：關於你畫戴望舒的詩〈雨巷〉，在空間的處理上……。

何：請你批評一下。

葉：優點缺點一時不知從何說起。缺點，如前面所說的，用一個人引導觀者走向一個方向，是一個老套，你用得太多了。

何：我最近也在設法將之拋棄。

葉：氣氛上我是很喜歡的。但這個人……。

何：常常就是我自己，但這樣解釋是不是可以避開批評，我不敢堅持。「老套」無論如何是不好的。

葉：你一看，全部重點都落在這個人身上。慈美說，有點像他在替你說話似的。另外你畫的人幾乎全部是背面的。

何：是比較多，甚至正面……

葉：也是眉目不明或不見的。

何：有點含糊。讓它含糊，是要將之提昇爲典型的意思。

葉：這個做法，文學上有一個先例，可以提供很好的解釋。戲劇中的面具，面具上呈

現的個性和演出的個性可以不同，而形成 Double（雙重個性）的互玩。但最好的面具是一個中性的、沒有個性的白面具。沒有劃定個性的面具，觀眾可以自由投入許多想像。你這個畫法有點像白色的面具。觀者投入什麼憂鬱的情感，可以因人而異，這個做法基本上是成功的。但看一張很好，多了便有問題。

何：對。這次談話我收穫不少。我在創作時是依著感情的認識去做。你這樣從文學的認識為我解釋，深合我心。因為你在文學上的體認，能給我指出二者共同的理路。我自己當時要畫一個普通的人，不是特殊的人；一個含糊的人，不是一個清楚的人；一個概念化的人，不是一個具體的人。在我畫他的動作時，絕不誇張，絕不尋求生動走路的姿態。他是一個表情最少、動作最少的人。他的衣服也表現不出來是古人、時代與行業。你說的空白的面具那些含義，正可以解釋我欲求超脫時空特色、地域特色的想法。這張畫〈雨巷〉本來要畫臺灣二十年前的一條巷子的一部分感覺，畫古老的房子的味道。

葉：但你的巷子是不一樣的，因為戴望舒的詩裏有一支雨傘的形象，這傘是戴詩所引發的。

何：對。本來只想畫臺灣老屋下的巷子，後來因為雨而想到戴的〈雨巷〉，和〈雨巷〉中的那把油紙傘來。詩句是最後才加上去的。

葉：文學有一個好處，你那個人要放在那裏，不必交待清楚。畫家就不可以這樣做，視覺的限制，人放在那裏便在那裏。在一首詩裏，一個人出現的空間關係是可以含糊的，畫的空間一開始便固定了。

何：所以說一個畫家，有時很難滿足。有時很想尋求另一種媒介的表達。

葉：寫詩？

何：不。寫小說。要表達人生世界的觀感，講複雜與深刻，小說比繪畫能做得更多更好。我覺得觀念的東西，小說最能充分表現。

葉：我在一篇〈出位之思〉的文章裏特別討論到萊辛詩畫之分的說法。詩、文字，是時間的藝術，易於描寫動作，有持續串連的可能。畫，空間的藝術，通常只表現一刻、一瞬的行動。當然我們也可把時間放進去，但不易容納太多的串連性。像畢卡索，弄了個半天，也不過多幾層透視，人事人性都無法週全地加入去。

何：對，很對。但繪畫也有文字不能表達的地方。我自己因為對人類在世的處境，有很多的感受，但在畫裏都無從表達。

葉：可以雙棲。

何：我大概不會寫小說。寫小說需要很長的磨練。不過我仍是以為寫小說最好，像哈代的小說裏，有人生最深刻的體驗，我非常崇拜。

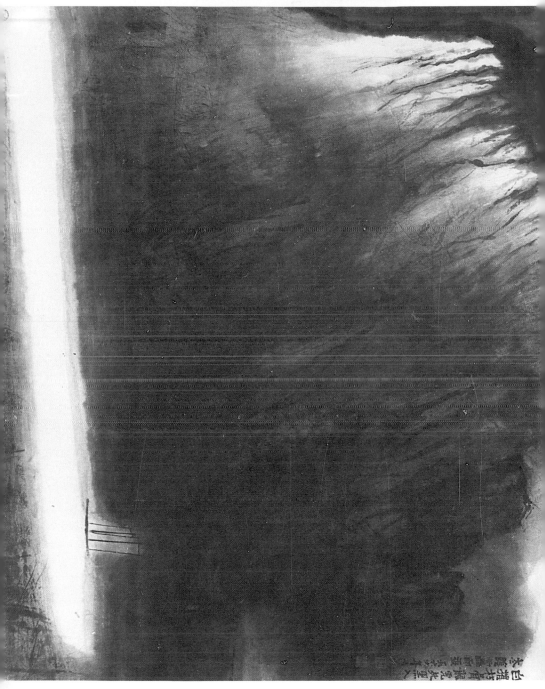

何懷碩／瀑　1966

葉：哈代小說有些開頭的景，倒蠻像你的畫的。現在再換一個問題。你對日本的畫或電影有什麼喜歡的……。

何：我對日本古代的短篇小說曾很醉心，通過周作人的介紹，我吸取了不少東西。我對日本那個民族的某些氣質和情感，有許多共鳴的地方。像日本的電影，平凡的故事包含了很深的人生感受和體驗，不一定需要誇張的、轟轟烈烈的、很戲劇化的（如美國的電影），許多日本電影寫的都是瑣碎生活中小人物深刻的感受。

葉：我問的原因是……日本電影如黑澤明的某些鏡頭的氣氛、角度的營造，和你的畫有些接近。

何：也許是本質上的應和。我還可以告訴你一點，我從小到現在，對日本的兒歌最入迷。日本的兒歌有點淒涼的味道，令人流淚。

葉：慈美說，一看你的畫便知道你一定喜歡日本的東西，說你畫中的某些氣氛使她覺得你可能受些影響。

何：我確實喜歡日本民歌中的淒美的感覺。但我也喜歡印度的吟唱。

葉：是人聲仿似樂器那種？

何：印度的音樂最擅於模倣人的聲音。它的整個調子，不像西方那樣多起伏變化，而是比較平板的，像流水賬一樣，裏頭的變化很細微，很委婉。有一個主調常在重

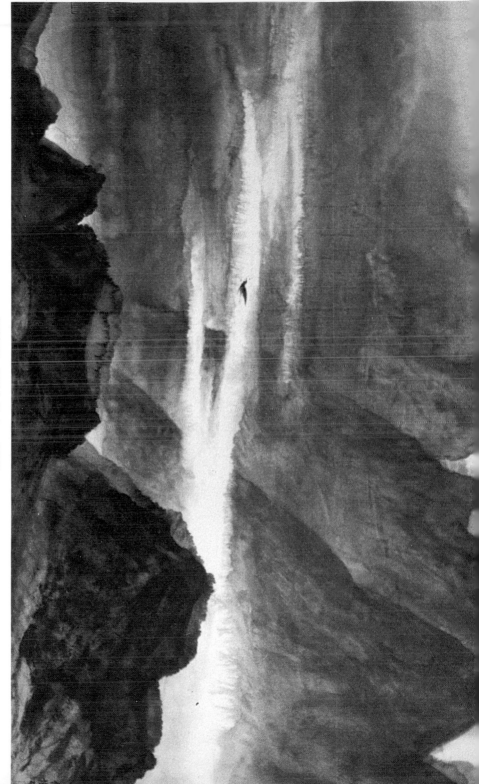

何懷碩／飛渡臺山　1979

覆。很多朋友都覺得難聽，像唸經那樣。我覺得很好。

葉：容我在這裏提出一個比較棘手的問題。這問題已經有人提出了，你或者可以藉此作一些說明。我個人不盡同意他們的看法。就是有人說你受了許多李可染的影響。

何：我受他的影響太大了。事實上影響我的不只一個人。

葉：可以談談嗎？

何：我的文章裏常常提到一些人。有些人模倣了別人，好像被提出來便把底牌露出來似的。在我看來，沒有什麼不對。我個人曾受過傅抱石、黃賓虹、林風眠、李可染的影響。早期我模倣了不少。事實上，我已擁有了鑑定他們的畫的能力，便可見我受他們的影響之深。

葉：我以為模倣一說，艾略特說得最得體。每一個偉大的藝術家都有很多的師承。模倣沒有錯。模倣是訓練裏最重要的考驗。只要能脫穎而出，便是大家。

何：像畢卡索，不是模倣很多嗎？我個人不但認為無甚可恥，而且應該宣揚他們的功勞。是通過他們我們才做到求新的發展。我的師承與別人不同的地方是，我很少拘於一家的風格。我自己用自己的眼睛去找去挑合於我運用的風格與技法。我自己是廣東人，但我最不喜歡的是廣東的嶺南派。我有我自己的選擇。

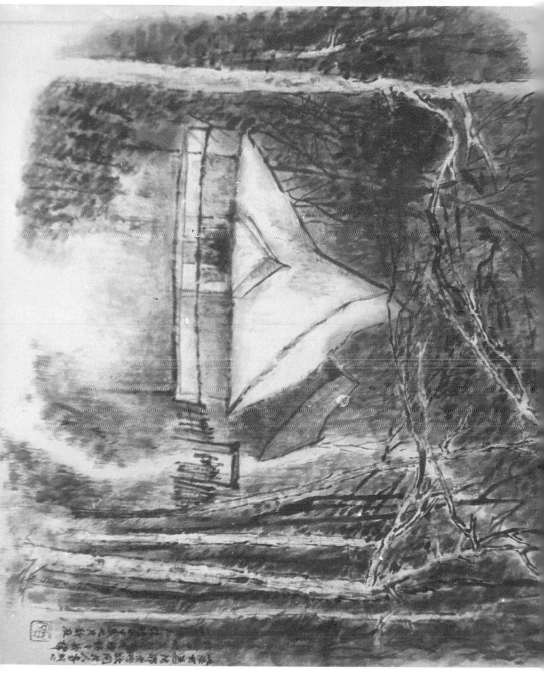

由於我崇拜「幾」個人，所以也較容易擺脫他們的影響來發揮自己的境界。

葉：我們的文學創作中曾經提出下面的一個問題：電燈柱、汽車能不能入詩？事實上，入了，甚至有些成功的作品。畫呢？油畫好像做了。但國畫好像很難。你對這個有什麼想法？在你的畫裏，除了〈巴黎之憶〉之外，根本沒有任何城市的形象。

何：我以前也畫過聖母院、西洋建築，翡冷翠我也畫過一張。很多人認為藝術是反映現實的。我不以為然。最高的藝術往往不是反映現實，而是非常曲折地去呈現現實與人生深刻的本質。所以，我曾經有一個理論：就是一個人的痛苦，必須找出一個形象，透過意象的造型工作，令人體會到你要表達的感情是什麼。

我們為什麼不能把坦克車、汽車、收音機看作樹那樣對待呢，為什麼不能像鳥、月亮那樣賦上我們的情感呢？我覺得，要透過一個形象去表達一個情感，恐怕永遠無法擺脫透過自然事物這一個途徑。自然的題材才能充份地把握欲表達的情感。機械是沒有生命的東西，感情不易移入。

葉：這個問題，一者跟傳統美感風範的主宰性有關；另一則跟歷史有關。前者因主張人和自然的和諧而不容納非自然的素材；後者是指工業革命以後，人的異化與物化。人本身已經無法視為完整的自然產物，所以在物象與人之間的隔離與破碎裏選擇可以一統的物象是很困難的。所以工業詩寫得好的也不多。傳統國畫的品味，主

宰了我們美感的認定，所以更形困難。

何：你這話自有一番道理在，但我認為西方的畫中，表達成功的還是人、生物、植物為主體的畫，這裏頭一定有原因。

葉：在工業詩裏，一般的表達，不外是㈠有生命無生命的對比和衝突。㈡用反諷來呈現人所面臨的「張力」。我的問題是：用國畫的筆法與題材，能不能夠表達我們所面臨的衝突與張力？

何：這倒是受到傳統歷史的影響。不只是繪畫，而是整個文化的影響。中國詩和繪畫對自然的肯定，像你所說，主宰著我們的美感感受。中國畫中雖然有幾何線條（如亭臺樓閣）的入畫，但在畫中不佔重要的位置，因為中國傳統長期以來沒有去表現方形、正方、正圓，而要表現不規則的自然形狀。西洋的情況不一樣。歷史變化多。中國漢以來一般方式沒有多大的變動，有兩千年的生活風格變化不大，直到清末五四，才有轉變。古代魏晉老莊延續了兩千年，我們幾乎是停留在中古的藝術意識裏。

葉：這個解釋沒有問題。但你將來有沒有考慮到接受這個挑戰呢？

何：我嘗試過多次，如建築物的加入，但難度高。也可能因為我比較喜歡永遠不變的題材，比較能發揮得淋漓盡致。有一些對社會現實使命感強烈的畫家，也許會多畫

一些這方面的題材。我曾在這方面取得初步的成績，如畫巴黎那張畫。我並沒有把它視作油畫來畫，像有些人把大量廣告顏料畫上去那樣，把宣紙當水彩紙用；如此西洋味太重了，中國水墨味便完全失掉。但這類題材到底與我性格不合。我畫了不少月亮。月亮是一個古老的東西，難的地方是如何把這個平凡的東西注入新的感覺。不是看今年新出的機器人便畫機器人，明年新出的呢？那不是疲於奔命嗎？對月亮、一草一木的經驗，積了很多，很容易體察物情。一個機器，我們來用都手忙腳亂；現在要透過它來表達思想與感情，便更難了，何況機器一直在變。到後來藝術一直要跟隨在科學的後面，如此便喪失了藝術的獨立性、自主性。總之，我覺得藝術表現所用的「題材」並不重要，重要的是要有獨特的觀念和情思。

陳建中

資料篇

生平紀要

1939　生於廣東龍川，村裏的純厚鄉情及樸實幽美景物，一直影響著他往後的創作生命。

1946　舉家遷往香港，後因家境拮据，翌年又遷回廣州。

1951　就學廣州文化館美術組，首次接觸到「美術界」。

1952　認識華南文藝學院繪畫系學生梁實，獲益頗多，並開始作長期的素描練習。

1955~7　考進武漢的中南美專附中，埋頭畫畫，尤其鍾情素描。也研究雕塑，感覺到藝術的力量往往來自造型本身。

1959　就學美術學院油畫系，仍堅信札實的素描根基是必要的，並發現自己適宜成為風景或肖像畫家，決定朝此方向努力。

1961　輟學，但仍執著于畫畫。

1962~9　處於沈滯時期，在現實與理想中摸索追求，面臨創新或沿續創作老路的抉擇。

1969　動身巴黎，開始長時期的苦悶、彷徨、掙扎和摸索的歷程。

1970 秋天進入巴黎美術學院。

1971 半工半讀，把注意力移轉到具象畫上，尋找著自己的繪畫語言。

1972 創作愈見純熟，復得大師趙無極讚賞，更堅定其選定的創作方式。

1974 首次個展即獲法國文化部支持，為亞洲畫家得此殊榮第一人。

1975 首次個展在巴黎達里亞爾畫廊展出，法國藝評家紛紛讚揚至。逐開始參加各頁展出，於是辭去工作，專心於繪畫。

1976 作品在「今日的大師與新秀」沙龍中展出。又，達爾亞爾畫廊為他舉辦第二次個展。應邀參加日本所舉辦的「國際當代繪畫」。

1977 繪畫體材愈豐，能在平凡事體中見其精神本質。接受巴黎電視第三臺訪問，讀賣畫廊並為其舉行個展。

1978 參加日本的「現代藝術展」及巴黎的「今日版畫」、「巴黎國際當代藝術博覽會」。

1979 參展巴黎「當代藝術沙龍」、「寫實繪畫面面觀」及「巴黎鮮活藝術展」，同年再次代表讀賣畫廊在巴黎大皇宮的「國際當代藝術博覽會」中舉行個展。

1980 參展「粉彩、素描展」。代表讀賣畫廊參加在瑞士舉辦的「國際藝術博覽會」個展。畫風愈趨古典精神，更見其深意。

1981 參展「繪畫與風景」、「荒蕪」，及在讀賣畫廊舉行個展。八月首度訪問臺北，並在藝術營中講授現代繪畫。

1982 參展香港舉辦的「海外華裔名家繪畫」及在巴黎的「藝術與模特」、「巴黎活力藝術」展覽中展出。接受巴黎電視第一臺節目訪問。日本電視ＮＨＫ並為其攝製繪畫紀錄片。

1983 梅斯城文化館為其舉辦回顧展，作品在東京、名古屋演出。

個 展

1975 巴黎達里亞爾畫廊

1976 巴黎達里亞爾畫廊

1977 巴黎讀賣畫廊

1978 巴黎國際當代藝術博覽會、巴黎讀賣畫廊

1979 巴黎國際當代藝術博覽會、巴黎讀賣畫廊

1980 瑞士巴塞爾國際藝術博覽會、巴黎讀賣畫廊

1981 巴黎讀賣畫廊

1983 梅斯城文化館、巴黎讀賣畫廊

1984 哥倫比亞根德羅畫廊

1985 塔布市文化中心

1986 廣東美術學院藝術館、廣東畫院畫廊、北京中央美術學院畫廊

1987 哥倫比亞根德羅畫廊、美國柔達州美亞市根德羅畫廊

參展

1975 蓬托瓦塞藝術館「三個寫實畫家」、巴黎「新現實沙龍」

1976 巴黎「比較沙龍」、「新現實沙龍」、日本電視放送局「國際當代繪畫」(日本十二城市巡廻展)

1977 巴黎「今日的大師與新秀」、巴黎讀賣畫廊「靜的呼聲」、法國國立當代藝術基金會(歷年獲法國文化部支持首次個展的畫家的聯展)、巴黎「今日的大師與新秀」

1978 日本東京、京都「現代藝術展」、巴黎國立圖書館「今日版畫」、巴黎「五月沙龍」

1979 蒙浩殊城「當代藝術沙龍」、聖德尼城「寫實繪畫面面觀」、巴黎市政府與巴黎十八區政府的「巴黎鮮活藝術展」

1980 麥格特基金會藝術館「麥格特基金會藝術館收藏素描展」、蒙浩殊城

1981　「當代藝術沙龍」、巴黎妮娜・杜茜畫廊「粉彩、素描展」

1982　哥別那・艾松尼城「繪畫與風景」、亞維農城「荒蕪」、蒙浩殊城

　　　當代藝術沙龍」、比利時「麥格特基金會藝術館收藏素描展」

　　　蒙浩殊城「當代藝術沙龍」、巴黎「巴黎活力藝術」、香港藝術館「

　　　海外華裔名家繪畫」

1983　巴黎皮爾・格旦「藝術與模特」、日本東京、名古屋、福岡、廣島「

　　　日本巡廻展」、臺北市立美術館「中華海外藝術家聯展」

1984　法國「第一屆國際素描雙年展」

1985　南斯拉夫貝爾格萊市高勒鐵夫畫廊「素描展」

1986　法國「國際藝術雙年展」

1987　斯數古堡藝術館「門與柱廊」

投入日常事物莊嚴的存在裏

——與陳建中談物象的顯現

陳建中／構圖一號—八二 1982 油畫 162×114公分

葉維廉：先來一個不按理山牌的問題。你在學畫之前，有沒有寫過詩或者想寫詩？或者你讀過什麼你特別喜歡的詩？

陳建中：我沒有寫過詩，因為我覺得自己沒有文字表達方面的才能，但是很喜歡詩，學生時代讀的是五四以後的新詩和翻譯過來的外國詩，那時期最喜歡的詩人是普希金和泰戈爾，後來就愛讀中國傳統的山水田園詩，尤其是陶淵明和王維的，他們詩中的自然和韻味，總使我回憶起童年時代的農村生活的景象，對我的繪畫很有潛移默化的影響。

葉：我看你的畫，整個來說，往往是把握一件事物一瞬間的顯現，這一點跟詩人寫詩的活動有些近似。我覺得你把握物象的方法，甚至可以用論詩的方式來討論。現在我想先就我第一次接觸到你的畫時（在一九八二年香港大會堂舉行的海外中國現代畫家聯展），我有一些初步的感覺和意見。我說是初步，即表示我以後有不同的看法。雖然是初步的印象，但仍然值得提出來，聽取你的反應。我當時的第一個感覺是，你的手法是屬於「照像寫實」，雖然你畫的對象和一般「照像寫實」畫家所喜愛的城市意象不同。但細看下，父覺得你與他們不一樣。坦白的對你說，我當時對中國人亦步亦趨的畫「照像寫實」是有意見的。覺得中國人跟著這種所謂完全科學、完全客觀、消除個性的細工所得的城市形象，不知和中國的民族氣質有什麼

・383・

陳建中／構圖二號─八三　1983　油畫　146×114公分

關係。我這樣說，也沒有說「照像寫實」本身有什麼不妥，作爲一種表達的手法，作爲一種現代主義後起的運動，自有其出現的理由。但一個帶著中國藝術意識的畫家，在運用這個手法時是否要另有取向這似乎應該要考慮的。你不畫城市形象（當時的兩張都有強烈的自然景物作爲畫的一部份），是不是設法不落入「面貌大同」的照像寫實的陷阱呢？如果是，其間美學的協商便相當複雜。但另一方面，光是以畫所選的「對象」作爲界分，也是不公不的。正如我們不能說寫山水的詩一定比寫城市的詩好一樣。事實上，有時寫山水易於落入固定反應，反而更壞。因此，其中要考慮的是藝術處理的問題。我覺得你的畫與照像寫實畫很不同，當時很攏統的講，便是你的畫有一種特殊的意境，一種可以讓人投入的引力，亦卽是在準確以外，有一種物我之間的活動。

另外我當時想到的是：現代詩中有所謂「卽物卽眞」、不用托寓的想法，如威廉·卡洛斯·威廉斯的詩，寫一部紅色的手推車，盡量把它光影中的實際存在呈現出來，不帶任何象徵的寄託，肯定該事物的存在本身卽是自身是足、卽是眞的。你對我當時初步的印象與意見（相信有不少人初看也有的印象與意見），有什麼反應？你對也許可以這樣問你：你對「照像寫實」有什麼看法？

陳：我不是照相寫實派的畫家，劃分畫派是從美學觀念和繪畫的內涵、技法來分的，

照相寫實又叫超寫實，它是從普普藝術發展出來的一種美國式的繪畫，它的畫旨是面向生活，但卻是通過照相機的鏡頭來冷然地客觀地攝取生活的場景，只是現實生活的旁觀者，這種「旁觀」也就是它的「觀念」。而傳統寫實畫著重人文精神的表現，是現實的裁判者。從這方面看，相對於傳統繪畫而言，照相寫實在美學觀念上是有所革新的，但也正因為如此，它的照片性就多於繪畫性。我們只要看看此一畫派的代表畫家如恰克·克羅斯、理查·埃斯特斯和馬爾高·毛萊等人的作品就會很清楚。引用赫伯特·里德的話來說：「主要目的不外是提供一張好看的彩色照片。因為超寫實完全依賴攝影。」照相寫實只要掌握好描繪的技巧，機械地通過照相來把現代都市生活的表面現象再現在畫布上就達到目的，他們並不需要傳統繪畫所必須注重的東西，譬如提煉、含蓄、深刻等等，而這些東西卻正是我所竭力追求的。

雖然在畫面處理上我小心避免落入前人的形式而另尋新的表現方法，但在藝術的實質內涵上，我從沒有忘記向傳統的藝術傑作吸取養料，這和照相寫實主義的美學觀念是背道而馳的。正如你所說，我的畫給你第一個感覺是似照相寫實，但細看之下又覺得不一樣。我想這是因為畫裏的內涵不一樣，我處理畫面時主觀性較多，力求構圖的簡潔，集中主體的塑造，盡可能地把我初見物象時的感覺——這感覺含有一種神秘性——畫出來，畫出一種形而上的精神來。

陳建中／構圖八號──一八 1981 油畫 114×146公分

城市形象我也畫的，只不過我選擇的是那些不為人注意的建築物的細部，譬如門、窗、牆壁、葉子等，我從這些物象中看到一個孤獨而莊嚴的境界，畫的時候就著力表現這種境界。我的目的不在於描繪物象的表面形體，而是要透過形體去尋索其背後的東西。所以，我的畫看似很真實，但又不完全是生活裏的真實。在觀念上和繪畫技法處理上都和照相寫實走的路迥然不同，有的人把畫得形似和有真實感的畫就當為照相寫實派，那是非常膚淺的看法。

照相寫實畫是七十年代繪畫的主流之一，但也只流行於美國，不流行於歐洲。作為照相寫實主義的革命性很徹底，整個畫派的面貌強而且鮮明，但若以一張畫來看，一個美術運動，就缺少耐人尋味的東西。歐洲的寫實繪畫因有其傳統淵源，仍注重人文精神的表現，而且從二十世紀開始已向多元發展，畫家各有自己的探求，因此不能形成一個面貌一致的強大畫派。他們的風格是多樣的，細分起來名稱很多，但一般也只是籠統地稱為寫實畫或具象畫——相對於抽象而言的廣義的寫實手法，撇開觀念不談，如果就單獨以一幅畫來欣賞，我認為歐洲的寫實畫會比較有內涵，也比較耐看。

葉：「耐看」的確是一針見血的話。是什麼東西，用什麼方式構成「耐看」與「不耐看」呢？

陳：一幅好畫必須具有自己獨特的而貌來把人吸引住，繼而使人在畫裏發現更多的東西，發現一些動人心弦的東西；這關係到色彩的運用、筆觸的痕迹、形象的塑造等等能否帶來虛實、節奏、冷暖對比、空間層次以及能否使畫面蘊含一種或樸實渾厚、或空靈飄逸等等藝術的效果。這些都是滿足有修養的眼睛所不可少的條件。否則，畫就淡然無味。

寫實繪畫不能以形似為目的，畫家必須透過物象的外形去挖掘物象的深層，只有在物象的深層裏、背後裏，才能尋找到藝術的實質問題。形似只是一個外売，如果沒有形上的精神，就等於沒有靈魂，這個形在藝術上就沒有意義，因為它沒有內在的東西讓人去尋味、去冥想。

葉：也許就是中國詩中所說的「言外之意」的另一種說法。一首詩、一張畫應該讓讀者、觀眾有活動的空間。所謂活動的空間，不一定指一張畫所用的實際大小的空間（雖然這也有關係，一張大畫無疑會引導我們在它的廣闊空間內留連），而且還指一種內在的空間，好像那詩卅畫給了我們一道門那樣，好像我們被引領到一個門口或門緣，讓我們望入一個「內裏」，一個未曾完全呈現的世界，我們彷彿可以進出其間。你所說的「耐看」，是不是這樣的一種情況構成的？

陳：是，你所說的這種「活動空間」，應是所有的藝術傑作都必須具備的條件，但理

陳建中／構圖八號—八四　1984　油畫　100×100公分

論歸理論，在實際創作過程中，碰到的問題會比較複雜。我要強調的是一張畫不能止於表面的形似或表面的快感這一基本原則。

陳：這一種更深一層的意或意境在創作時是怎樣牽制著你呢？譬如說，對於外在世界事物的選擇，如城市、自然、門、窗的形象的取捨，是不是一個決定性的東西？某一題材。不過，題材也是有關係的，畫家必須善於選擇最接近自己氣質的題材，並以此一題材來構成和自己氣質一致的繪畫面貌。

葉：我覺得決定性的還是畫家自己，畫家的觀念和感情，而不是某一事物，

七十年代初，我對門和窗有一種特殊的敏感，什麼原因我也無從說起，只覺得門和窗有一種神秘感吸引著我，使我覺得其中有「東西」可尋，這就促使我畫它們。後來，對其他事物譬如柵欄、葉子、人物、靜物也有同樣的感受時，我的繪畫題材便擴大了。

我覺得，畫家實際上只是借物來表現自己。只要對某一物有所感受，把感情投注入去，那物象就沾上了畫家的靈性。無論山水或器皿，都均可傳達畫家感情，表現畫家的內心世界。只是關鍵在於畫家必須與所描繪的物象取得某種微妙的內心感應，有了這種感應，畫家的氣質和感情才能進入物象而使之人格化。

葉：我認為在個人氣質之外，還會有歷史條件的左右。

陳：當然有，藝術創作是不可能脫離歷史條件的。我們處於這個時代，看事物總會帶著這個時代、這個社會的價值觀念和審美觀念去衡量的。但作為一個藝術家最重要的還是怎樣把看到的事物畫出來。

葉：事實上，你怎樣去想便會影響你怎樣去畫，這是一而二，二而一的東西。不過，怎樣去想也會出現兩種情況。第一種，即是你覺得眼前的物象給你一種特別的感受，你很想畫它。這和你所講的氣質有關係。在下面我們會有機會提出一些你所選擇的題材的一些特點。第二種情況，是你看見一種物象，但覺得它不怎麼合你的氣質，它也好像沒有給你很大的感動，可是就是因為這樣，你反而要試試看，接受它的挑戰，畫畫它。在這種情形下，你會把你原有的一種感受，換一個角度投入那物象裏，而有了新的發現。這種情況有沒有在你創作的過程中發生？

陳：有，譬如我早期對門和窗特別敏感，因此門、窗就比較容易傳達我的感情。但當我想把題材擴大時，我就注意別的景物，選擇那些比較符合我的畫旨的東西來畫。我畫的門和窗有一種寧靜的氣氛；畫別的題材時，也同樣地力求在畫上表現出靜來。這個靜境就是我畫的特點。當然，換了一種題材而又要表現同樣意境時，就需要找出一個切合於此一題材的形式，如構圖佈局等的處理上是要下一番功夫的。前面我說過，畫家只是借物來表現自己。事實上，只要真正把感情移入對象，任何

陳建中／構圖十一號—八四　1984　油畫　146×114公分

一物都可體現畫家的精神。難就難在如何表現，塞尚畫蘋果，能在蘋果裏表現出他的世界；而有的人畫蘋果，就像教科書的插圖那樣乏味。這裏牽及到的問題很多，包括畫家的生活經驗、文化背景、氣質感情，以及一些潛意識的因素。你看一件事物時，自然會帶著由這些因素匯成的觀念去看它，就是說，你用什麼觀點去看它，它就變成你觀念中的形象，這樣和你建立了關係之後，這事物便和它原來的客觀存在的有別了。因為它已沾上你的感情，有了你在裏面。但是，要把它變成一張畫，一張你自己的畫而不是隨便什麼人的畫，這還率及到藝術表現的才能問題。

有時我看到一些景物，譬如一棵樹，覺得很有情調，很美，也能把感情投入去。但一時還未能想到，未能把握到要怎樣變成一張畫，我暫時就不去畫它，或者過了一段時間以後，那畫在心中成熟了，我才去畫。

葉：你剛剛講的醞釀情況，和寫詩是相通的。但所謂「成熟爲畫」的過程，仍是經過一番選擇和決定的，選擇用什麼表達方式才可以表出你所發現的世界。

這裏讓我來用一些假設的情況來試探並說明我關心的問題和我在你的畫中所發現的特色。

處理一個物象，我們可以用印象派的方法來畫，如果我「覺得」光線很強烈，我們會把我的主觀意願和主觀感受整個的投射入那物象裏，把光、亮、色大大的提昇，

結果外象的輪廓線條不穩定，不明確，雖然外形還可以辨認。莫內很多畫就是這樣畫的。基本上他並沒有顧到物象本身客觀存在的生態及形狀，而以其主觀感受主宰著物象——或者應該說，他只捕捉物象在他主觀感受中實際的感覺。

你的畫卻不是這樣的，雖然你也強調物象成為了你主觀的一部份。你的畫，在你肯定主觀意願的同時，你要保持物象作為一個存在的本樣。這裏牽涉到兩個出發點，一是客觀的「本來就是怎樣」，這是照像寫實要求達到的理想之一。你的畫，一方面要保持物象的客觀本樣，另一方面要把你的主觀投入去。換言之，你的畫既是主觀的又是客觀的，主客隨時換位，用道家的話來說便是「兩行」。在這個層次上，你的畫的出發點自然與印象派不同。印象派對物象本樣的形狀求的是近似而不是追似客觀的細節。

陳：是的，我的畫與印象派的追求是不一樣的，印象派著重光、色與空氣的表現；而我追求的是物象的形而上精神，而同時尊重物象的本樣，但為了更準確地表現這個「本樣」，我把偶然性的細節去掉，只抓住必然性的東西深入刻劃；為了集中表現主體而把大片牆壁或背景處理的很單純；為了佈局的需要，也會把幾個不同的景物綜合為一個景。我盡可能地畫得集中而濃縮，以求畫裏的形象更接近物象的真相。我只是努力做，但畫出來的畫往往是不夠理想的，作為一個藝術家，只要有所探

陳建中／構圖十三　1974-75　油畫　116×89公分

葉：你的描寫我完全了解。這和詩人處理一個形象很相同；我們選擇一個意象，也是有增有減的。在這個層次上，文字和畫就比照相機方便多了。如果我要照一條全空的街，裏面要有一個獨行的小孩子。詩、畫，這方面很容易辦到，照像機還要等這一個境的出現。但說增說減，並不改變我們拿你的畫與印象派畫的對比。雖有增減，你的畫基本上是肯定和尊重外物本樣的，印象派所呈現的與我們肉眼所看到的有別。

關於你的增減調整，你可以說明一下你美學的取向嗎？

陳：我畫畫主要是憑直覺的，當然這直覺包括了我的審美觀念、繪畫修養、性格感情等等因素在內。憑著我的直覺去增減調整畫面。一塊色，一個形，畫的對不對，和整體的關係是否協調，只能靠眼睛去感覺。覺得不自然，不順眼，就修改或重畫，直到滿意爲止。要從美學上去分析，我一時也說不上來。

葉：也許讓我試試看，我說的不對的地方，請你隨時加以說明或補充。

看你的畫，我覺得是，你對一般人仝注意的日常事物，尤其是一些不太重要的事物，像破門、窗、牆壁，尤其是剝落殘破的事物，用一種近乎照像那樣眞實的「凝注」（我特別要強調「凝注」這兩個字所指示的「長時間的、沈入的凝視」），這

求，也就不空虛了。

• 397 •

種凝注的結果，不是沒有感情的鏡頭，而是帶有傷感、懷舊的眼睛，投注入微，使人在一瞬間的 epiphany（顯現）裏，進入時間的真實和過程裏。

陳：epiphany 的特色，你可以進一步說明嗎？你的敍述我認爲很合我的意思。

葉：epiphany 這個字，源出於一種宗教經驗，如一個人在默禱，在一種出神的虔敬時，看到耶穌的顯現。這個字後來小說家喬義斯借用來說明一種小說技巧，使到平常不注意的東西，突然帶著一種生命與靈魂的個性，從其他的事物跳現出來，使我們覺察。

陳：謝謝你提供這個字，我確有這樣的經驗。

葉：你畫中的門、窗、破牆在一瞬間顯現了它們作爲一種存在的真實時間和過程。你好比抓住了一種「印跡」。「印跡」這個字亦是頗特別的。「印跡」就是時間遞變的留痕。痕就是一個疤。是一段遞變歷史的記號。

杜布菲在一篇「印痕」的文章裏說，我們有時在沙灘上看到腳印，我們首先會知道有人曾經在這裏走過，繼而促我們去想是什麼人在什麼情形之下走過。我們或者看到一塊石頭，上面一線線經過了多少世紀海浪磨洗，或者石頭的裂痕，或者是高山上水浸的留線……都是時間遞變的印跡。雖然我們看來是不動不變的東西，實在是一個生命過程留下來的印跡。我覺得你在選擇這些事物時，能含孕著濃厚的詩意，

陳建中／背　1981　鉛筆素描　65×50公分

陳：其中一個主要的因素便是由於它們是上述那種印跡之故。

陳：「印跡」眞是很能觸動人的情緒的，它引起人們的回憶、懷舊。引起人們對古往今來的事物變遷的唏噓感歎，我在門上，牆上和其他事物上常畫上一些銹痕、水漬，就含有這個意思。

我喜歡杜布菲早期的畫，那些畫上滿是印痕獸跡，像洪荒世界般的粗野、原始。你剛才解說他的「印痕」時，有沒有摻進你自己的觀點。

葉：是他的和我的互相印證而來。我覺得你的畫不能用法文的靜物畫 nature morte（死的自然）來描寫，因爲你所畫的，是不斷變易中的靜。這合乎易經中一切在不斷變易的自然之理。我們肉眼雖然看不見，門、窗、桌子是每分鐘都在剝落、變化，只是變化過程很慢，我們沒有注意到而已。

陳：照你這樣說，如果要了解物變的眞實狀況，我們必須要慢下來了。

葉：我說的「凝注」就是含有這個意思，我們把整個人的旋律慢下來，才覺得可以沈入物象裏，進入物變的過程中。而當你放慢及沈入物變時，你便進入一種出神的冥思狀態，進入一種抒情的境界裏。這是你畫中的一種特有的引力。

陳：經你這樣分析，就把問題說的很明白了，也幫我解釋了觀察物象的情況。我到底是一個畫家，不善於整理自己的觀念。我平時觀察事物，譬如一門、一窗、一個杯

陳建中／坐着的女人　1981　鉛筆素描　50×65公分

子，很少以實用的眼光去看，不把門、窗只看成是一個進出口，不把杯子只看成是盛茶器。而是覺得在門裏、窗裏有一種活動在裏頭，有一種神秘感。一個杯子也不只是一個工具，它有自己獨立的、完整的存在；這種存在與一個人或宇宙間其他的存在的意義是相等的。我是把物象提昇到一個具有生命的層次來看的。當我這樣想時，就越發感覺它們具有一種孤獨而莊嚴的氣派，甚至令人生起敬意。由於受感動而畫它們，以求表現出它們存在的那種寂靜、孤獨和莊嚴的、以及稍帶悲劇性的氣氛，有時我想，人生也就是如此。

葉：這是很顯著的，我剛才的講法也包括了一部分你的意思。生、老、病、死是一種繼起的遞變。但我們很多時候，只講動、植物的變化，很少注意到其他的事物，也跟我們一樣，經過同樣的變化的過程。我們中國人常常說「悲天憫人」，我們很少講「悲天憫物」。在這個層次上，你是接近道家的「齊物」和「化」的觀念的。你在表現上特出的，就是我剛剛說你和印象派不同的地方。你雖然主觀的投入，可是你保持了物象客觀的本來面目，是對它本身存在的尊重。

陳：是的，我尊重它們的存在。我覺得它們的存在很莊嚴，很令人肅然起敬。

葉：我們講印象派畫中的主觀色彩時，也可以跟個人主義聯起來講。可是在你的情形，由於你尊重物象，覺得它是一個獨立的存在，是個莊嚴的東西，你雖然有主觀

投入，卻沒有個人主義的色彩。

陳：我懂你的意思，你對中國美學素有研究，你認爲這是東方文學美學的特色嗎？

葉：在傳統中國美學中這是重要的一層。

陳：我前頭提到慢下來沈入事物裏這個取向，也許會影響你畫畫的方法。這與你整個的接受、觀察都有關係。所以你花很多時間去看事物，不是把一下子的感覺抓住便算，彷彿在裏面遨遊了一段時間才出來。這跟傳統山水畫家去看山水也相似。山水畫家在山上遨遊數月，讓整個感覺沈入心裏才作畫。看你的畫，覺得裏面有很大的「耐心」，好像一切要慢慢的生長、形成。這點和羅斯柯的情形也相似，雖然他畫的是抽象畫。我現在講的是氣質和方法。他的畫給人的感覺是「一瞬間」（本是很快速的現象）的擴大（延長、緩慢下來），讓我們進入那（彷彿是空間化的）一瞬裏來來回回慢慢的走。畫面是空間的延展，感覺是時間的緩慢。你的畫要求觀者馬上靜下來、慢下來，甚至停下來，在畫象裏行而復止、止而復行的看。

陳：羅斯柯畫面奇妙的色塊和那顫動的空間，構織成一個神秘的氛圍，極具感染力。我早期的畫面往往由幾塊色構成，形式很接近在抽象畫家中，我向他吸收得最多。我的畫在結構上很有羅斯柯的迴響。我雖然是畫寫實畫的，但有不少人說我的畫是「一種」抽象畫。抽象，除了幾片葉子或門窗的形象之外，我的畫在結構上很有羅斯柯的迴響。我雖

· 403 ·

葉：我看他們是受了構成主義的影響而發。我指的是蒙特里安所說的話：他說一切事物看久了不是方便是圓，他雖然把這套說法加上了柏拉圖的架構，但反映在他的畫中，便是一片片方塊的色澤。他們也許是從那個角度去看你門、窗、牆的方塊關係來看。

我的看法有些不同，所以我想問你一些構圖上你思考的方向。

我看到你大部分的畫，往往是由一塊很大的色塊（如一面牆）和一塊略小的事物（如一個人影、一條爬藤）所構成，而兩樣事物往往具有相反取向的性質。而較小的事物，卻又潛藏著比大的事物更大發展的力量。以在香港展出那張畫爲例。一面是受時間慢慢剝落的牆壁，另一面是小小的一葉爬藤，幾乎不爲人注意，可是它慢慢的生長，會重佔在自然裏曾經失去的時間。這個布局正好發揮了「印跡」所含的遞變、變易的題旨與感受。你這樣的構圖，有沒有特別的思考，有意的、無意的？

陳：我得從早年的訓練說起，好讓你瞭解我畫風形成的過程。五十年代在廣州美術學院學畫時，接受的是蘇俄那套繪畫教學法，這套教學法有它的優點和缺點，優點是基礎訓練十分嚴格，這使得我在學生時代就掌握了很好的繪畫技巧；缺點是觀察事物的方法太唯物主義，而藝術卻並不是那麼唯物的東西，因此沒能引導我從純習作物的練習進入到藝術的探求。

到了巴黎之後，藝術的探求才逐漸進入狀況，才眞正找到屬於自己的表現形式，如你所知，我的畫往往是在大片牆壁上有一扇門或窗，或幾片攀藤葉子等較小的事物。由於我著重較小事物的塑造，把一些妨礙它「個性」的細節刪除，強調其中必然的特徵以求更接近物象的本質。換句話說，就是把它濃縮而使它生出一種膨脹的力量。它周圍的大色塊是給這小的主體提供一個膨脹的場地，一個可以舒暢呼吸的空間，也構成了畫面鬆與緊的節奏感。因為自信能把略小的事物作較深入的描繪，使它蘊含一種力量，我才採用這樣的構圖布局。如果沒有早年的技巧上的磨練，我是不可能採取這種表現形式的。

葉：在你早年的訓練裏面，有沒有討論到「取面」？亦卽是畫面角度遠近大小的取捨，每一個取面的效果都不一樣。這當然亦是結構的問題。正如攝影時考慮天空佔全畫面幾分之一，考慮避免天地從畫面中間二分，考慮避免雙數人物的排列等等。你可以談談你訓練中這方面的情況嗎？

陳：有的，研究構圖學的書有，研究古今（止於印象派）藝術傑作的書籍也很多。多是從蘇俄翻譯過來的，對藝術學生來說，這是很重要的基礎知識；但是由於是敎條式的理解，知識反而變成一種束縛，囿於範本（古典名畫或蘇俄畫）的形式。一考慮畫的構圖（卽你說的取面）腦子裏馬上出現範本裏的布局形式，用那些布局來套

入自己的畫面，因此大家都在囚襲模仿前人的畫面而毫無自覺。但即使是這樣的套法，也只能套入情節性的人物創作，或傳統式的風景和靜物。當我接觸到現代藝術時，範本上的傳統形式就無法套入，一時無所適從，經過很長時間的努力，我才掙脫這傳統的束縛。

現在回想起來，以前對傳統繪畫的研究、構圖、色彩等知識是很有用的，只要摒除具體的圖樣公式，而把其中的一些法則規律抽取出來，就可以用在現代畫上，並以這些法則來建立自己的繪畫形式，譬如虛實、聚散、冷暖、動靜、節奏韻律、空間層次等等關係，都有其一定的互相依存的秩序和法則，無論古典畫、現代畫、寫實畫和抽象畫都不外是運用這些法則原理來構成畫面的。

葉：也許你可以回顧一下你過去畫畫的布局，最大的傾向是什麼？要做到什麼效果？作了何種美學上的考慮？

陳：學生時代，我的畫就已有靈靜感，但那時候不懂得要把這種特點抓住來發展。到了巴黎後，經過多方面的摸索和嘗試，才意識到向靜穆境界發展才符合我的性情氣質，而且要走寫實的路才能發揮我的長處。於是，以寫實來表現靜穆意境這個觀念就很明確了，再不像以往那樣盲目地束摸西碰，老是浮游在表層上而不能往深處挖掘。現在一旦明確，一切繪畫手段都為了使畫面達到寧靜的效果而作。開始是憑直

· 407 ·

覺來塗改畫面，覺得那些東西在畫面上妨礙了寧靜，就把它抹去，這樣我的畫就愈來愈單純簡潔。只覺得單純的大塊色的大塊色比較安靜，也能突出小塊的主體，而把兩塊或三塊色平行或垂直地排列較易造成穩定和嚴肅的效果。門和窗都是直線的，方形的，顏色比牆深，在淺色的牆壁上出現一個黑洞（窗），洞裏的世界是誘人聯想的，門也如此，但畫門的時候，我常把門的上下切去，這麼一來，畫面就分割成三塊垂直的顏色，中間是深色的門，兩邊是淺色的牆，乍一看，好似一幅三塊顏色並排的抽象門，再看才發現是一扇門——可以通往裏面世界的門。畫攀藤葉子也是在大片牆上出現幾點綠色，另有一些的構圖是平行分割畫面，深色葉子在畫的上方或下方，總是佔較小的面積。這樣的布局有助於靜感和神秘感的表現。有了經驗之後，處理畫面的主觀性就加強了，對景物的取捨、構圖及色調的處理都更果敢地按自己的需要而自由運用，畫面也愈趨簡練，有時甚至只有幾塊單純的顏色，這樣發展下去，很有可能走向硬邊藝術的傾向。但我覺得自己應該走寫實的路，於是又轉回來畫一些稍爲複雜的景物，譬如攀藤植物和堆積的木頭等，手法仍是力求單純簡樸，表現自然景物中的靜穆和神秘。

葉：你這裏說的簡單化，或簡樸化，想必與你開頭說喜歡的陶淵明、王維的境界有關。

陳達中／構圖十二號一八一　1981　油畫　114×162公分

陳：在畫畫的時候，倒沒想到這些問題，但他們詩中的簡樸自然，含蓄深遠，對我確實有很大的啟示。

葉：即道家的所謂樸拙、簡單。我記得那本海外中國畫家專冊上有人介紹你時說你有宋代山水意味，但又說不出一個道理來。但我們看久了，作了一些時間的冥思，應該領略到我所說的這一點。簡單中有豐富性，空而能靈。我想你的畫裏確是如此。我現在想進一步問你有關靜物畫的問題。同樣的靜物，別人選擇水果花束，你選擇門窗。這當然與氣質有關。但我覺得，你所選擇的東西，往往從 ruptures（中斷、決裂）出發，如利用殘破、利用裂縫，利用缺口。畫一束花，雖然可以利用光、色把生命透出來；但這裏的生命，比不上從殘破、中斷的事物中透放出來的生命來得濃烈。你近來轉入風景畫，不知在這個層次上作了怎樣的調整。

陳：我畫畫的時候只是全神貫注的畫畫，竭力把我所感覺到的東西畫出來，在眼中、在心裏都只有畫，很少去想什麼哲理上的問題。我的取景及描繪都只為物象的形和色所吸引，覺得美、覺得其中有一個世界，有東西可尋，於是我就畫。門、窗如此，牆、葉子或裂痕破洞也是如此，並沒有想到利用它們來象徵什麼。如果別人從我畫裏看到什麼寓意，也有可能的，但卻不是我著意追求的。

葉：這些畫之前，畫的對象很多是被棄的、不被注意的日常事物，你彷彿要在這些帶

從一九八四年起我就畫了友人鄉間的景色。那地方眞美，早在八○年我已畫了幾幅粉

畫風景，那時只作一種嘗試，還未找到很切合的表現方式，就停了一個時期，直到

近兩年才有畫風景的強烈慾望。觀察風景也和我觀察門、窗一樣，感到其存在的壯

麗和神秘，覺得裏面潛藏著某種東西等待發掘，我在風景畫裏尋求的也仍然是我畫

中一貫的靜穆意境。

有某種「中斷」的悲愴意味抓住。你對「中斷」所包含的悲愴意味的東西加以深久

的凝注，所以能特別投入那一瞬的顯現裏。

但風景畫，雖然也有傳統山水詩、山水畫的感受去支持我們投入其中，但還是不一

樣的。風景，一般來講，昂於看見生命的活躍和延續，而不易看見殘破，除非你特

別選擇殘破和突然中斷的感受的景物，或用表現主義的方式，把一種帶著強烈主觀

情感的色線去畫及扭曲景物。但以你一貫保持外物客觀本樣的方式去畫，怎樣才能

夠使得你的風景傳達你以前門窗那種孤寂、莊嚴的情感呢？

陳：這關係到一個新的表現方法的問題，我也仍在摸索中，以後的發展是無法預知

的，但我可以告訴你，無論畫什麼題材，我都會在畫中追求靜穆的境界。至於此一

境界如何在風景畫裏傳達，由於我畫的風景畫還不多，沒有多少經驗可以談，還是

留待以後再說吧。

葉：對，那麼我們就留待以後再談這幾張新畫吧。